한국 디자인의 문명과 야만

한국 디자인의 문명과 야만

2016년 4월 18일 초판 인쇄 **○** 2016년 4월 29일 발행 **○ 지은이** 최 범 **○ 펴낸이** 김옥철
주간 문지숙 **○ 편집·디자인** 최원진 **○ 마케팅** 김현준, 이지은, 정진희, 강소현
인쇄 스크린그래픽 **○ 펴낸곳** (주)안그라픽스 우10881 경기도 파주시 회동길 125-15
전화 031.955.7766(편집) 031.955.7755(마케팅) **○ 팩스** 031.955.7745(편집)
031.955.7744(마케팅) **○ 이메일** agdesign@ag.co.kr **○ 웹사이트** www.agbook.co.kr
등록번호 제2-236(1975.7.7)

ⓒ 2016 최 범
이 책의 저작권은 지은이에게 있으며 무단 전재와 복제는 법으로 금지되어 있습니다.
정가는 뒤표지에 있습니다. 잘못된 책은 구입하신 곳에서 교환해 드립니다.

이 책의 국립중앙도서관 출판예정도서목록(CIP)은 서지정보유통지원시스템(www.seoji.nl.go.kr)과
국가자료공동목록시스템(www.nl.go.kr/kolisnet)에서 이용하실 수 있습니다.
CIP제어번호: CIP2016009548

ISBN 978.89.7059.851.2 (93600)

한국 디자인의 문명과 야만

최 범 디자인 평론집 4

안그라픽스

근대화, 문명, 디자인

올해는 한국이 근대화된 지 140년 되는 해이다. 1876년 강화도 조약으로 조용한 아침의 나라 조선은 근대 문명과 세계 자본주의 체제에 편입되었다. 이를 '문명개화文明開化'라고 부른다. 지금 현재의 한국은 이러한 역사의 결과물이다. 1885년에는 갑오개혁으로 단발령이 내렸고 이어서 복식개혁도 이루어졌다. 한국인의 스타일이 머리끝부터 발끝까지 점차 바뀌었다. 양관(서양식 건물)이 들어서고 근대적인 상품들이 이 땅에 밀려들어왔다.

　이러한 것들은 우리의 삶과 감수성을 결정적으로 변화시켰다. 디자인의 관점에서 볼 때 문명개화란, 삶의 외양을 머리끝에서 발끝까지, 집안에서 도시까지 모조리 바꾸는 것을 의미한다. 개념적으로는 근대화가 반드시 서구화와 같은 것이 아닐지 몰라도, 우리에게 그 둘은 실질적으로 동일한 것이었다. 우리의 모든 가치 기준이 중국에서 서양으로 바뀌었다. 그러므로 한국의 근대

화는 곧 서구화라고 해도 틀리지 않다. 그러나 우리 근대화의 실상을 이렇게만 설명할 수는 없다.

근대화란 일종의 문명화 과정인데, 그것은 앞서 지적했듯이 우리 삶의 안팎을 관통하는 것이다. 그런데 사실 삶의 안을 바꾸기보다는 겉을 바꾸기가 더 쉽다. 근대 초기에 옷이나 머리 모양 등 겉만 양풍으로 꾸미고 다니는 사람을 가리켜 '얼개화꾼'이라고 불렀다. 그것은 개화물을 먹은 듯이 행세하지만 실제로는 얼치기라는 뜻이다. 1920, 1930년대의 모던 보이, 모던 걸에게 모던modern의 진짜 의미가 과연 무엇이었는지 물어볼 필요가 있다. 겉과 속의 일치는 쉽지 않은데, 특히나 문명으로의 전환 과정에서 그 둘이 함께 가는 것은 정말 어렵다. 그리하여 겉과 속은 곧잘 서로를 배신한다. 이를 일러 '문화적 지체Cultural Lag'라고 한다. 자생적인 근대화를 이루지 못한 우리에게 겉과 속의 불일치는 매우 깊고 넓게 나타난다.

무엇보다 더욱 부정할 수 없는 것은, 우리에게 근대란 하나의 스타일, 즉 겉모습이었다는 것이다. 물론 근대의 제대로 된 속이 무엇인가에 대한 답은 쉽지 않다. 하지만 그 속이 무엇이었든지 간에 사실상 우리는 그것을 제대로 학습할 기회도 없이 근대를 허겁지겁 받아들였다. 재미在美학자 최정무는 한국의 근대화를 가리켜 '서구 근대 문화가 선사하는 환영Phantasmagoria에 매혹된 채 단지 그

외양만을 모방하는 과정'에 지나지 않았다는 뼈아픈 지적을 한다. 그녀는 그 결과로서 삼풍백화점과 성수대교 붕괴를 대표적인 예로 든다. 근대의 내면이 아니라 겉모습만 따라 한 결과라는 것이다. 물론 한국의 근대화를 다른 시각에서도 바라볼 수 있다.

그러면 근대화 과정에서 디자인이란 무엇일까. 사실 요즘은 디자인이라는 말이 유행어라고 할 정도로 우리 입에 자주 오르내리지만, 과연 우리가 그 의미를 얼마나 제대로 새기고 있는지 알 수 없는 노릇이다. 현대적인 건물, 각종 이미지, 공업 생산품처럼 현대 한국 사회가 근대 문명에 속함을 잘 보여주는 것은 없을 것이다. 이것들은 모두 디자인된 것이다. 그러니까 디자인은 한국의 근대를 가장 구체적이고 가시적인 형태로 입증한다고 할 수 있다. 따라서 우리는 한국 근대의 역사를 통해서 한국 디자인의 성격을 추적해볼 수도 있지만, 반대로 한국 현대 디자인을 기준으로 지난 140년간 한국의 근대라는 문명화 과정이 어떤 모습을 띠었는지도 물을 수 있다. 이것이야말로 지금 우리가 한국 사회와 디자인에 대해서 던져볼 수 있는 가장 근본적인 물음이 아닐까 싶다.

책의 제목을 '한국 디자인의 문명과 야만'으로 붙인 이유도 그 때문이다. 문명화 과정이라고 부르는 근대화는 과연 우리에게 말 그대로 문명이었을까. 혹시 야만은 아니었을까. 강화도 조약 이후 근대화 140주년을 맞은 현재에 던져야 할 물음이 아닐 수 없

다. 물론 문명과 야만은 동전의 양면처럼 함께 존재한다. 세상에는 문명이기만 한 문명도 없고 야만이기만 한 문명도 없기 때문이다. 하나의 문명에는 그 둘이 공존하기 마련이다. 다만 우리의 근대에는 그 둘 중 어느 면이 더 많았던가. 세월호 사건은 우리에게 그 물음을 특히 더 아프게 던진다. 세월호 사건을 보면서 떠오른 한국 디자인의 문제에 대한 글도 실었다. '과연 근대화 과정에서 한국 디자인은 문명의 얼굴을 더 많이 보여주었는가, 아니면 야만의 표정을 더 많이 지었는가.' 이 책의 문제의식을 이 한마디로 요약할 수 있다. 네 번째 평론집이 되는 이 책 역시 지난 몇 년간 쓴 글을 모은 것이지만, '한국 디자인의 문명과 야만'이라는 문제의식은 그 글들의 전반에 걸쳐 관통하고 있다. 이것이 지금 나의 화두인 까닭이다.

최 범

3 예술가로 읽는 시대

4 공동체의 위기와 예술의 과제

1

근대화의 성찰과 성찰적 디자인

세월호와 '디자인 서울'

한국 현대 디자인에 대한 성찰적 메모

한국의 근대를 성찰하는 시간

"한국의 현대사는 '세월호 사건 이전'과 '세월호 사건 이후'로 나뉠 것이다."[1] 이는 그저 한 사람의 생각이 아닐 것이다. 많은 사람이 그렇게 생각할 것이며, 나도 그렇게 생각한다. 세월호 사건이 희생자나 피해 규모에서 역대 최고, 최대여서가 아니다. 이 사건을 한국 현대사의 최악의 사건 중 하나로 꼽는 이유는 한국 사회의 모순이 총체적으로 드러나기 때문이다. 물질 숭배, 무능력, 무책임 등 한국 사회의 추악한 민낯이 세월호 사건을 통해서 적나라하게 드러났다. 사람들은 사고의 끔찍함 못지않게 사고의 원인과 처리 과정 및 반응에 더 충격을 받았다. 세월호 사건이 한국 현대사를 가르는 기준이 되는 이유는 바로 그 충격 때문이다.

지금 우리 사회는 세월호를 앓고 있다. 그만큼 이 사건을 보는 사람들의 시각도 결코 간단하지 않다. 나는 특히 지식인들의 반응에 주목하고 있다.[2] 한국 사회 전체가 세월호 사건을 앓고 있는 지금 이 순간 한국 사회의 지식인들이야말로, 피해자와 가족들의 일차적이고 직접적인 고통과는 다른 차원에서 가장 근원적 의미의 고통을 겪고 있다고 생각한다. 아니 지식인이라면 의당 그래야 한다. 그것은 지식인의 특무特務다. 개인적 차원이든 사회적 차원이든 간에 인간의 삶이 마디를 갖는다고 하면, 세월호 사건은 한국 사회의 흐름에 하나의 커다란 마디가 될 것이 분명하다. 그래서 지금 우리 사회는 세월호 사건으로 전 사회적, 전 민족적 성찰의 시간을 갖고 있다.[3] 세월호 사건에 대한 성찰은 마땅히 한국 근대에 대한 성찰로 이어진다.

한국 근대의 성격과 성찰

한국의 근대는 하나의 문명화 과정이다. 그리고 "문명의 기록치고 야만의 기록이 아닌 것이 없다."라는 발터 벤야민Walter Benjamin의 말을 인용하지 않더라도, 모든 문명은 야누스처럼 두 얼굴을 갖고 있다. 문명 없는 야만은 있을지 몰라도 야만 없는 문명은 없

기 때문이다. 한 문명에 대한 평가는 언제나 야만의 얼굴에 대한 평가와 함께 이루어져야 한다. 한국의 근대라는 문명화 과정 역시 예외가 아니다. 한국의 근대는 문명의 얼굴을 하고 있는가, 아니면 야만의 얼굴을 하고 있는가. 한국의 근대라는 야누스는 그 두 얼굴 중 어느 쪽으로 더 많이 향하고 있는가. 결국 핵심은 이것이 아닐까.

세월호 사건을 이야기하면서 근대화를 논하는 이유도 세월호 사건이 한국 근대화의 필연적, 총체적 결과의 하나기 때문이다. 세월호 사건을 단지 어느 사회, 어느 곳에서나 일어날 수 있는 하나의 우발적인 사건으로만 보지 말아야 한다. 그 이유는 그것이 바로 한국 근대의 성격과 직결되어 있기 때문이다. 그러므로 세월호 사건은 한국 근대의 성격에 대한 논의로 이어질 수밖에 없다. 이 점이 바로 이 땅의 지식인들을 고통스러운 사유의 굴레 속으로 끌고 들어가게 만드는 것이다.

한국의 근대가 문명화 과정에 있다는 것은 곧 과거의 문명이 새로운 문명으로 교체되는 문명 전환 과정에 있다는 의미도 된다. 모든 전환이 그렇듯이 이러한 문명의 전환 과정이 우리에게 말할 수 없이 커다란 혼란과 고통을 안겨주고 있다. 그것은 그동안 겪어왔고 또 지금도 겪고 있는 것처럼 새삼스러운 것이 아니다. 하지만 혼란과 고통을 겪더라도 세상에는 해야 할 일이 있고 바꿔

야 할 것이 있으며 나아가야 할 방향이 있다. 근대라는 문명화 과정 역시 그런 것이라면 우리는 혼란과 고통에도 거시적인 견지를 받아들이고 감내해야 한다. 물론 근대화를 불가피한 역사적 과정으로 보아야 하는지 아닌지는 논란의 여지가 있을 것이다. 하지만 우리의 현실은 이미 그것을 기정사실화하고 있는 마당이니 지금이라도 새삼 그 경위를 따져보자고 한다면 모를까, 그게 아니라면 재론할 필요는 없어 보인다.[4] 지금 우리에게 문제가 되는 것은 근대화를 할 것인가 말 것인가가 아니라 이미 진행하고 있는 근대화를 어떻게 보고 평가할 것인가 하는 점이다.

한국의 근대를 어떻게 볼 것인가에는 몇 가지 상이한 관점이 있다. 말하자면 근대관이 될 터인데, 대표적인 예로 '근대화론' '식민지적 근대화론' 그리고 '혼종적 근대화론'을 들 수 있다. 일단 어떤 관점이든 근대에 관한 다음의 지적에는 모두 동의할 수 있을 것이다.

"우리 사회에서는 오랫동안 그와 같은 더 나은 인간적-사회적 삶을 위한 노력에 '근대화'라는 이름을 붙여왔다. 물론 지금은 그 노력이 어느 정도 마무리되었다는 인식이 지배적이고 사람들은 이제 '선진화' 같은 새로운 과제를 설정하기도 한다. 그러나 이 역시 과거의 근대화 패러다임과 다르지 않다. 선진화가 근대화의 더 성공적인

완수, 그 이상의 것을 의미하는 것처럼 보이지는 않는다. 어쨌든 단순화하자면, 이 근대화 패러다임의 핵심은 미국과 유럽의 여러 사회를 모델로 삼아 그 사회들이 누리고 있는 것과 동일한 모습과 성격을 지닌 삶의 양식, 곧 우리가 '근대성 Modernity'이라고 개념화하는 특정한 삶의 양식을 모방하고 실현하는 것이다."[5]

그러니까 근대화는 어떻게든 잘 살아보자고 한 것이었다. 물론 그것이 처음에는 타력으로 이루어졌지만, 어느 시점부터는 우리 자신의 자발적 노력과 동의로 추동되었다. 그런데 세월호 사건은 우리의 근대화가 결국 도달한 지점, 다시 말해 그동안 잘 살자고 해온 것이 결국 이런 결과를 빚고 만 것인가 하는 반성을 하게 한다. 바로 이 점에서 세월호 사건은 한국의 근대를 평가하는 결정적인 열쇠가 된다.

　한국의 근대를 보는 세 가지 관점 중에 먼저 '근대화론 Modern-ization Theory'을 살펴보자. 근대화론은 단일한 근대관이다. 근대화론은 시간이 지나면서 서구에서 발생한 근대화가 점차 비非서구 지역으로 전파되어 마침내 전 세계가 단일한 근대 세계를 형성한다는 관점이다. 다시 말해 근대화론은 서구와 비서구의 질적 차이를 인정하지 않으며, 그들 사이의 차이를 오로지 양적 차이와 시간적 차이로만 파악한다.

19　근대화의 성찰과 성찰적 디자인

근대화론은 특히 제2차 세계대전 이후 냉전 질서 아래 미국을 중심으로 하는 서방 진영의 공식 이데올로기가 되어, 제3세계의 신생 독립국과 서방 진영을 결속하는 논리로 많이 활용되었다. 월터 로스토Walter Rostow의 '경제 발전 단계론'[6]이 근대화론의 대표적인 도그마라고 할 수 있다. 로스토에 따르면 식민지에서 벗어난 제3세계 국가도 경제를 발전시키기만 하면, 시간이 지남에 따라 선진국으로 도약할 수 있다고 했다. 하지만 서구와 비서구, 제국과 식민지의 역사적, 질적 차이를 무시하는 단선적이고 보편적인 근대화론은 현실에 부합하지 않는 이데올로기이다.

디자인에서는 발터 그로피우스Walter Gropius의 '근대 건축론'이 대표적인 근대화론이라고 할 수 있다. 근대에는 건축의 기술, 재료, 목적이 어디서든 동일하기 때문에 보편적인 건축, 즉 '국제주의 건축International Architecture'을 만들어야 한다고 그는 주장했다. 하지만 그로피우스의 근대 건축론은 제2차 세계대전 이후 '지역주의Regionalism 건축'의 대두로 부정된다.

근대화론에 반대되는 관점이 '식민지적 근대화론'이다.[7] 식민지적 근대화론은 단일한 근대 논리를 부정하며, 서구와 비서구의 역사적, 질적 차이를 강조한다. 근대화란 본디 서구의 근대와 비서구의 근대(식민지적 근대)라는 이중구조로 이루어져 있으며, 이 둘의 차이를 혼동하면 안 된다. 근대는 서구에게는 제국, 비서구에게

는 식민지라는 형태로 경험된다. 그러니 결국 비서구의 근대는 '식민지적 근대화'가 될 수밖에 없다. 식민지적 근대화론의 관점에서 보면 이러한 비서구의 근대화 과정은 예외적인 것이 아니라 오히려 정상적이고 필연적인 것이다. 그러므로 서구의 근대와 비서구의 근대는 질적으로 결코 동일할 수 없으며, 지배와 피지배, 우월과 열등이라는 차별적 구조 속에서 동시 병렬적으로 진행한다.

이런 관점에서 보면 한국의 근대화는 전형적인 식민지적 근대화로서 서구의 근대화와는 질적 차이가 있다. 그러므로 한국의 근대를 서구적인 근대 기준으로 재단하거나 평가해서는 안 된다. 식민지적 근대화의 구체적인 내용에 대해서는 여러 분석과 설명이 있다.[8] 비교적 최근에 제기된 김덕영의 '환원근대론'도 식민지적 근대화론의 일종으로 볼 수 있다.[9] 그에 따르면 한국의 근대화는 정치적 근대화와 사회적 근대화를 도외시한 채 오로지 한 가지 방향, 즉 경제적 근대화만으로 환원된 '환원근대'라는 것이다. 김덕영의 논의는 식민지적 근대화의 내적 양상을 보완한 설명이라고 할 수 있다. 한국의 근대화를 식민지적 근대화로 보는 관점은 세계 체제 속에서 그것이 불가피한 것이었으며, 서구적 근대화의 반대편 그림자로서 부정적이고 불구적일 수밖에 없다고 판단한다.

이에 대한 식민지적 근대화론자들의 대안 제시는 단일하지

않다. 하지만 식민지적 근대화론자들은 근대의 이중성을 지적하면서도 결국 이중성을 넘어서기 위해 서구 근대의 기준이 가진 보편성을 어느 정도 인정하고 있다. 또 그들은 한국이 식민지적 근대를 벗어나기 위해서 서구의 근대가 달성한 기준, 예를 들면 개인의 탄생과 사회의 분화와 같은 과제를 언젠가는 달성해야 한다고 보는 편이다. 환원근대를 비판하는 김덕영도 마찬가지 입장이다.

전통적인 근대화론이나 식민지적 근대화론과 달리 제3의 시각을 보여주는 '혼종적 근대화론'이 있다. 혼종적 근대화론은 근대화론이나 식민지적 근대화론과는 달리 역설적으로 한국 근대의 주체성을 강조한다. 한국의 근대화를 단순한 서구적 근대의 이식 과정이나 일방적인 식민지적 과정으로 보지 않고, 한국 나름대로 능동적인 대응으로서 이전 문명의 요소인 전통을 새로운 근대 문명의 요소와 적극적으로 결합하여 만들어낸 제3의 형태라고 보는 것이다.[10]

이러한 혼종적 근대화론은 식민지적 근대화론과는 달리 한국 근대화가 나름대로 주체적이고 심지어 창조적인 과정이라고 보지만, 그 결과에 대해서까지 긍정적인 평가를 하는 것은 아니다. 예를 들어 한국 교회에서 이뤄지는 목사직 세습은 서구적 근대에서 상상할 수도 없는, 그렇다고 해서 식민지적 근대화의 경험에서 바로 유추해낼 수 없는, 말 그대로 한국의 유교 전통이 물질

적 근대화의 경험과 결합한 매우 독특한 형태라고 보아야 한다고 장은주는 주장했다.[11] 이것이 단순히 서구의 근대를 그대로 수용하는 것이 아니라는 면에서 주체적이라면 주체적이지만, 그 주체성이 반드시 긍정적인 결과를 빚는 것은 아니다. 물론 그것을 긍정적으로 볼 것인가 아닌가는 문명과 야만을 가르는 어떤 보편성을 전제하고 있기는 하다.

아무튼, 혼종적 근대화론은 기존의 근대화론이나 식민지적 근대화론과는 달리 한국의 근대화를 보는 제3의 관점이기에 그만큼 모호하고 절충적인 성격이 많지만, 새로운 시각을 제시하는 것도 사실이다. 다만, 앞서 말했듯이 혼종적 근대화에 대한 평가는 결코 긍정적이지 않다.[12] 혼종적 근대화의 결과는 전통의 부정적인 면과 근대의 부정적인 면이 혼합한 끔찍한 괴물일 수 있기 때문이다. 세월호 사건처럼 말이다.

지금 우리는 세월호 사건을 통해 한국 근대란 과연 무엇인가라는 물음을 던지고 있다. 그것은 기본적으로 세월호 사건을 통해 드러난 한국 근대의 야만성에 소스라친 결과다. 우리는 한국의 근대라는 문명화 과정이 과연 그 이름에 값할 만큼 문명적인지 아니면 야만적인지, 그 문명과 야만의 구도와 비율에 각별한 관심을 기울이고 있다. 한국의 근대를 보는 세 가지 관점 중 하나인 근대화론의 관점에서 보면, 세월호 사건의 원인이 단지 한국은

근대화가 아직 덜 되었기 때문이라고 설명할 수밖에 없다. 특히 경제와 기술을 중심으로 바라보는 근대화론은 사회와 정치를 향해서는 눈을 감기 때문에 이런 문제에 싱거운 답변을 할 뿐이다.

그러나 우리는 세월호 사건을 그렇게만 볼 수 없다는 것을 알고 있다. 그에 반해, 식민지적 근대화론은 한국의 근대가 후기 식민지적 상황이라는 관점에서 세월호 사건에 접근할 수 있다. 세월호 사건은 우리가 주체적인 근대화를 하지 못하고 식민지라는 경험을 통해 근대화한 결과로서 빚어진 일이라는 것이다. 맞는 말이지만 그것만으로는 세월호 사건을 초래한 내면적이고 복합적이며 중층적인 모순 구조까지 설명할 수는 없다. 이런 가운데 혼종적 근대화론자라고 할 수 있는 장은주 분석은 주목할 가치가 있다.[13] 이렇게 세월호 사건을 통해 한국의 근대를 되돌아보려는 노력을 매우 장려해야 한다. 한국 근대의 성격에 관한 연구와 성찰은 지금까지의 성과를 기반으로 더욱 넓고 깊고 강하게 이루어져야 한다.

한국의 근대화와 디자인

한국의 근대화와 디자인은 어떤 관계가 있을까. 디자인 역시 한국 근대화의 한 얼굴이라고 할 수 있다. 그러므로 근대화를 통해 디

자인을 들여다볼 수도 있고, 반대로 디자인을 통해서 한국의 근대화를 탐문해볼 수도 있다. 그렇지만 지금 굳이 세월호 사건을 이야기하면서 디자인을 들먹이는 연유는 무엇인가. 세월호 사건과 디자인은 무슨 상관인가. 물론 나는 세월호의 디자인에 대해서 말하려는 것이 아니다. 세월호 사건과 디자인의 동형성同形性에 대해서 말하고 싶은 것이다. 그 둘이 닮은꼴이라는 것이다. 세월호 사건이 한국 근대가 빚은 야만을 상징한다면, 그 한국 근대의 야만에는 디자인도 포함된다. 다시 말해서 세월호 사건과 디자인 모두 한국 근대의 징후이며, 또 그것들은 어떤 의미에서 공동의 운명을 드러낸다. 그런 점에서 세월호 사건을 계기로 한국 현대 디자인을 되돌아보는 것이 결코 마구잡이식 비판이거나 범주 착오는 아니라고 생각한다.

한국 근대에 관해서 그랬듯이, 우리는 한국 현대 디자인에 관해서도 똑같이 말할 수 있다. 한국 현대 디자인은 과연 무엇인가. 먼저, 한국 현대 디자인은 우리 사회가 근대 문명에 속해 있음을 증명하는 하나의 가장 구체적인 징표라고 말할 수 있다. 현대적인 도시와 건물, 현대적인 공업 생산품과 시각적 기호 등은 디자인과 뗄 수 없는 것들이고, 이러한 것들을 제외하고 근대 문명을 이야기할 수 없음도 분명하다. 그러므로 한국 현대 디자인은 곧 현대 한국 사회가 근대 문명에 속해 있음을 증명하는 시각적 기표라

고 말해도 틀리지 않다. 다만 앞에서도 거듭 거론했듯이, 이 근대 문명의 기표가 진정 문명이라는 기의와 잘 대응하고 있는지는 또 다른 문제이다. 새삼 발터 벤야민의 일갈처럼 문명의 기표가 반드시 그에 걸맞은 기의를 갖는 것은 아니며, 경우에 따라 얼마든지 야만이라는 반대되는 기의를 가질 수도 있다. 그러므로 우리의 물음은 일견 문명의 기표로 읽히는 한국 현대 디자인이 정말 문명이라는 기의를 갖는지, 아니면 정반대로 야만이라는 기의를 갖지는 않은지 하는 것이다. 한마디로 한국 현대 디자인은 문명적인가 야만적인가 하는 것이다.

물론 우리는 한국 현대 디자인 이전에 서구를 중심으로 한 현대 디자인 일반에 제기된 일련의 비판들을 알고 있다. 이른바 자본주의 비판 내지는 소비 사회 비판의 틀 속에서 이루어진 디자인 비판론의 흐름이 있기 때문이다.[14] 물론 이러한 비판론이 정당한가, 그것을 어떻게 받아들일 것인가는 또 다른 문제이다. 여기에서는 그러한 현대 디자인 일반에 대한 비판론을 넘어서거나 다른 차원에서 제기되는 한국 현대 디자인을 심문하고자 한다. 다시 확인하자면, 한국 근대 문명의 일부로서 한국 현대 디자인은 문명의 얼굴을 하고 있는가 아니면 야만의 얼굴을 하고 있는가이다. 이 역시 앞 절에서 살펴본 세 가지 근대관을 대입하면 이렇다.

먼저 '근대화론'의 관점에서 한국 현대 디자인을 살펴보면 우

선 제도적이고 공식적인 영역이 포착된다. 제도적이고 공식적인 디자인이란, 말 그대로 한국 사회에서 제도적으로 공식화한 디자인 영역을 가리킨다. 현대적인 생산 체계 안에서의 디자인 행위, 그를 담당하는 전문직, 디자인 용역을 사고파는 디자인 시장, 대학을 비롯한 교육 제도, 공공 기관과 정책 등이 모두 오늘날 한국 사회에서 제도화된 공식적 디자인 영역이다. 그런데 이 디자인 영역을 지배하고 있는 논리가 바로 '근대화론'이다.

근대화론은 앞서 얘기했다시피 단일한 근대관이며 이러한 관점에서 서구와 비서구, 서양과 한국의 차이를 오로지 양적 차이 또는 시간적 차이로만 인지한다. 국가가 설립한 디자인 진흥 기관을 비롯해서, 한국의 디자인 제도권에서 매번 입에 올리는 '선진국 대비 디자인 경쟁력 몇 위 또는 몇 퍼센트'니 하는 담론들이 모두 그런 관점에서 나온 것이다. 이러한 관점에서 보면 서구 선진국과 한국의 차이는 오로지 동일한 평면상이나 직선상의 거리 차이에 불과하다.

이 관점의 문제는 한국 디자인의 현실을 전체적으로 포착하지 못한다는 것이다. 제도적이고 공식적인 디자인관은 비제도적이고 비공식적인 영역의 디자인, 즉 우리의 일상적인 디자인 문화의 현실을 전혀 설명하지 못한다. 그래서 한국의 도시와 거리의 풍경, 아파트와 간판, 예식장과 모텔의 디자인이 왜 그렇게 생겼

는지 등에 대해서는 전혀 근대화론의 관점으로 설명되지 않는다. 설사 설명한다 하더라도 이 역시 아직 근대화가 덜 되어서라든가, 선진국보다 몇십 년 뒤떨어져서 그렇다는 식이다. 그런데 과연 한국의 도시 풍경과 일상 문화의 행색이 서구와의 양적 차이, 시간적 차이에서 기인하는 것일까.

사실 한국의 제도적이고 공식적인 디자인 영역조차도 외형에서만 서구의 그것과 유사할 뿐 그 내면은 전혀 비슷하지 않다. 단적인 예를 들어 비교하자면, 스웨덴디자인협회Svensk Form는 디자이너, 기업가, 행정가의 연합 조직으로서 스웨덴 디자인을 발전시키기 위한 공동 협력체이다. 이와 다르게 한국의 디자인 단체는 회원이 대부분 대학 교수로 그들의 이익을 보호하기 위한 전근대적인 연줄 집단의 성격을 강하게 띨 뿐 전혀 근대적인 결사체Association로 보이지 않는다. 이것 하나만 보더라도 한국의 디자인 제도는 외형이 서구적이고 근대적으로 보일지 몰라도, 그 내용은 지극히 한국적이고 전근대적인 모습을 띠고 있다. 바로 이것이 김덕영이 말하는 '환원근대'의 현실을 잘 보여주는 것으로서, 디자인 제도 역시 근대 사회로의 분화가 이루어지지 못한 채 결국 경제적 대상으로 환원된 한국 현대 디자인의 현주소를 증명할 뿐이다. 이처럼 전반적으로 근대화론은 한국 현대 디자인의 현실을 포괄적으로 설명하지 못할 뿐 아니라 제도적이고 공식적인 영역

에서조차도 그 실상을 포착하지 못하는, 말 그대로 현실 설명력이 떨어지는 이론이라고 하지 않을 수 없다.

그에 반해 식민지적 근대화론은 한국 현대 디자인의 내면을 비교적 잘 설명해준다. 제도적이고 공식적인 영역의 외관과는 달리, 조금만 들여다보면 한국의 디자인 현실은 전혀 서구적이지도 근대적이지도 않다는 것을 발견하게 된다. 전문직 제도의 현실과 디자인 교육, 공공 기관과 정책 등은 철저히 서구적인 기준을 내걸고 있지만, 그 내면은 식민지적 의식과 행태로 찌들어 있다. 앞서도 지적했듯이, 한국의 디자인 관련 단체들은 근대적인 의미의 전문성도 독립성도 갖지 않고 있다.[15]

한국 디자인의 식민성은 제도 영역과 비제도적인 일상 영역에 모두 걸쳐 있다. 제도 디자인이 서구적인 것을 기준으로 삼고 모방하고 있는 것과 마찬가지로, 비제도적인 일상 영역 역시 서구적인 것이 좋은 디자인의 척도가 된다. 이러한 태도가 한국 사회의 풍경을 전체적으로 지배하고 있다. 서구적인 디자인을 기준으로 삼지만, 현실의 디자인은 그에 미치지 못하고 일종의 열등 모방으로서 매우 키치한 양상이라 말하는 편이 좀 더 정확할 것이다. 전체적으로 한국 디자인의 현실은 근대화론이 아니라 식민지적 근대화론을 통해 훨씬 더 잘 설명할 수 있다.

그런데 식민지적 근대화론으로 본 한국 디자인의 풍경은 결

국 혼종적 근대화론이 말하는 그것과 일치한다. 다시 말해, 식민지적 근대화론과 혼종적 근대화론이 말하는 한국 디자인의 현실은 다른 관점이라기보다는 상호 보완적이라고 말할 수 있다. 식민지적 근대화론이 주로 구조적이고 내적인 면을 지적하는 것이라면, 혼종적 근대화론은 그러한 현실의 양상을 객관적으로 보여주는 측면이 있다. 식민지적 근대화론이 직접적이고 비판적인 시각이라면, 혼종적 근대화론은 일단 객관적이고 중립적인 태도를 취하는 것으로 보인다. 하지만 그렇다고 해서 혼종적 근대화론이 결코 가치중립적인 것은 아니다. 앞서 언급했듯이, 어떤 점에서는 식민지적 근대화론보다 혼종적 근대화론이 한국 디자인의 괴물같이 뒤틀린 면을 훨씬 더 잘 포착하게 한다. 그런 점에서 혼종적 근대화론이 더 비판적이고 묵시록적이라고 말할 수도 있다.

아무튼, 식민지적이든 혼종적이든 간에 한국 현대 디자인은 한국 근대 문명의 모습을 가장 구체적이고 가시적으로 보여준다는 점에서 의미가 있다. 그러면 다음으로 식민지적이고 혼종적인 한국 현대 디자인이 드러낸 가히 참사(?)라고 할 수 있는 한 풍경과 대면해보도록 하자.

'디자인 서울'이라는 참사

나의 논의는 세월호 사건에서 시작하여 한국 근대의 성격으로, 거기에서 다시 한국 현대 디자인의 문제로 이어왔다. 그리한 것은 세월호 참사를 한국 디자인과 연결하기 위해서이다. 과연 세월호 사건과 한국 디자인을 어떻게 연결할 수 있을까. 이것은 지나친 견강부회요 관념 과잉이 아닐까. 그럴지도 모르겠다. 하지만 나는 세월호 사건과 한국 디자인을 연결할 수 있다고 생각한다. 그 둘을 연결하는 접속어는 '야만'이다. 세월호 사건을 야만이라고 부르는 데 대해서 반대할 사람은 아무도 없겠지만 디자인을 야만이라고 부른다면 저항감을 느낄 사람이 많을 것이다. 사람들은 디자인을 현대 문명의 징표로서 야만의 반대편에 서 있다고 여기기 때문이다. 하지만 앞에서 말했듯이 문명은 얼마든지 야만의 얼굴을 할 수 있고 야만을 품을 수도 있어서, 디자인도 얼마든지 그렇게 말할 수 있다. 한국 디자인도 마찬가지이다.

결론적으로 말하면, 나는 한국 현대 디자인에서 문명의 얼굴보다는 야만의 얼굴을 더 많이 발견한다. 그 이유는 한국 현대 디자인이 인간적 삶을 고양하기보다는 왜곡하고 파괴하는 모습을 더 많이 보여주기 때문이다. 매우 유감스럽게도 나는 한국 현대 디자인에 세월호 참사와 같은 야만이 존재한다고 생각한다. 구체

적인 예를 들어 내가 한국 현대 디자인의 참사라고 부르고 싶은 사건은 바로 '디자인 서울'이다. 디자인 서울은 2007년에서 2011년까지 오세훈 전 서울시장이 추진한 서울시의 대표적인 정책이었다. 당시 오세훈 시장은 '창의시정'을 구호로 내걸고 나름 차별화 정책을 추구하고자 했는데, 그 정책의 구체적인 수단으로 선택한 것이 바로 디자인이었다. 그리하여 약 5년간 '디자인 서울'이라는 이름 아래 다양한 사업과 행사를 시행했다.[16]

하지만 내가 보기에 '디자인 서울'은 결코 창의적이지도 않았고 심지어 디자인적이지도 않았다. 무엇보다도 서울처럼 복잡하고 해결할 것 많은 대도시의 대표 정책과 그 수단을 디자인으로 삼은 것은 아무리 생각해도 과잉이고 무리라고 하지 않을 수 없다. 디자인은 중요하다. 하지만 디자인이 중요한 것은 중요한 만큼 중요한 것이지, 그것이 무슨 세상에 달리 없을 것처럼 중요한 것은 아니다. 그런 것은 있을 수 없다. 오세훈 전 시장이 어느 자리에서 했다는 "디자인이 모든 것Design is Everything"이라는 발언은 한마디로 어처구니가 없다. 이건 균형 감각이라는 말을 꺼내기조차 민망한 수준의 편향된 사고이다. 혹시라도 이런 말을 듣고 헤벌쭉대는 디자인계 인사가 있다면 그는 사이비가 틀림없다. 세상에 모든 것은 정도正道가 있고 격格이 있는 법이다. 비하나 무시도 곤란하지만 지나치게 추켜세우는 것도 예에 어긋나기는 마찬가지이다.

지나친 디자인 숭배는 디자인을 대접하는 것이 아니라 거꾸로 욕보이는 일이다. 세상 모든 것이 그렇듯이 디자인은 디자인일 때가 가장 좋다. 무엇이든 과잉되면 필연적으로 추락하고 타락하기 마련이다.[17] '디자인 서울'이 바로 그렇다고 본다. '디자인 서울'은 디자인을 숭배하는 척하지만 사실 디자인을 욕보였기 때문이다. '디자인 서울'은 디자인이 아니라 디자인에 대한 말이었으며 그나마도 진실한 말이 아니라 일종의 선전, 선동이었다. 또한 그것은 디자인이 아니라 개발이었으며 디자인을 신개발주의의 장식물로 삼은 것에 지나지 않았다. 그런 점에서 '디자인 서울'은 지난 수십 년간 국가주의와 개발주의의 도구가 되어 삶의 문화를 외면해온 한국 현대 디자인의 끝판왕 같은 것이다.[18]

'디자인 서울'이 문제인 이유를 하나씩 따져보면 이렇다.

첫째, '디자인 서울'은 디자인을 정치적으로 오남용했다. 디자인이란 무엇일까. 나는 일차적으로 그것이 삶의 문화여야 한다고 생각한다. 디자인이란 우리의 일상적인 환경을 아름답고 쾌적하게 만드는 일이고 그 결과이다. 하지만 오세훈 전 서울시장은 '창의시정'이나 '창조도시'니 하는 말들로 도시 정치를 수식했고, 디자인이라는 말로 다시 그 말들을 수식했다. 그리하여 '디자인 서울'에서 디자인은 삶의 문화가 되는 대신에 일개 정치가의 야심을 충족시키기 위한 프로파간다가 되어버렸다. 사실 한국 디자인

세월호 사건이 참사라면 '디자인 서울'도 참사다. 세월호 사건과 '디자인 서울'은
사건의 성격이나 파장에서 많이 다르지만, 그 둘은 동일한 구조의 산물이라고 생각한다.

의 정치적 오남용은 한국 디자인의 제도적 출발부터 함께해왔던 것이기도 하다.[19] 이 역시 환원근대론에서 주장하는 것처럼 디자인도 경제적으로 환원된, 한국 근대의 목록 가운데 하나에 지나지 않음을 말해준다. 디자인을 말하지만 사실 거기에 디자인은 없다. 오로지 경제언어로 환원된 디자인이라는 기표만이 있을 뿐이다.

둘째, '디자인 서울'에는 전문가의 양심과 공공적 책임을 망각한 디자이너들의 '협력Cooperation'이 있었다. '디자인 서울'은 정치가와 일부 디자이너의 협력으로 가능했다. 정치가와 디자이너는 서로를 이용하였다. 그들은 디자인의 이름으로 도시 정치를 기만하였으며, 정치의 이름으로 디자인을 타락시켰다. 이렇게 말할 수밖에 없는 이유는 그들의 협력이 단지 기능적인 차원에서 이루어진 것이 아니기 때문이다. 디자인은 원래 봉사하는 일이다. 디자인은 기업을 위해 봉사했음은 물론이고 국책사업에도 많이 봉사해왔다. 물론 디자인의 윤리와 책임감을 강조하는 목소리가 없지 않으나, 디자이너가 기업과 국가를 위해 봉사하는 행위 자체가 잘못된 것은 아니고 디자이너의 행위를 언제나 윤리적 관점에서만 따질 수 있는 것도 아니다.[20]

하지만 내가 제기하는 문제는 그런 차원을 넘어서는 것이다. '디자인 서울'에는 단지 디자인에 대한 요구에 부응하는 차원을 넘어서는, 디자이너들의 적극적인 협력과 선동 행위가 있었다. 적

어도 이런 현상은 이제까지 한국 디자인에서도 볼 수 없었던 일이다. '디자인 서울'은 디자인계의 파워맨, 특히 내가 폴리자이너 Polisigner, Political Designer의 준말라고 부르는 사람들이 앞장서서 주장하고 협력하였다.[21] 그러니까 그들은 빗나간 디자인 정책에 적극적으로 참여함으로써 디자인의 전문성을 왜곡하고 디자인 공동체를 배신했다. 여기에서도 우리는 한국 현대사에 숱하게 목격되는 '협력'의 문제를 발견할 수 있다. 한국 현대사의 모순은 단지 외세 지배자나 폭압적인 권력자만이 아니라 거기에 협력한 수많은 엘리트가 쌓은 것이기도 하다. 거기에는 친일파에서부터 군부 독재의 협력자에 이르기까지 수많은 부역자가 있었다. 이제 이러한 대열에 디자이너까지 참여하는 것을 보면서 나는 말할 수 없는 참담함을 느낀다. 나는 이러한 행위를 단지 직업상의 오류가 아니라 일종의 범죄라고 판단한다.[22]

셋째, '디자인 서울'은 디자인을 스펙터클화함으로써 시민을 디자인 문화의 객체로 만들었다. 디자인은 무엇보다도 대중이 일상적인 삶 속에서 경험하는 문화여야 한다. 하지만 정치가와 디자인 전문가의 결탁으로 도시의 프로파간다가 되어버린 디자인은, 시민들의 머리 위에 솟아오른 애드벌룬처럼 이 시민의 삶과는 무관한 구경거리가 되고 말았다. '디자인 서울'은 '디자인 극장'이었다.[23] 이런 현실에서 시민들은 디자인 문화의 주체가 되지 못하고

단지 객체, 즉 구경꾼으로 전락하였다.

'디자인 서울'은 한국 디자인의 문제점을 총체적으로 보여준다. 앞서 '끝판왕'이라는 표현을 쓰기도 했지만, 그것은 발전 위주의 국가주의에 동원된 디자인이 도달한 최종의 파국이었다. 그래서 나는 '디자인 서울'이 '디자인의 세월호'라고 생각한다. 세월호 사건이 참사라면 '디자인 서울'도 참사다. 세월호 참사와 '디자인 서울'은 사건의 성격이나 파장에서 많이 다르지만, 그래도 그것들이 동일한 구조의 산물이라고 생각한다. 그래서 나는 '디자인 서울'에 대해 이렇게 썼다. "파국을 통해 한 가지 사실이 분명해졌다. '디자인 서울', 그것은 분명 파국이었지만 대신에 한국 사회에서 디자인이 무엇인가에 대해 통찰할 기회를 주었다. 이제 이 땅에서 디자인이라는 말이 실질적으로 의미하는 것이 무엇인지를 정면으로 물어야 할 때가 왔다."[24]

이 역시 한국 현대사에서 익숙하게 보아온 장면이라면 장면이겠지만, '디자인 서울'에 가장 앞장서 가장 책임 있는 한 디자인계 인사의 발언은 정말 놀라웠다.[25] 그는 디자인은 '무죄'라고 주장한다. 죄는 오로지 디자인을 오남용한 정치가에게 있다는 것이다. 과연 그럴까. 과연 디자인을 오남용한 자는 누구인가. '디자인 서울' 정책 총책임자의 발언으로서 정말 무책임하기 짝이 없다. 그의 발언은 완전한 주객전도이자 책임 회피이다. 나는 디자인은

'유죄'라고 생각한다. 적어도 '디자인 서울'에 협력한 이들은 유죄다. 아무런 의식 없이, 아니 혹시 떡고물이라도 떨어지지 않을까 하는 생각으로 협력했거나 방관한 디자이너도 모두 책임이 있다. 왜냐하면 '디자인 서울'은 단지 몇몇 디자이너만의 문제가 아니라 한국의 디자인 공동체 전체의 책임이기 때문이다. 나는 한국의 디자인 공동체가 이러한 책임을 의식하지 못한다면, 그 공동체는 결코 사회적 정당성을 얻을 수 없다고 생각한다.

'디자인 서울'에는 물질숭배, 무능력, 무책임이라는 한국 사회의 추악한 모습이 디자인의 얼굴로 드러나고 있다. 그런 점에서 '디자인 서울'은 세월호 사건과 닮은꼴이다. 내가 '디자인 서울'을 '디자인의 세월호'라고 부르는 이유이다. 디자인의 이름으로 이런 일이 벌어질 수 있다는 사실이 나는 지금도 여전히 놀랍다.

한국 디자인의 성찰을 위하여

한국의 근대에서 디자인이란 과연 무엇일까. 서두에서 던졌던 물음처럼 그것은 근대화 과정에서의 문명의 얼굴일까 아니면 야만의 얼굴일까. 아마 이제까지 한 번도 던져보지 않았던, 어쩌면 당연하다고 생각해왔던 것을 향해 물음을 던져보는 것이 이 글의 목적이었다.

한국의 근대는 애초에 외부 자극으로 촉발했지만 어느 시점부터 우리에게 그것은 맹렬한 추구의 대상이 되었다. 이를 살피면서, 나는 한국 근대를 추동하는 내재적 동력이 두 가지가 있다고 생각하게 되었다. '공포'와 '매혹'. 한국의 근대는 강력한 힘을 가진 외세에 대한 충격과 공포에 의해 이루어졌고, 또한 그로부터 자신을 지켜내서 마침내는 그들과 같은 힘을 가지려고 달려왔다. 그래서 한국의 근대는 '공포'와 함께했고 그것을 극복할 힘을 숭배하게 되었다. 그러나 그것만으로 한국의 근대를 설명할 수는 없다. 다른 한편으로, 한국의 근대는 '매혹'에 의해서도 지배되었다.[26] 그러니까 한국의 근대는 서구 근대가 가진 힘과 부와 권력에 매혹되어 굴러갔다. '공포'와 '매혹', 이 중 어느 하나만 가지고 한국 근대를 추동한 힘을 설명할 수는 없다.

한국 근대의 대상 중 디자인은 분명 '매혹'과 함께했을 것이다. 한국인은 디자인을 서구 근대 문명의 가장 가시적인 외관으로서 그것이 던지는 이미지에 매혹당했다. 그 욕망을 실현하기 위한 수단으로서 디자인을 도입했을 것이다. 그런 점에서 디자인은 '하쿠라이舶來 문화'이기도 하다.[27] 디자인은 분명 매혹과 관련돼 본질적으로 한국 근대의 판타즈마고리아였을 것이다. 판타즈마고리아는 판타지를 낳았고, 그것은 1960년대에 이르러 '조국 근대화'라는 또 다른 판타지와 결합했다. '조국 근대화'는 근대화라

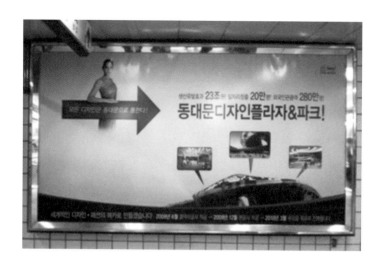

동대문디자인플라자[DDP]를 홍보하는 서울시의 광고물(2008).
'세계적인 디자인·패션의 메카'를 만드는 이유는 오로지 생산 유발 효과(23조 원)와
일자리 창출(20만 명)과 외국인 관광객(280만 명) 때문이다. 여기에는 경제적으로
환원한 언어 이외에 어떤 디자인 고유의 또는 문화적인 관점도 찾아볼 수 없다.

는 이름 아래 모든 것을 동원하였고, 마침내 디자인도 그 목록에 포함하기 이르렀다. 그런 점에서 한국 현대 디자인의 본질은 생활문화라기보다 근대라는 판타지의 구현물에 가깝다고 할 수 있다.

'디자인 서울'에서 알 수 있듯이, 한국 디자인은 근대 디자인의 합리성도 생활문화로서의 실체성도 확보하지 못한 채 일종의 사회적 판타지에 가까운 모습을 보여주었다. 앞으로 한국 디자인의 과제는 디자인을 국가주의적 프로파간다나 사회적 판타지의 차원에서 끌어내려 바로 내 옆과 우리 삶 속에 가져다 놓는 것이다. 한마디로 한국 디자인에 실체성을 부여하는 것이다. 실체성이란 다른 것이 아니다. 바로 우리의 생활환경, 삶 속에서 디자인을 구체적으로 실감하는 것이다. 이것은 언제 어디에서도 변할 수 없는 '디자인의 덕목Virtue of Design'이다.

하지만 한국 현대 디자인은 그러한 디자인의 덕목에 충실하지 못했다. 심지어 '디자인 서울'은 극단적인 일탈의 모습을 보여주기까지 하였다. 한국 현대 디자인에 성찰이 필요한 이유가 바로 여기에 있다. 이것은 한국 디자인을 통한 한국의 근대성에 대한 물음이자 동시에 한국의 근대성을 통한 한국 디자인에 대한 물음이기도 하다. 세월호와 함께.

이 글은 파주타이포그라피학교가 발행한《디자인 평론》1호(2015)에 실렸다.

1 장은주,『유교적 근대성의 미래』, 한국학술정보, 2014, 5쪽.

2 나는 지금 한국 사회의 지식인들이 세월호 사건의 경험을 통해
 한국 사회를 재사유하는 작업에 돌입하고 있다고 생각한다.
 예를 들면 다음 지식인들의 글이 그렇다.
 장은주, 위의 책.
 백낙청,「큰 적공, 큰 전환을 위하여」,《창작과 비평》, 2014년 겨울호.
 김진호 외,『사회적 영성: 세월호 이후에도 '삶'은 가능한가』, 현암사, 2014.

3 물론 세월호 참사가 그에 대한 제대로 된 규명 없이 어물쩍 넘어가면서,
 많은 사람들의 바람과는 다르게 이 소중한 계기를 또 그냥 흘려보내는
 것이 아닌가 하는 안타까움이 있다. 하지만 아직 절망하기 이르다고
 본다. 세월호가 던진 물음들을 통과하는 데는 많은 시간이 걸릴 것이라고
 생각한다. 돌이켜 보면 1980년의 5.18 광주민주화운동 역시도 그 진상이
 알려지고 반응이 나타나기까지 시간적 간극이 있었다.
 이 역시 인내를 요하는 일이다.

4 도올 김용옥은 한국 역사를 서구의 근대를 기준으로 볼 필요가 없음을
 역설한다. 당연한 말이다. 하지만 지금 우리가 100년 이상 근대화의 길을
 밟고 있다는 역사적 사실 자체는 부정할 수 없다. 이 역사적 사실로부터
 역사적 인식을 출발해야 한다.

5 장은주, 위의 책, 16쪽.

6 로스토에 따르면 한 사회의 경제 발전은 '전통 사회 → 도약 준비 단계
 → 도약 단계 → 성숙 단계 → 대량 소비 단계' 순으로 나아간다.

7 '식민지적 근대화론'은 '식민지 근대화론'과 다르다.
 '식민지적 근대화론'이 식민지로 인해 근대화가 불가능했다고 보는
 입장인데 반해, '식민지 근대화론'은 식민지로 인해 근대화가 가능했다고
 보는 입장이기 때문에 정반대의 관점이라고 할 수 있다.

8 참조: 역사문제연구소,『한국의 '근대'와 '근대성' 비판』, 역사비평사, 2000.
 김진균·정근식 편,『근대 주체와 식민지 규율권력』, 문화과학사, 1997.

9 김덕영,『환원근대』, 길, 2014.

10 "여기서 근대성은 기본적으로 '다중 근대성 Multiple Modernities'으로 나타난다.
 이런 기본 시각 위에서 나는 우리의 근대성을 서구적 근대성의 단순한
 모방적 이식의 산물로서가 아니라, 서구적 근대성과 우리 고유의 문화적
 전통의 상호 적응적 결합 속에서 성립한 하나의 '혼종 근대성 Hybrid Modernity'인
 '유교적 근대성'으로 이해해보자고 제안할 것이다."
 장은주, 위의 책, 29쪽.

11 장은주, 위의 책, 17-18쪽.

12 혼종이라는 표현 대신에 '잡종'이라는 용어를 사용하는 최봉영도
 혼종적 근대화론자라고 할 수 있는데, 그는 한국 근대의 잡종성 속에서
 새로운 가능성을 찾고자 한다.
 참조: 최봉영, 『본과 보기 문화이론』, 지식산업사, 2002.

13 참조: 「세월호, 능력중심주의 교육이 낳은 대참사」, 《경남도민일보》,
 2014. 11. 26.

14 참조: 자본주의 비판으로서의 현대 디자인 비판은 대표적으로
 볼프강 하우크, 김문환 옮김, 『상품미학 비판』, 이론과실천, 1991.
 소비 사회 비판으로서의 현대 디자인 비판은 장 보드리야르, 이상환 옮김,
 『기호의 정치경제학 비판』, 문학과지성사, 1992.
 빅터 파파넥, 현용순·조재경 옮김, 『인간을 위한 디자인』, 미진사, 2009.

15 예컨대 한국 디자인계를 대표하는 통합 단체인 사단법인
 한국디자인단체총연합회(약칭 디총)는 2008년 연구 용역으로서 2억 원을
 받고 서울시의 도시 상징으로 말썽 많은 해치 캐릭터를 제안 및 수행했다.
 이처럼 한국 디자인계를 대표하는 직능 단체가 일개 디자인 회사와 같은
 행위를 했다. 이를 통해 우리는 전문 단체와 사기업의 역할 구분이라든지
 디자인 전문 단체로서 가져야 할, 최소한의 비판적 거리를 유지하는
 전문성이나 양식良識도 지니지 않은 디총의 후진적이고 타락한 모습을
 발견할 수 있을 뿐이다.
 참조: 서울특별시, 「서울 상징 개발 연구」, 2008. 6.

16 '디자인 서울'은 '디자인 서울 거리' 조성 사업과 '서울디자인올림픽'(현재
 서울디자인한마당)과 같은 행사들로 이루어져 있다.

17 물론 디자인이 디자인일 때를 꼭 집어 말할 수는 없다. 디자인을 평소에는
 눈에 띄지 않다가도 필요한 때에는 반드시 나타나는 영국인 집사에 비유할
 수 있겠다. 디자인은 시끄러워서는 안 된다. 그것은 가능한 한 침묵하는
 언어여야 한다.

18 '디자인 서울'에 대한 비판은 다음을 볼 것.
 참조: 최 범, 「'디자인 서울'이 당혹스러운 이유」, 『한국 디자인 신화를
 넘어서』, 안그라픽스, 2013, 38–45쪽.

19 한국의 디자인 제도는 교육을 기준으로 보면 1946년 서울대학교에
 도안학과가 생기면서부터 출발하지만, 본격적으로 자리 잡는 때는
 1960년대 수출 진흥 정책의 하위 부문으로 포섭되면서부터라고 할 수
 있다. 이때부터 디자인은 국가적인 관심의 대상이 되었고 '동원된 근대화'의
 일부를 이루게 된다. 나는 한국 디자인의 이러한 성격을 '국가주의
 디자인'이라고 부른다.

참조: 최 범, 「한국 디자인의 신화 비판」, 위의 책, 15~37쪽.

20 이와 관련하여 한국 디자인에 내재한 구조적 모순과 심리적 콤플렉스
 문제를 조금 다른 각도에서 다룬 책이 있다.
 참조: 김상규, 『착한 디자인』, 안그라픽스, 2013.

21 그 대표적인 인물은 제1대 디자인 서울 총괄본부장을 맡은 권영걸 서울대
 교수와 제2대 디자인 서울 총괄본부장을 맡은 KAIST의 정경원 교수이다.

22 나는 디자인계의 한 사람으로서 '디자인 서울' 정책에 적극적으로 참여한
 폴리자이너들을 한국 디자인사의 법정에 기소한다.

23 가장 대표적인 스펙터클로 서울시청 이마빡에 내걸린 '세계 디자인 수도
 서울'이라는 간판과 '서울디자인올림픽'이라는 이벤트를 꼽을 수 있다.

24 최 범, 위의 책.

25 참조: 권영걸, 「디자인은 무죄다」, 《중앙일보》, 2010. 5. 28.

26 "재미 여성학자 최정무는 제국과 식민지의 관계를 억압이 아니라
 '매혹'으로 설명한다. 즉, 제국이 보여주는 근대적인 문물은 식민지
 주체들에게 일종의 황홀경Phantasmagoria으로 작용하고 식민지 주체들은
 그것에 매혹당함으로써 지배된다는 것이다. 그러나 식민지 주체들은
 제국의 근대성을 오로지 그것의 외관, 즉 시각화된 '물질성'으로만 체험하기
 때문에, 그것의 생산 원리에는 접근하지 못한 채 근대성의 주변에
 머물 수밖에 없다는 것이다. 이러한 과정은 식민지 이후에도 계속된다."
 최 범, 『누가 우리의 기계시대를 보았는가』, 〈청계 미니 박람회〉 팸플릿,
 플라잉시티, 2005.

27 '하쿠라이'는 박래舶來의 일본말이다. 그러니까 '하쿠라이 문화'는
 배 타고 물 건너온 외래문화라는 뜻이다.

디자인의 양극화

과잉과 빈곤 사이에서 추락하는 생활문화

디자인의 양극화?

'디자인 양극화'라는 말은 낯설다. 하지만 양극화라는 말은 결코 낯설지 않다. 다만 디자인과 양극화라는 말의 조합이 어색할 따름이다. 오늘날 한국 사회를 가장 잘 설명해주는 단어의 하나인 양극화는 디자인에도 어김없이 그림자를 드리우고 있다. 하지만 디자인 양극화는 한국 사회의 일반적인 양극화 현상과는 그 성격을 좀 달리한다. 내가 여기에서 말하고자 하는 디자인 양극화는 한국 사회의 특수성이 빚어낸 생활문화 불균형의 한 양태를 가리킨다.

그러면 디자인 양극화란 무엇인가. 그것은 마치 디지털 분할 Digital Divide 처럼 부자와 빈자 사이의 디자인 분할 Design Divide 을 가리키는 것인가. 그런 것일 수도 있다. 디자인이야말로 자본주의 사

회의 외관이니까, 부자는 더 좋은 디자인의 상품을 선택하고 가난한 자는 덜 좋은 디자인의 상품밖에 소비할 수 없다고 생각할 수 있다. 하지만 이런 것은 그저 소비 양극화의 한 결과일 뿐, 굳이 디자인 양극화라고까지 부를 필요는 없다. 디자인 양극화는 어디까지나 사회적 양극화가 디자인이라는 부문의 특수성을 통해 드러날 때 사용할 수 있다.

오늘날, 디자인을 자본주의 경제 체제와 분리해서 생각할 수 없지만, 그렇다고 해서 디자인이 단순히 자본주의 경제 체제의 반영은 아니다. 디자인은 어쨌든 고유한 문화적 차원을 가진다. 왜냐하면 디자인은 근본적으로 생활문화 영역에 속하며 거기에는 경제적 차원만이 아니라 사회적이고 이념적인 것들도 반영되어 있기 때문이다. 그래서 디자인에 대해 이야기한다는 것은 경제적인 것만이 아니라 사회적이고 이념적인 측면도 함께 건드리는 것이다. 디자인 양극화에 대해서도 마찬가지이다.

한국 사회의 디자인은 한편으로 자본주의 경제 체제의 산물이지만 그 못지않게, 아니 더 커다란 부분에서 한국적 근대화의 특수성을 반영하고 있다. 하기야 한국적 근대화의 특수성이 곧 한국 자본주의의 특수성이니만큼 한 단계 건너가면 같은 이야기일 수도 있다. 하지만 이 역시 앞서 말한 것처럼 디자인은 경제적 차원만으로 환원되지 않는 요소들을 내재하고 있다. 그러한 한국적 근대화의 특

수성 또는 모순이 생활문화에 반영된 디자인 양극화는 어떻게 나타나는가. 나는 그것이 크게, 제도와 현실, 사적 영역과 공공 영역, 디자인 전문직의 위계라는 세 가지 경계를 통해 드러난다고 생각한다.

제도의 과잉, 현실의 빈곤

한국 사회에서 디자인 양극화의 첫 번째 경계선은 제도와 현실 사이에 드리워져 있다. 그것은 제도의 과잉과 현실의 빈곤이라는 형태로 나타난다. 다시 말해서 디자인 제도는 과잉 발전되어 있는데 반해, 디자인 현실은 남루하기 짝이 없다. 이는 물론 과잉 발전된 국가 부문과 덜 발전된 시민 사회라는 한국 사회의 일반적인 구조가 디자인에 반영된 결과이다.

먼저 한국의 디자인 제도가 놀라울 정도로 발전해 있다는 사실을 환기할 필요가 있다. 여기에서 발전이란 물론 '양적 발전'이다. 사회의 다른 부문과 마찬가지로 디자인도 제도화되어 있다. 흔히 자본주의 소비생활이나 개인의 취향 차원에서 이해되는 디자인과 사회적으로 제도화된 디자인은 다르다. 그 둘은 여러모로 복잡한 관계를 맺고 있지만, 여기에서는 일단 후자를 중심으로 이야기하겠다.

디자인 제도는 크게 교육 제도, 전문직 제도, 공공 제도로 구

분할 수 있다. 교육 제도는 대학의 디자인 교육을 가리킨다. 전문직이란 보통 디자이너라고 부르는 직업군을 가리킨다. 공공 제도란 국가 또는 지자체 차원에서의 디자인 정책 및 기관을 가리킨다. 한국 사회의 디자인 제도는 이 세 부문에서 모두 세계 최고 수준의 양적 규모를 자랑한다.

연간 2, 4년제 대학 디자인 전공 졸업자 수는 3만 5,000명 수준을 헤아리고, 다양한 산업 영역에서 활동하는 디자이너 수도 엄청나며, 국가 또는 지자체 차원의 디자인 정책이나 기관도 많고 활발하다. 적어도 양적 수준에서 한국의 디자인 제도는 세계 최고 수준임을 의심할 수 없다.(디자인 전공 졸업생 수는 예체능계 전공 전체 졸업생 수의 절반에 해당하며, 인구 대비 세계 최고이다.)

그뿐 아니라 디자인이라는 말도 넘쳐난다. '디자인이 경쟁력이다' '21세기는 디자인 혁명의 시대' '창조경제는 디자인으로' 등 디자인과 관련된 담론이 온갖 매체를 장식하고 있다. 오세훈 전 서울시장은 '디자인 서울'이라는 이름으로 디자인을 서울시의 중점 정책으로 추진한 바도 있다. 이처럼 우리 사회에서 디자인이라는 말은 더는 낯설지 않다. 아니 넘쳐나고 있다고 말해야 정확할 것이다.

문제는 제도가 풍요로운 것에 비해 현실은 무척이나 빈곤하다는 데 있다. 제도의 양적 기준과 달리 현실 디자인에 대한 평가는 어떻게 해야 하는가. 현실의 디자인이란 다른 것이 아니다. 우

리가 살아가는 생활환경의 미적 수준이 바로 디자인이다. 우리를 둘러싼 공간, 생활용품, 이미지의 수준이 높은지 낮은지 판단하면 된다. 난개발과 관료주의, 극단적 이기주의의 결과물인 우리의 생활환경은 결코 쾌적하고 아름답다고 말하기 힘들다.

디자인은 국가 발전이나 기업의 판매 촉진 수단, 개인의 취향이기 이전에 한 사회의 생활환경의 수준을 결정하는 미적 요소이다. 아무리 국가와 기업과 대학이 디자인을 떠들어대도 내가 살아가는 생활환경이 아름답지 않으면 우리의 디자인 수준은 낮은 것이다. 디자인 제도가 풍요로워도 현실의 디자인 수준이 빈곤하다면 그것을 이르러 어찌 디자인 양극화라고 하지 않을 수 있겠는가.

사적 디자인과 공공 디자인의 불균형 발전

한국 사회에서 디자인 양극화의 두 번째 경계선은 사적 영역과 공공 영역 사이를 가른다. 한국 사회는 발달한 자본주의 사회이다. 그래서 사적 영역의 디자인은 비교적 발전했다고 할 수 있다. 사적 영역의 디자인, 즉 사적 디자인Private Design은 개인의 소비생활을 위해 사용하는 디자인으로서 시장을 통해 개인과 매개된다. 따라서 개인이 구매력과 안목만 있다면 얼마든지 좋은 디자인을 선택, 소비할 수 있다.

하지만 공공 영역의 디자인, 즉 공공 디자인Public Design은 다르다. 공공 디자인은 공공 영역을 형성하는 디자인으로서 공공 공간이나 시설, 이미지 등의 디자인을 가리킨다. 공공 디자인은 원칙적으로 공공 주체(국가나 지자체)가 제작, 공급하는 것으로서 사회 구성원 모두에게 제공하는 일종의 사회문화적 인프라라고 할 수 있다. 사적 디자인이 자본주의의 발전 정도에 따른다면 공공 디자인은 시민 사회의 발전 수준에 따른다.

이런 관점에서 보면 역시 한국 사회는 사적 디자인의 발전과 공공 디자인의 저발전이라는 양극화된 풍경을 드러낸다. 사적 디자인이 날로 발전해가는 반면, 공공 디자인은 낮은 수준을 보여주고 있기 때문이다. 물론 근대적 공공성 자체를 형성하지 못한 한국 사회에서 제대로 된 공공 디자인을 기대하기는 무리일 수도 있다. 우리에게 공공성은 여전히 시민 사회의 것이라기보다는 국가의 독점물에 가깝다. 우리 주변에서 볼 수 있는 각종 공공 시설물의 미적 수준을 생각하면 한국 사회에서 공공 디자인의 현주소를 짐작할 수 있다.

이런 가운데 한 가지 기이한 현상으로 여겨지는 것은 현재의 공공 디자인 붐이다. 전통적으로 디자인의 공공성에 대한 의식 자체가 존재하지 않던 한국 사회와 디자인계였건만, 2000년대에 들어서면서 갑자기 공공 디자인에 관한 관심이 폭발한 것이다. 중앙정부를 비롯하여 각 지자체에서 공공 디자인이라는 이름의 정책과 프로젝트가 봇

물 터지듯 쏟아져 나왔다. 그리고 지자체마다 디자인 관련 부서를 신설하는 등 공공 디자인은 한동안 공공 부문의 화두가 되기 이르렀다.

과연 이러한 현상을 어떻게 보아야 할까. 이러한 현상의 원인이 무엇이며, 그 결과 한국 사회의 공공 디자인 수준이 과연 높아졌는가. 나는 1995년 지자체 시행 이후 단체장들의 과시욕과 IMF 이후 위축된 디자인 시장의 새로운 수요 찾기가 결합해 나타난 것이라고 진단한다. 그리하여 많은 경우의 공공 디자인이 토목 사업을 포장하는 수식어가 되었고, 디자인 업계에서는 새로운 시장 창출의 효과가 있었다고 본다.(이명박 전 서울시장의 '청계천 프로젝트'가 제1회 공공 디자인 대상을 받은 일, 그리고 수여 주체가 한국공공디자인학회라는 사실을 상기해보라.) 그리하여 전혀 성과가 없지는 않았지만, 대체로 공공 디자인이라는 이름으로 추진된 수많은 프로젝트는 진정한 공공성을 담보하지 못한 채, 사실상 사적 디자인이 그것을 포섭해버렸다는 것이 나의 판단이다.

디자인 전문직의 양극화

한국 사회에서 디자인 양극화의 세 번째 경계선은 디자인 전문직 내부를 가로지른다. 앞서 이야기했듯이, 한국 사회에서 디자인 전

문직은 엄청난 공급 과잉 상태에 있다. 그런데도 행진이 계속되는 이유는 무엇인가.

그 이유를 찾아보면 그동안 '디자인이 경제 발전에 기여한다'는 나른하기 짝이 없는 단 하나의 논리에 의한 것이었다. 1970, 1980년대에 정부는 수도권 인구 억제 정책의 하나로 대학 신설을 금지하고 정원도 동결했다. 하지만 이러한 조치에서 단둘의 예외가 있었는데, 하나는 이공계열이었고 다른 하나는 바로 디자인학과였다. 디자인은 공학과 함께 국가 경제 발전에 기여한다는 그 한 가지 이유로 특혜를 받았다. 그리고 이것이 대학의 정원 확대 수단으로 활용했음은 불문가지이다. 하지만 한국 디자인계는 이러한 양적 성장 과정에서 사회적이거나 공동체적인 책임의식을 가질 기회를 전혀 가지지 못했고, 한국 사회의 성장 과정에서 과실만을 따 먹었을 뿐이다.

결국 디자인 인력의 공급 과잉은 점점 시한폭탄이 되고 있다. 하지만 이것이 디자인계에서 의제가 된 적은 한 번도 없다. 모두의 무책임 속에서 파국을 향해 나아가고 있을 따름이다. 순수 미술이 아니라 디자인을 전공하면 밥 먹고 살 수 있다는 것도 옛이야기일 뿐이다. "한국에는 디자인 산업은 없고 디자인 교육 산업만 있다."라는 자조적인 발언이 그저 나온 것이 아니다.

디자인 대학 교수나 몇몇 유명 디자이너를 제외한 대부분 디

자이너의 현실은 문화 평론가 서동진이 부르는 '디자인 잡역부'[1] 에 더 가깝다. 그럼에도 디자인 정책은 스타 디자이너 육성을 운운하고, 디자인계의 유력 인사는 디자인이 창조경제의 원동력이라고 떠들어대며, 대중매체는 디자이너라는 직업에 대한 환상을 불어넣기에 여념이 없다. 몇몇 잘나가는 디자이너와 '디자인 잡역부'를 모두 크리에이터라는 환상 속에 묶어놓고 있지만 이것이야말로 한국 사회가 연출한 양극화라는 잔혹극의 또 다른 한 장면이 아닐 수 없다.

이것이 오늘날 한국 사회에서 디자인의 양극화가 보여주는 풍경이다. 제도의 과잉과 현실의 빈곤 사이에서 우리의 생활문화는 추락하고 있다. 이는 결국 디자인 제도의 무책임과 시민 감성의 결여가 빚어낸 현실이다. 디자인 양극화를 벗어나는 방법은 다른 곳에 있지 않다. 제도의 이데올로기에 휘둘리지 않으면서 자신의 감성과 욕망에 충실한 시민이 탄생해야 한다. 왜냐하면 디자인은 국가 발전의 도구도 아니고 기업 판매의 수단도 아니며 단순히 개인의 취향도 아니기 때문이다. 그것은 한 사회가 가진 아름다움의 다른 이름일 따름이다.

이 글은 인천문화재단 발행 《플랫폼》 41호(2013. 9.)에 실렸다.

1 참조: 서동진, 『디자인 멜랑콜리아』, 현실문화연구, 2009, 14쪽.

성姓은 공공, 이름名은 디자인? [1]

디자인의 성姓?

디자인은 행위에 붙여진 이름이다. 그것은 대상이 아니라 행위를 가리킨다. 그러니까 디자인이라는 말 자체에는 대상에 대한 어떠한 정보도 없다. 특정한 대상이, 즉 사물이 주어질 때 비로소 디자인은 구체적으로 존재할 수 있다. 마치 연출이라는 개념이 구체적인 장르가 주어질 때 비로소 연극 연출, 영화 연출, 뮤지컬 연출 등으로 완성되는 것처럼 말이다.

그러므로 디자인이란 비어 있는 이름이며, 다만 거기에 무엇이 주어지는가에 따라서 그 성격과 실체가 뒤늦게 확인될 따름이다. 그러니까 디자인을 디자인으로 만들어주는 것은 그것에 대한 구체적인 요청, 즉 주어의 존재이다. 이 주어는 달리 말하면 성姓이라고도 할 수 있겠다. 행위의 이름에 지나지 않는 디자인에게 그것이 추

구해야 할 하나의 주어, 즉 디자인의 성이 호명될 때 디자인은 탄생한다. 성과 이름이 만나 온전한 하나의 이름이 되는 것처럼.

수많은 디자인의 주어가 있다. 도시, 자동차, 광고, 디지털 미디어는 디자인의 주어가 돼 각각 도시 디자인, 자동차 디자인, 광고 디자인, 디지털 미디어 디자인을 만들어낸다. 알다시피 오늘날에는 헤어스타일에서부터 생명 보험에 이르기까지 모두 디자인의 주어가 되지 못해 안달이다. 그렇게 헤어 디자인과 라이프 디자인에 이어 랜드 디자인(토지주택공사)까지 등장했다. 하긴 서울시장이 된 시민운동가 박원순도 소셜^{Social} 디자이너를 자처하고 나섰으니, 과연 누가 디자인의 주어가 되기를 두려워하겠는가. 바야흐로 디자인의 전성시대, 아니 디자인 주어의 전성시대이다.

공공, 디자인?

그런데 언제부터인가, 이 마음씨 좋은(?) 각성바지들의 보금자리에 새롭고 전혀 낯선 성이 하나 붙기 시작했다. 공공公共. 이것은 과연 어디에서 온 것일까. 공공은 공공으로부터 온 것일까. 그럴지도 모른다. 그렇다면 공공은 과연 어디에 있는 것이었을까. 공공은 물론 공공이겠지만, 한국 사회에서 공공은 왠지 공공연한 의심

을 불러일으키는 단어가 아니었던가. 특히 디자인에 붙인 공공이라는 성은 더욱 그랬다.

1990년 경기도 부천시가 지자체 최초로 CI 디자인을 도입했을 때, 나는 얄궂게도 부천서 성고문 사건[2]을 떠올렸다. 물론 부천시의 CI 디자인 도입과 부천서 성고문 사건은 아무런 관계가 없다. 만약 누군가가 그 인과관계를 의심한다면 그것은 오로지 자신의 의식 속의 연합Association [3]으로 인한 것이었을 테다. 그러니까 부천시 CI 디자인과 부천서 성고문 사건은 아무런 인과관계가 없지만, 영국 경험주의 인식론에 따르면 그것은 오로지 인접해 있다는 이유만으로 인과관계가 있다. 우리의 모든 관념이 그렇게 형성된다는 것이 경험주의의 대가 데이비드 흄의 주장이다. 아무튼 이런 찜찜한 관념을 배경으로 한국의 공공 디자인은 탄생했다.

나는 한국 공공 디자인의 기원을 지방자치제 시행에 둔다. 그러니까 1995년 지방자치제가 시행되면서부터 지금 우리가 공공 디자인이라고 부르는 것이 본격적으로 등장했다는 것이다. 또한 한국 공공 디자인의 진행을 크게 두 시기로 구분한다. 첫 번째는 부천시의 조숙한 사례를 필두로 한 CI 디자인[4] 시기이다. 두 번째는 2000년대 들어와 활발해진 도시 디자인 시기이다. 물론 이때 도시 디자인이란 본디 의미보다는 많이 축소된 한국식 도시 디자인을 가리킨다.

첫 번째 시기의 CI 디자인은 지방자치제 시행으로 갑자기 지역 정체성 찾기에 분주해진 지자체들이 너나없이 그것을 손쉽게 채택하면서 유행처럼 번져갔다. 그 결과, 전국 어딜 가나 비슷비슷한 심볼 마크와 어릿광대 같은 캐릭터 디자인이 지역 이미지를 장식했다. 특히 까치나 고추, 돌고래나 축구공 등 한결같이 지역 캐릭터를 머리에 이고 있는 가로등은 조명 장치라기보다는 차라리 지역 광고 매체라고 해야 할 것이다. 이리하여 지방자치 시대의 CI 디자인은 새마을운동에 기원하는 관료주의 미학의 끝판왕을 보여주었다고 할 수 있다.

2000년대에 들어서면서 도시 디자인 붐이 일어났다. 지자체마다 도시 디자인 부서가 설치되고 너나없이 디자인 도시[5]를 부르짖었다. 그중에서도 오세훈 전 서울시장의 '디자인 서울' 정책은 그 정점을 보여주었다. 과연 이러한 도시 디자인 열풍을 어떻게 설명할 수 있을까. 물론 거기에는 여러 요소가 작용했다고 본다. 거시적으로는 한국 사회 역시 전반적으로 탈산업화되면서 창조도시라든지 도시 마케팅이라든지 하는 것이 새로운 도시 발전 방향으로 주목받게 되었기 때문이다. 그런 가운데 이명박 전 서울시장의 청계천 프로젝트가 히트하면서 국민은 그를 대통령으로 만들어주기까지 하지 않았는가. 물론 이명박 효과를 흉내 내려던 오세훈은 뒷북만 치고 말았지만 말이다. 그리고 보면 도시 디자인

은 결국 신개발주의의 장식품에 지나지 않았다고 할 수 있다. 그
것은 지극히 비⁺디자인적인 관점에서 디자인을 동원한 것이며,
결국 디자인의 오남용이었다.

디자인계 역시 수요에 적극적으로 부응하였다. 공공 디자인
붐은 IMF로 위축된 디자인 시장에 새로운 일거리를 제공했다.
공공의식이라곤 찾아볼 수 없는 한국 디자인계에 공공 디자인은
또 하나의 비즈니스 대상일 뿐이었다. 나는 2000년대 한국의 공
공 디자인 붐이 진정한 공공성을 기반으로 한 것이 아니라 지역
정치의 욕망과 디자인 산업의 필요가 만나서 만들어낸 하나의 상
품이었을 뿐이라고 본다.

한국 디자인, 단 하나의 성밖

이미 다소 밝혀졌다고 생각하지만, 그래도 이 대목에서 한국 디
자인의 결정적인 비밀을 밝히고자 한다. 그것은 한국 디자인은
단 하나의 성밖에 없다는 사실이다. 이는 무엇보다도 다음을 통
해서 증명된다.

"이 법에서 '산업 디자인'이란 제품의 미적, 기능적, 경제적 가치를

최적화함으로써 생산자 및 소비자의 물질적, 심리적 욕구를 충족시키기 위한 창작 및 개선 행위를 말하며, 제품 디자인, 포장 디자인, 환경 디자인, 시각 디자인을 포함한다."

이것은 대한민국 유일의 디자인 법률인 〈산업디자인진흥법〉 제2조의 정의 부분이다. 주목해야 하는 것은 바로 산업 디자인의 영역이다. 산업 디자인은 제품 디자인, 포장 디자인, 환경 디자인, 시각 디자인을 포함하는 것이다. 과연 이 정의를 어떻게 이해할까. 예컨대 이 정의를 음악에 비유하면 이렇게 될 수 있다. 가요는 댄스뮤직, 재즈, 판소리를 포함한다. 공연 예술에 비유하면 이렇다. 연극은 코미디, 뮤지컬, 오페라, 서커스를 포함한다. 무엇이 문제인지 아시겠는가?

한마디로 〈산업디자인진흥법〉에 나오는 산업 디자인의 정의는 말도 안 되는 엉터리이다. 산업 디자인Industrial Design은 현대 디자인의 한 장르로서 대량생산되는 제품의 디자인을 가리키며, 그런 점에서 제품 디자인Product Design과는 사실상 동의어라고 할 수 있다. 하지만 포장 디자인Package Design, 환경 디자인Environmental Design, 시각 디자인Visual Design과는 엄연히 다른 장르이다. 그러니까 산업 디자인은 포장 디자인, 환경 디자인, 시각 디자인이 아니며 그것들을 포함할 수 없다.

"법은 도덕의 최소한"이라는 말이 있다. 이것을 약간 바꾸어 '법은 학술의 최소한'이라는 명제도 가능하다. 그러니까 이따위의 법을 최소한으로 가지고 있는 최대한의 한국 디자인 학술이란 무엇일까. 과연 그러한 디자인 학술이 존재하기나 할까. 〈산업디자인진흥법〉에서 규정하고 있는 산업 디자인의 정의는 디자인대학 1학년생이 보더라도 우스꽝스러운 수준이다. 21세기는 디자인 혁명의 시대라고 외치는 한국 디자인이 이런 법률적 기초 위에 서 있다는 사실을 분명히 알아야 한다. 내가 보기에 한국 디자인은 개론 수준부터 망가져 있다.

그런데 이런 어이없는 현실이 단지 한국 디자인의 학술 수준 탓만은 아니라고 생각한다. 나는 거기에 심층적이고 거의 무의식적인 하나의 욕망이 작용하고 있다고 판단한다. 산업 디자인이 여러 디자인 중의 하나가 아니고, 포장 디자인, 환경 디자인, 시각 디자인을 포괄하는 모든 디자인이 되어버리는 이유는 과연 무엇 때문일까. 그 이유는 아주 간단하다. 바로 산업 디자인에 '산업'이라는 말이 붙어 있기 때문이다. 다시 말해 산업 디자인에서의 '산업'은 그저 여러 디자인의 주어 중의 하나가 아니라 한국 디자인에서 유일하게 우뚝 솟은 최고의 주어이기 때문이다. 산업 디자인이, 산업 디자인 그 자체가 아닌 모든 디자인이 되는 이유는 오로지 그것이 '산업 디자인'이라는 이유 단 하나밖에 없다.

한국 사회에서 산업은 사회를 구성하는 여러 영역 중의 하나가 아닌 모든 영역을 가리키고, 모든 사회적 행위의 소실점이자 국가의 존재 이유, 아니 이 모든 시스템과 신전의 존재 이유이다. 산업이 아닌 것은 이 땅에 존재할 이유가 없다. 국가도 정치도 교회도 대학도 가정도 알고 보면 모두 산업을 위해서 존재한다. 그러니 그까짓 디자인 따위야 무에 말할 것이 있겠는가. 한국 사회에서 산업 디자인이란 산업을 위해 봉사하는 모든 디자인의 이름일 뿐이다. 그리고 이런 디자인만이 존재할 수 있다. 이제 비밀은 밝혀졌다. 디자인대학 1학년생이 봐도 배꼽을 잡을 저 법률 문구가 눈 하나 깜짝하지 않고 의연히 버티고 있는 이유는 바로 그 때문이다.

디자인이라는 자판기에는 두 개의 버튼이 있다. 산업 디자인과 공공 디자인. 하지만 어느 버튼을 누르든 나오는 것은 같다. 왜냐하면, 한국 디자인의 내용물은 실제로 산업 디자인 하나밖에 없기 때문이다. 그러므로 산업 디자인이라는 버튼을 누르든 공공 디자인이라는 버튼을 누르든 언제나 나오는 것은 산업 디자인이다. 그러므로 〈산업디자인진흥법〉은 산업 디자인 진흥법이 아니라 모든 디자인 진흥법이다. 고로 한국 디자인은 단 하나의 성밖에 없다. 공공 디자인에서 '공공'이란 가짜 성, 위장된 성에 지나지 않는다. 왜냐하면 공공 디자인은 사실상 사적 디자인의 다른 이름일 뿐이기 때문이다. 물론 이 모든 것은 하루아침에 이루어진 것이

아니다. 이것의 기원은 1960년대의 '미술수출美術輸出'[6] 구호에서 알 수 있듯이, 오로지 국가주의 경제 개발의 도구로만 호명되어온 한국 디자인 태생의 비밀에서부터 찾아야 할 것이다.

세월호, 공공성, 디자인

세월호 참사를 보면서 사람들은 묻는다. '국가는 어디에 있는가'라고. 하지만 이 물음은 틀렸다. '국가'는 어디 있는가가 아니라, '사회'는 어디에 있는가 하고 물어야 한다. 지금 우리에게 문제가 되는 것은 국가가 없는 것이 아니라 사회가 없는 것이며, 사회로서의 국가가 없는 것이다. 그러니까 국가는 사회의 한 형태로서 존재해야 한다. 사회가 없는 국가, 사회로서의 조건을 갖추지 못한 국가란 결국 국가도 아니며 사회도 아닌 것이다.

그러면 국가 이전에 사회는 어떻게 존재하는가. 일찍이 사회학의 선구자들은 개인적인 것을 넘어서는 '사회적인 The Social'을 추출하기 위해 노력했다. 지금 우리에게 필요한 것은 '사회적인 것'으로서의 '공공적인 것'이다. 공공성이 없다면 사회도 없다. 공공성이 없는 사회는 가짜 사회, 단지 무리의 집합일 뿐이다. 지금 우리 사회에 필요한 것은 공공성, 최소한의 공공성이다. 세월호 사

건은 우리에게 국가가 아니라 사회를, 사회가 아니라 그것의 조건인 공공성에 대해 근본적으로 생각하게 한다. 공공이란 그저 국가나 관 같은 대상을 가리키는 단어가 아니라 어떤 가치의 이름이어야 한다. 공공을 명사가 아니라 동사, 대상이 아니라 행위로 인식할 때 그것을 비로소 파지把持할 수 있을 것이다.

　　이러한 시대적 과제와 관련하여 디자인은 무엇을 할 수 있을까. 디자인에서 공공성은 어떻게 적용 가능한가. 무엇보다도 먼저 공공 디자인은 결코 위로부터, 국가로부터, 관으로부터 주어질 수 없다는 사실을 인식해야 한다. 그랬을 때 과연 디자인의 공공성을 어디에서 발견할 수 있는가. 공공 디자인은 존재하는 것도 아니고 발견하는 것도 아니고 획득하는 것은 더더욱 아니다. 그것은 비로소 우리의 손으로 처음부터 만들어가야 하는 것이다. 공공 디자인은, 디자인의 공공성은 지금 바로 나와 너의 공감으로부터 개명改名해서 한국 디자인의 미래에 붙여질 이름인 것이다. 그것의 기초는 다음 두 가지이다. 첫째는 '21세기는 디자인의 시대'나 '디자인 도시'와 같이 위에서 외치는 헛된 구호에 휘둘리지 않는 지성이다. 둘째는 가까운 나의 생활 세계로부터 아름다움을 느끼고 만들어갈 줄 아는 감성이다.

이 글은 인천문화재단 발행《플랫폼》41호(2013. 9.)에 실렸다.

1 이 글의 제목은 베트남의 다큐멘터리 영화감독인 트린 T.민하 Trinh T. Minh-ha의 작품 〈성은 베트, 이름은 남 Surname Viet, Given Name Nam〉(1989)에서 따온 것이다. 이 영화는 피식민 생활과 오랜 전쟁을 경험한 베트남 여성들의 증언을 통해 그녀들의 문화와 정체성을 기록하고 있다.

2 1986년 부천경찰서 경찰 문귀동이 부천의 한 공장에 위장 취업해 있던 대학생 권인숙을 노동운동 관련 혐의로 연행한 뒤 취조하는 과정에서 성고문한 사건으로, 이후 엄청난 파장을 불러일으켰다.

3 영국의 철학자 데이비드 흄은 우리의 관념이 경험의 인접성, 즉 연합에 의한 인과관계를 통해 이루어진다고 한다.

4 CI 디자인은 원래 Corporate Identity Design을 가리키지만, 여기에서는 City Identity Design의 뜻으로 사용한다.

5 2001년 성남시가 디자인 도시를 선언한 이래 2005년에는 광주광역시가, 2007년에는 서울이 '디자인 서울'을 내세우면서 디자인 도시라는 구호 역시 하나의 유행이 되었다. 디자인 도시는 아마도 명품 도시의 사촌쯤 될 것이다.

6 1967년 박정희 대통령은 최초의 디자인 진흥 기관인 한국공예디자인연구소를 방문하여 '미술수출'이라는 휘호를 남겼다. 참조: 최 범, 「한국 디자인의 신화 비판」, 『한국 디자인 신화를 넘어서』, 안그라픽스, 2013.

왜, 한국 디자인사는 없는가

한국 디자인사의 부재

1971년 미국의 여성 미술사가인 린다 노클린은『왜, 위대한 여성 미술가는 없는가? Why Have There Been No Great Woman Artists?』라는 도발적인 에세이를 썼다. 과연 당시까지 미술사에는 여성이 등장하지 않았다. 세계에서 가장 많이 읽는다는 에른스트 곰브리치Ernst Gombrich의『미술 이야기 Story of Art』에도 여성 미술가는 단 한 사람도 등장하지 않는다. 데이비드 잰슨이 쓴『미술의 역사 History of Art』를 봐도 마찬가지이다. 노클린의 물음처럼 과연 위대한 여성 미술가는 없었던 것일까. 아니면 단지 알려지지 않았던 것일까.

노클린의 문제 제기는 이후 여성 미술가에 관한 연구 붐을 일으켰다. 많은 미술사가가, 물론 주로 여성 미술사가가 미술사 속에서 여성 미술가들의 존재를 찾아 나섰다. 그 결과 역사 속에 묻힌

많은 여성 미술가가 발굴되어 이제 페미니스트 미술사는 서양미술사의 한 부분을 어엿이 차지하게 되었다. 여성 미술가는 없었던 것이 아니라 남성 중심의 미술사 서술에서 배제되었다. 한 사람의 문제 제기가 의미 있는 반향을 불러일으킨 좋은 사례라고 할 수 있다.

좀 초점이 다르긴 하지만, 나는 왜 한국 디자인사는 없는가 하는 물음을 던지고 싶다. 물론 이것은 페미니스트 미술사와 같이 특정 주체의 존재에 대한 것이 아니다. 이것은 한국 디자인사의 존재, 아니 그 이전에 한국 디자인의 존재 자체에 대한 물음이며 근본적인 물음이다. 왜, 한국 디자인사는 없는가.

영국의 미술평론가 존 워커John Walker는 디자인 사론史論을 다룬 책에서 실제Fact로서의 디자인 역사와 쓰여진Written 디자인 역사를 구분한다.[1] 즉, 실제 일어난 사건으로서의 디자인사The History of Design와 그를 대상으로 해 연구하고 쓰여진 디자인사Design History가 있다. 이는 물론 디자인사만이 아니라 모든 역사에 해당하는 얘기이다. 모든 역사는 실제의 역사와 쓰여진 역사로 구분된다. 실제의 역사 없이 쓰여진 역사가 있을 수 없지만 반대로 쓰여진 역사 없이 실제의 역사는 인식할 수 없다. 그러므로 실제의 역사와 쓰여진 역사의 관계는 결코 일방적이지도 단순하지도 않다. 쓰여진 역사가 실제의 역사에 의존하는 만큼이나 실제의 역사 역시 쓰여진 역사에 따라 해석되고 기억되기 때문이다. 이 글에서 말하는

한국 디자인사는 물론 쓰여진 한국 디자인사이다.

나는 '왜, 한국 디자인사는 없는가'라는 물음을 던졌다. 물론 정확하게 말하면 한국 디자인사가 없지는 않다. 최초의 한국 디자인 통사라고 할 수 있는 김종균의 『한국 디자인사』가 이미 2008년에 출간되었기 때문이다.[2] 이외에도 한국 디자인사의 범주에 포함할 수 있는 출판물이 몇 가지 존재한다. 그러므로 엄격하게 말하면 '왜, 한국 디자인사는 없는가'라는 나의 물음은 잘못되었다고 할 수 있다. 하지만 나의 문제 제기는 이러한 사례들의 존재를 부정하거나 무시하는 것이 결코 아니다. 나는 척박한 토양에서도 한국 디자인사 연구를 감행한 몇몇 선구적 연구자의 노력에 크게 경의를 표하는 바이다. 정작 나 자신도 그동안 한국 디자인사 연구의 당위성과 문제의식만을 피력했을 뿐 그 어려운 일을 감당한 적도 없었으니까 말이다. 그러나 몇몇 텍스트가 존재해도 여전히 내가 한국 디자인사가 존재하지 않는다고 용감하게 말할 수 있는 것은 텍스트가 아니라 역사 개념이 한국 디자인에 부재하다고 보기 때문이다. 다시 말해서 한국 디자인의 지식 체계에 역사라는 범주 자체가 존재하지 않는다. 결국 한국 디자인의 현실이 역사의식과는 무관한 실무 비즈니스 차원을 벗어나지 못하고 있다.

디자인사가 존재한다고 말할 수 있으려면, 역사의식이 선행해야 함은 물론이고, 외적인 지표로서 두 가지의 조건이 갖춰져

야 한다고 생각한다. 하나는 '정전正典. Canon'이며 또 하나는 '제도' 이다. 정전은 한 분야에서 인정받는 권위 있는 텍스트로, 일종의 교과서라고 보면 된다. 서양 디자인사의 경우 니콜라우스 펩스너의 『모던 디자인의 선구자들Pioneers of Modern Design』이 해당될 것이다. 다음으로는 제도의 유무이다. 제도란 크게 연구(대학, 연구소, 학회)와 교육(대학, 박물관) 제도를 가리킨다. 이렇게 볼 때 우리의 경우는 정전과 제도 모두 결여되어 있다고 할 수 있다. 사실 디자인사의 정전과 제도를 모두 갖추고 있는 나라는 많지 않을 것이다.[3] 이것은 너무 이상적인 기준일 수도 있다. 하지만 나는 한국 디자인사의 현실을 비춰보기 위해서라도 이런 기준을 의식할 필요가 있다고 생각한다. 이런 기준으로 보면 한국 디자인은 아직 선사시대Pre-historic Period에 머물러 있는 셈이다. 그 근본적인 이유는 한국 디자인에 '역사의식'이 없기 때문이다.

한국 디자인사 연구의 성과

물론 정전화와 제도화의 수준에 도달하기에는 한참 멀었지만, 그동안 한국 디자인사 연구를 위한 몇몇 노력은 높이 평가해야 한다. 당연히 정전과 제도의 탄생은 하루아침에 이루어질 수 없다. 하나의

정전이 탄생하기 위해서는 수많은 텍스트의 경합이 있어야 하며 디자인사가 제도화되기 위해서는 디자인계 전체의 지적 수준이 높아져야 할 것이다. 이를 위해 불모에 가까운 현실에서도 눈에 띄는 몇몇 한국 디자인사 연구의 성과는 크게 주목할 필요가 있다.

그동안 이루어진 한국 디자인사 연구는 크게 두 가지 형태로, 하나는 논문이나 저서 등 텍스트의 형태, 또 하나는 전시 형태이다. 하지만 전시의 경우에도 대부분 도록 형식의 텍스트에 담기기 때문에 사실 둘의 구분은 그다지 의미가 없다고 할 수 있다. 결국 한국 디자인사 연구들은 모두 텍스트의 형태로 존재한다. 이외에도 사료 연구나 연표 작성 형태의 작업도 더러 있기는 하나, 이를 본격적인 역사 연구로 보기는 어렵다. 역사 서술에서 중요한 것은 사관과 체계이기 때문이다. 디자인사라는 이름을 내걸었다고 해서 모두 디자인사가 되는 것은 아니다.

내가 보기에 지난 50여 년간 사관과 체계라는 기본적인 조건을 조금이라도 갖춘 한국 디자인사 연구라 할 만한 것이 정시화의 『한국의 현대 디자인』, 광주디자인비엔날레 2005 특별전 〈한국의 디자인〉 도록, 김종균의 『한국 디자인사』, 이렇게 셋뿐이다. 1976년 열화당 미술 문고로 출간한 정시화의 『한국의 현대 디자인』은 한국 최초의 디자인사 연구서라고 할 수 있다. 하지만 시간적 범위가 1970년대 초까지로 한정되어 있기 때문에 한국 디자

인의 초기 상황을 이해하는 데만 참고가 될 수 있을 따름이다. 이 책은 선구적인 것만큼이나 너무 일찍 나왔기에 최초의 한국 디자인사 저술이라는 역사적 의의를 가지는 것으로 만족해야 할 것 같다. 놀랍게도 정시화 이후 오랫동안 한국 디자인사 연구는 공백기를 맞는다. 새로운 움직임은 2000년대에 들어서야 나타난다. 2005년 광주디자인비엔날레 특별전으로 열린 〈한국의 디자인: 산업, 문화, 역사〉의 도록이 출간되었다. 여기에는 김상규, 박해천, 강현주, 김영철 등의 신진 연구자가 참여했는데 여러 사람의 공동 작업인 만큼 디자인사로서 일관된 서술이나 체계는 좀 부족한 편이다. 하지만 전시로 보나 텍스트로 보나 한국 디자인사에 관심을 불러일으키는 계기가 되었다는 점에서 의의가 있었다고 생각한다.

마침내 2000년대 후반에 이르러 본격적인 한국 디자인 통사가 최초로 등장하게 된다. 이미 언급한 김종균의 『한국 디자인사』가 2008년에 출간된 것이다. 이 책의 출간은 그 자체가 한국 디자인의 역사적인 사건이라고 할 수 있다. 이러한 노작은 쉽게 나올 수 있는 것이 아니다. 저자의 문제의식과 오랜 기간에 걸친 외로운 노력의 결과이다. 김종균 덕분에 일단 한국 디자인사가 제대로 된 첫 단추를 채웠다고 할 수 있지만, 당연히 이것으로 만족할 수는 없다. 후속 연구들이 계속 나와 주어야 하지만 현재로서는 낙관하기가 어렵다. 적어도 아직은 김종균의 노력을 예외로 볼 수밖에 없다.

덧붙여 2012년에는 서울대학교 대학원에 디자인역사문화 전공이 개설되었다고 하는데, 여기에서 한국 디자인사 연구가 진행될 것이다. 그리고 보면 이제 한국 디자인사 연구도 조금씩 제도화되고 있는 것 같아 반가운 마음으로 앞으로 크게 기대하는 바이다.

한국 디자인사 연구의 상황

흥미로운 것은 방대한 제도[4]를 유지하고 있는 한국 디자인계가 자신의 공식적인 역사Official History가 없다는 사실이다. 흔히 '역사는 승자의 기록'이라는 말이 있는 것처럼 원래 역사는 주류와 제도권에서 먼저 쓰기 마련이다. 모든 제도는 자신을 정당화하기 위한 담론이 필요하기 때문이다. 정당화 담론의 최상위에 있는 것이 역사이다. 그러므로 제도가 자신의 역사에 관심이 없다는 것은 자신을 스스로 정당화하려는 의식이 없거나 아직 그런 필요를 느끼지 않는 수준이라고 볼 수 있다. 나는 한국의 디자인 제도가 자신의 역사에 아무런 관심이 없다는 사실이 한국 디자인 제도의 성격을 이해하는데 중요한 지표의 하나라고 생각한다.

한국 디자인 제도의 이러한 성격은 부정적인 면과 긍정적인 면을 모두 가지고 있다고 생각한다. 먼저 부정적인 면은 정당화

장치를 갖지 못한 제도의 사회문화적 위상이 제한된다는 점이고, 반면 긍정적인 면으로는 제도의 결격이 오히려 제도에 대한 비판적이고 비공식적인 관점을 허용한다는 사실이다. 이것은 2000년대 이후 나타나기 시작한 한국 디자인사에 관한 관심이 대체로 기존의 공식적인 담론과 제도 디자인에 대해 비판적이거나 대안적인 관점에 기반하고 있다는 사실에서 증명된다. 이는 여러모로 주목해야 할 부분이다.

어느 부문이든 통상, 제도적인 공식사雅를 성립하고 그 공식사를 변경하는 수정주의Revisionism나 비판적 역사Critical History가 등장하기 마련인데, 한국 디자인사의 경우에는 그 공식이 적용되지 않는다. 한국 디자인의 경우에는 지배 제도가 역사에 관심이 없고, 오히려 지배 제도에 비판적 관점을 가진 사람들에 의해 디자인사 연구가 이루어지고 있기 때문이다. 이러한 구도는 향후 한국 디자인사의 방향과 관련해서 매우 흥미롭고 시사적인 전망을 제공한다. 그 방대한 규모에도 전혀 학술적 기반을 갖지 못해 부박한 한국의 디자인 제도는 자신의 역사를 생산할 능력을 갖추지 못하고 있는 사실과, 반면 디자인에 관한 역사의식과 문제의식을 가진 소수의 사람은 제도를 넘어서서 한국 디자인을 보고 있다는 사실, 이들이 의미하는 바는 다음과 같지 않을까.

향후 한국 디자인사 연구는 단순히 제도를 정당화하는 기능

을 넘어서 한국 디자인의 실제 역사에 대한 비판과 성찰이 될 것이며, 그런 점에서 한국 디자인사 연구는 매우 진보적이고 미래지향적인 행위가 될 것이다. 사실 지금 우리에게 필요한 것은 바로 그런 성찰적 디자인Reflective Design이 아닐까. 지난 수십 년간 국가 주도의 개발과 동원 과정에서 맹목적으로 달려온 한국 디자인에 대한 성찰과 새로운 방향 설정이 요구된다. 바로 이 시점에서 성찰의 기회를 제공해주는 것이 역사 연구이며, 이는 곧 미래의 방향타가 될 수 있다. 이제까지 제대로 진지한 역사 연구의 대상이 되지 않았던 한국 디자인. 이에 관한 의식은 단순한 지적 관심이나 무반성적인 서술을 넘어서 새로운 역사를 창출하기 위한 것이 되어야 한다. 과거를 되돌아보는 것은 가장 현재에 충실한 행위라는 사실을 우리 디자인계도 상기할 필요가 있다.

이 글은 월간《디자인》2014년 4월호에 실렸다.

1 존 A. 워커, 정진국 옮김, 『디자인의 역사』, 까치, 1995.

2 이 책은 2008년 미진사에서 처음 발행되었다가 2013년에 『한국의
 디자인』으로 제목을 바꾼 개정증보판이 안그라픽스에서 출간되었다.

3 디자인사 연구의 선진국이라고 할 수 있는 영국의 경우 정전화와 제도화가
 모두 이루어져 있다. 바로 디자인사의 정초자라고 할 수 있는 니콜라스
 페브스너 Nikolaus Pevsner 의 저서를 정전으로 하여 다양한 디자인사 저술이
 나오고 있으며, 제도적으로도 디자인사 학회 Design History Society 가 존재하고
 당연히 학술지도 발간한다.

4 한국의 디자인 제도는 외형으로 볼 때 아마 세계 최대 규모일 것이다.
 수백 개의 디자인 전공 학과, 연간 3만여 명의 졸업생, 국가 주도의 디자인
 진흥 기관, 각 지자체의 디자인 관련 부서 등이 가히 방대하다.

근대화, 미의식, 디자인

미의식과 개념

미적 경험에는 언제나 일정한 미의식이 전제하겠지만, 미의식이 반드시 개념적 성찰을 동반하는 것은 아니다. 물론 반복되는 미적 경험은 미의식을 강화하기 마련이고, 강화된 미의식은 개념적 성찰을 불러올 것이다. 그럴 때 미의식을 성찰한 결과로서 미적 범주가 탄생할 것이다. 이러한 것은 물론 미학의 영역에 속한다. 하지만 아직 성찰의 단계에 이르지 않은, 개념화되지 않은 미의식을 우리는 예술에서 발견할 수 있다. 예술은 한 개인 또는 사회의 미의식이 응결된 결과물이다. 그것은 개념 이전에 감성적 형식을 통해서 미적 범주를 구성한다. 그래서 미학 이전에 예술이 있는 것이며, 사실 미학은 그 예술과 '미적인 것'을 대상으로 한 사후적으로 개념화된 체계일 뿐이다. 다시 말해 미적 범주에 선행하는 것

은 예술이며 예술에 선행하는 것은 미의식이다.

오랫동안 한국인도 나름대로 미적 경험을 해왔고 일정한 미의식을 형성해왔지만, 개념적인 차원의 미적 범주를 형성하는 데까지 이르지 못한 것 같다. 좀 더 정확하게 말하면 한국인의 미적 경험과 미의식은 충분히 성찰되지 못했다. 신라시대의 학자 최치원이 '풍류'라는 개념을 언급한 적은 있지만, 그로부터 과연 어떤 미적 범주를 추론할 수 있는지는 단언할 수 없다. 일본인들이 헤이안시대부터 '모노노아와레^{物の哀}'라는 독특한 미적 범주를 발전시킨 것에 비하면 확실히 한국의 고유한 미적 범주로서 정식화된 것은 없다. 이처럼 성찰한 개념으로서의 미적 범주는 알려진 것이 없지만, 구체적인 예술품들을 통해 일정한 미의식과 미적 범주를 추론해볼 수는 있다. 더불어, 일상의 미의식을 포착하는 것이 중요한데 오늘날 그것은 디자인을 통해서 잘 드러난다. 그러므로 디자인은 한 사회의 감성을 가장 잘 보여주는 미적 형식이다. 그리고 그것은 당연히 시대에 따라 변화한다.

근대화와 감성의 변용

한국인의 미의식을 변화시킨 가장 중요한 역사적 계기는 19세기 말에 시작한 근대화이다. 한국은 1876년의 개항을 통해 근대화의 길로 접어들었으며, 1894년의 갑오개혁은 공식적인 근대화의 기점이 된다. 그 개혁에는 단발령과 복식 개혁이 포함되었는데, 이는 거시적인 관점에서 봤을 때 한국 현대 디자인의 진정한 기원으로 삼아야 할 사건이다. 한국 남자의 상투를 제거하려는 단발령은 시행 초기에는 실패했지만, 어느 정도 시간이 흐른 뒤에는 결국 대세가 되고 말았다. 복식 개혁은 서양 의복을 채택하는 계기가 되었고 관복에서부터 점차 민간에 퍼져나갔다. 단발령과 복식 개혁은 모두 문명개화의 이름으로 추진됐는데, 이러한 헤어스타일과 의복의 변화는 이후 한국인의 생활과 감성을 더는 과거의 연장선상에서 파악할 수 없게 만든 가장 결정적인 동인이라 하지 않을 수 없다.

　　근대화의 이름으로 시작된 변화는 지난 140년간 한국 사회의 모든 것, 지금 우리가 디자인이라는 이름으로 부를 수 있는 것들까지도 결정지었다. 그런데 한국의 근대화는 주체적이지 못했다. 한국의 근대화는 자생적인 것이 아니라 오로지 강력한 외부 효과의 결과인데, 한국은 이러한 외부 효과에 주체적으로 대응하지 못했던 것이다. 따라서 한국의 근대화는 곧 외세로의 종속을

의미한다. 외세로의 종속은 식민 지배와 같은 실질적인 종속에서 부터 외세가 가진 가치를 우월한 것으로 간주하고 숭배하는 정신 적 종속까지 포함한다.

달리 말하면 한국의 근대화는 서구적이고 근대적인 가치의 지배 과정이라고 할 수 있다. 서구적이고 근대적인 것이 합리적 이고 진보적인 것으로서 최고의 가치를 갖게 되었다는 말이다. 그러나 이미 말한 것처럼 근대화 과정이 주체적이지 못하다 보 니 정작 합리적인 것을 비합리하다고 받아들이는 역설적인 상황 이 발생했다. 그 결과 서구적 근대화를 체계적으로 수용하고 창 조적으로 적용하기보다는 절대적인 것으로 숭배하는 지경에 이 르렀다. 그리하여 한국적인 것과 서구적인 것, 전통적인 것과 근 대적인 것은 수평적으로 융합하지 못하고 수직적인 위계질서를 갖게 되었다. 다시 말해서 한국적인 것과 전통적인 것은 열등한 것이고 서구적이고 근대적인 것은 우월한 것이라는 이중적 구조 가 만들어졌으며, 바로 이러한 심성과 의식이 근대 한국 사회의 모든 부문을 지배했다.

물론 차별 구조에 대한 역반응도 발생했다. 차별받던 한국적 인 것과 전통적인 것을 향한 과잉 긍정과 숭배가 나타난 것이다. 일견 모순되어 보이는 이 현상은 사실상 서구적인 것과 근대적인 것의 지배에 대한 심리적 반발과 단순한 뒤집기에 불과하다. 그

리고 서구적인 것과 근대적인 것의 지배가 강하면 강할수록 더욱 극단적인 형태로 나타날 수밖에 없었던 것이다. 디자인은 이러한 구조를 가장 가시적으로 보여주는 문화적 형식이다.

　　오늘날 한국 사회에서 거의 모든 공식적인 부문을 지배하고 있는 것이 서구적이고 근대적인 형식이라면, 그에 대한 반발로 한국적이고 전통적인 것은 주로 비공식적인 부문에서 매우 뒤틀린 형태로 존재한다. 레이먼드 윌리엄스Raymond Williams의 개념을 빌리면 서구적이고 근대적인 문화가 '지배적인 것The Dominant'이라면, 한국적이고 전통적인 것은 '잔여적인 것The Residual'으로 현대 한국 문화의 공시적 구조를 이루고 있다고 할 수 있다.

한국미의 탐색과 추출

최초의 한국 미술사는 외국인에 의해 쓰였다.[1] 이것이 의미하는 바는 무엇일까. 먼저 19세기 서세동점의 과정에서 서양은 아시아에게 문명의 이름으로 다가왔다. 이를 아시아의 근대화 과정이라고 한다면, 여기에서 가장 앞장선 것은 일본이었다. 일본은 근대화 과정에서 자국의 미술사를 서술하는 것이 새로운 문명에 참가하는 조건 중 하나라고 생각했고, 19세기 말에 최초의 일본 미술

사를 편찬했다. 하지만 한국에서 근대 학문으로서의 미술사는 뒤늦게 시작되었고 무엇보다 외국인의 영향을 많이 받았다.

한국 최초의 미술사학자는 고유섭인데, 그는 일본 식민지시대에 경성제국대학 미학미술사학과를 졸업하고 여러 편의 저술을 남겼다. 그러나 고유섭 역시 일본인 미학자 야나기 무네요시柳宗悅의 영향을 많이 받았다. 아무튼 고유섭 이후로 한국에서도 근대 학문으로서의 미술사가 단초를 열어나갔다. 그러나 본격적인 미술사 연구는 대한민국이 성립된 이후인 1960, 1970년대부터라고 할 수 있는데, 이때부터 한국미에 관한 본격적인 논의들이 전개되었다.

그동안 한국미의 개념으로 제시한 것 중에는 자연주의나 소박미를 강조하는 것이 많았는데, 과연 이러한 것을 한국적 미의식이라고 할 수 있는지에 대해서 여전히 논란이 있다. 이러한 개념에는 분명 한국 예술의 무위성無爲性을 예찬한 야나기의 영향이 엿보인다. 무엇보다도 한국미에 관한 자연주의 담론에 이른바 '서양=문명'과 '동양=자연'이라는 서구적 이분법이 작용하고 있는 것은 아닌가 하는 의혹이 제기되고 있기 때문이다.

하지만 근대 한국의 가장 커다란 문제는 역사적 불연속성이다. 한국의 근대화가 너무나 커다란 문화적 단절을 가져온 까닭에, 솔직히 어느 분야를 막론하고 근대 이전의 한국과 근대 이후의 한

국을 하나로서 연속적이고 통일되게 설명할 방법을 찾기는 매우 어렵다. 그리하여 한국미에 대한 논의도 사실 대부분 근대 이전의 한국 사회에 국한되는 경우가 많다. 근대 이후 한국 사회의 미적 경험은 미적 성찰의 대상이 된 적이 거의 없다고 말해도 과언이 아니다. 어쩌면 그것은 뒤늦게나마 한국의 현대 디자인에 관한 물음을 통해서 가능할지도 모르겠다.

역시 이러한 과정에서 가장 주목할 만한 것은 한국 전통문화의 외부 추출이라고 할 수 있다. 가장 대표적인 것은 야나기의 '민예론'으로 그가 한국 전통 예술과의 접촉을 통해 구축한 이론이다. 서구적 엘리트인 야나기는 식민지 시기의 한국 방문과 여러 가지를 통해 한국의 전통 예술을 접하게 된다. 그런 과정에서 그는 서구 예술과는 다른 독자적인 미적 경험을 겪게 되었는데, 이 미적 경험을 설명하려는 노력의 결과로서 특유의 민예 이론을 만들어 냈다. '민예' 개념은 한마디로 야나기가 한국의 전통 예술을 통해 발견한 미의식을 기반으로 한 동양적인 생활 미학이다. 이 개념은 이후 야나기의 사상과 민예운동의 토대가 되었을 뿐 아니라 일본 현대 공예와 디자인의 전개에도 커다란 영향을 끼치게 된다.

다시 말하면, 야나기에 의해 한국의 전통문화는 근대적으로 재정의 되어 일본 문화 속으로 흡수되어갔다. 이것은 제국주의적인 경제적 추출과는 성격이 다른 일종의 문화적 추출이라고 볼 수

있는데, 마치 임진왜란 때 조선의 도자기 문화가 일본으로 추출된 것에 비유할 수 있다. 이 사실은 하나의 역설적 결과를 보여준다. 그것은 오늘날 한국의 전통 공예를 계승하고 있는 것이 한국의 현대 공예나 디자인이 아니라 일본 현대 디자인이라는 것이다. 한국 전통 공예의 핵심은 식민지 시기에 야나기와 같은 외국인들에 의해 근대적으로 재발견되고 재정의됐는데, 이는 결국 한국 전통의 문화적 추출에 불과하며, 이러한 추출의 결과는 일본 현대 문화를 살찌우는 역할을 했다.

그에 반해 한국의 전통 예술은 식민지 경험 탓에 단절된 채 이후 연속성을 획득하지 못했다. 그 이유는 한국의 현대 디자인은 해방 이후 미국 디자인을 이식한 것이었지 한국의 전통 공예를 발전적으로 계승한 것이 아니었기 때문이다. 결국 한국의 전통 공예는 한국 현대 디자인으로 이어지지 않고 반대로 일본 현대 디자인으로 계승되었으며, 한국 현대 디자인은 한국의 전통 공예와의 연관성을 갖지 못한 채 미국 디자인을 수용함으로써 성장해왔다. 물론 우리는 종족적 혈통과 문화적 혈통이 반드시 일치하지만은 않는다는 사실을 역사를 통해 얼마든지 확인할 수 있다. 정작 중국에서는 소멸한 고대의 궁중음악(아악)이 오늘날 한국에서 이어지고 있는 것이 그러하다. 아무튼 한국의 근대화 과정은 주체적이지 못한 결과 전통을 제대로 계승하지도 서구 문물을 창조적

으로 수용하지도 못한 채 매우 혼란스럽고 불연속적인 상황을 보여주고 있다. 한국의 현대 공예와 디자인처럼 이 상황을 잘 보여주는 것도 없으며, 이는 결국 현대 한국인의 미의식에 그대로 투영될 수밖에 없었다.

경제개발과 디자인 진흥

20세기 중반에 식민 지배에서 해방된 한국 사회는 여러 가지의 혼란을 거치면서 20세기 후반에 비로소 근대적인 국가를 수립하게 된다. 식민지 경험의 미청산과 분단 그리고 정치적 대립 등으로 이 후기 식민지Post-colonial 국가는 정신적 가치들을 극히 제한했지만, 오로지 한 가지 분야, 경제의 가치 추구만을 유일한 목표로 삼게 된다. 국가 주도의 경제 개발이 그것이다. 이러한 과정에서 디자인도 경제 개발의 수단의 하나로 호명하고 동원했다. 예컨대 1960년대에 박정희 대통령이 내세운 '미술수출'이라는 구호는 사실상 한국 디자인의 유일한 공식적인 이념으로 지금까지 작용하고 있다. 그것은 곧 국가가 주도하는 위로부터의 '디자인 진흥'이라는 형태로 나타났다.

이처럼 한국과 같은 후후발 산업 사회는 모든 것이 국가 주

도로 이루어지기 때문에 디자인의 초기적 발전 역시 예외가 아니었다. 물론 경제 중심의 근대화 과정에서 기업은 국가의 하위 파트너였기 때문에 디자인에 대한 인식에서 국가와 기업 간의 차이는 없었다. 물론 경제 개발이 상당히 이루어진 지금은 오히려 기업의 인식이 국가의 것보다 우위에 서게 되었다고 평가하기도 하지만 기본적으로 디자인을 경제적 부가가치의 수단으로 보는 국가주의적 관점에는 변함이 없다.

앞에서도 언급했듯이 한국에서 디자인의 개념과 실천은 기본적으로 서구로부터 수입한 것으로 이해된다. 물론 디자인의 개념을 생활문화와 인공적 환경 만들기로 이해하면 그 범위는 매우 넓을 것이다. 하지만 디자인의 개념을 공식적인 산업 생산 영역에만 한정하면 매우 협소하다. 전자를 일상적 디자인, 후자를 제도적 디자인이라고 부른다면 한국의 경우 불균등한 근대화로 인한 일상적 디자인과 제도적 디자인의 간극 역시 매우 크다고 할 수 있다. 대중의 일상적 디자인이 일상에서 서구적이고 근대적인 가치를 추구해가는 비공식적인 행위 속에 있다면 제도적 디자인은 국가나 기업이라는 근대의 공식적인 부문에 의해 작동하는 실천의 형태를 띠고 있기 때문이다.

그 결과 한국 디자인은 공식 부문(국가와 기업)과 비공식 부문(대중의 일상) 간의 날카로운 단절이라는 구조적 특성을 보여준다.

대학과 전문직 등 제도의 디자인은 세계 어느 나라보다도 과잉 성장한 반면 시장을 통한 소비라는 방식을 제외하고는 일상의 디자인과 거의 아무런 관계도 없다. 결국 대중의 일상적 삶은 대량생산한 디자인을 소비하거나 아니면 일상적 실천 속에서 주로 서구적 미의 기준을 모방하는 식이다. 기업이 생산하는 디자인은 일정하게 생산적 합리성과 현대의 소비주의 가치를 견지하지만 대중의 삶 속 디자인은 훨씬 더 비합리적이고 상징적인 성격을 띤다.

전통의 해석과 민족주의

잘 알려졌다시피 근대화 과정에는 일정한 방식으로 과거(전통)에 대한 재해석이 이루어진다. 이것이 이른바 '선별된 전통Selective Tradition' 또는 '발명된 전통Invention of Tradition'이라고 부르는 것이다. 한국의 근대화는 기본적으로 '전통의 학살' 또는 '전통의 단절'이라고 불러야 할 역사적 과정이지만, 어떤 식으로든지 전통의 재해석 또한 이루어져야만 했다. 여기에서 가장 중요하게 작용한 힘은 역시 서구화와 근대화에 대한 심리적, 정치적 반발로서 전통을 향한 역설적 강조가 있다.

　대표적으로는 식민지 시기 애국적 민족주의자들의 몇 가지

운동을 예로 들 수 있으며, 대한민국 시기에 와서는 권위주의 정권에 의한 민족전통의 계승과 발전 운동이 있다. 전자가 식민 지배 아래 문화 영역에서 민족을 지키기 위한 것이라면, 후자는 정권의 정당성을 확보하기 위해서 전통을 전유하려는 것이었다. 이것은 어느 경우나 모두 자랑스러운 과거를 호출함으로써 민족적 자부심을 확인하려는 욕망의 산물이라고 할 것이다.

그런데 1970, 1980년대에는 민족전통의 정통성을 어디에서 찾을 것인가에 대한 날카로운 대립이 한국 사회 내에 존재했다. 대체로 권위주의 세력은 전통적인 지배계급의 문화를 찬양함으로써 자신들을 정당화하려고 한 반면에, 권위주의 세력에 대항하는 이른바 민주화운동 세력은 피지배계급인 '민중'에서 자신들의 원천을 찾고자 했다. 그리하여 이 시기에는 엘리트 문화와 민중문화가 단지 문화적 층위의 구분을 넘어서 강한 정치적 의미를 띠고 충돌했다.

디자인의 팽창과 분열

한국 사회에서 디자인 경향은 갈수록 사회적 상징성을 강하게 띤다. 강한 상징성은 강한 극단성으로 치닫기 마련이다. 그러한 극단성을 잘 보여주는 것이 2000년 중반의 '디자인 서울' 정책이다.

인구 천만의 국제도시 서울이 '디자인 도시'를 표방하는 것은 매우 어리둥절한 일인데, 이는 사실상 디자인이 도시 정치의 프로파간다이자 오래된 개발주의의 장식물로 치환되었음을 말해준다. 이는 제도적 디자인과 일상적 디자인의 분리라는 구조 위에서 한국 디자인이 점차 신화적 성격을 띠어감을 말해준다. 디자인이 삶에 질서를 부여하는 의미 있는 행위가 되기보다는 전반적으로 비합리적인 통치술의 일환이 되어간다. 한국 사회에서 디자인이 서구적이고 근대적인 가치를 실어 나르는 수레라는 사실을 부정하기 어렵다. 이것이 후기 식민지 국가, 한국의 디자인이 처한 현실이다. 그것은 한편으로는 서구적 근대를 추종하였기에 가능했던 고도성장의 상징이면서, 다른 한편으로는 일상적 삶과 의미의 세계를 방기한 결과이기도 하다. 이렇게 한국 디자인은 과잉과 결핍 사이에서 진동하고 있다.

1 최초의 한국 미술사는 한국에서 활동한 독일인 선교사 안드레
에카르트에 의해 쓰였다.
Andre Eckardt, *Geschichte der koreanischen Kunst*, Leipzig:
Verlag Karl W. Hiersemann, 1929.

현실과 디자인 인식

현실과 인식 사이

언젠가 모 대학 시각 디자인과 과목 중에 '환경 그래픽'이라는 것을 발견하고 눈을 번쩍 뜬 적이 있다. 환경 그래픽? 드디어 시각 디자인 분야에서도 (공간)환경에 대한 인식과 관심이 생겨나나 보다 하는 생각에 반가운 마음이 들었다. 그런데 웬걸, 자세히 알아보니 실제로는 CI 디자인을 다루는 과목이었다. CI 디자인이 환경 그래픽? 피식 웃음이 나왔다. 물론 CI는 봉투만이 아니라 건물 외벽에도 나붙으니까 환경 그래픽적인 면이 없는 것은 아니다. 그러나 적어도 환경 그래픽이라고 할 때 떠올리는 개념의 외연과 내포를 생각하면 CI 디자인은 어떠한 눈높이나 범위에서 보더라도 적절한 제목이 아니다. 용두사미요 과대포장이 아닐 수 없다.

　디자인 분야에서 이런 예는 한둘이 아니다. 이는 씁쓸함을 넘어 근본적인 문제를 생각하게 한다. 서두의 예는 단지 개념의 오

남용 차원을 넘어서 한국 디자인의 구조적인 문제를 내포하고 있다는 것이 나의 판단이다. 이는 결국 한국 디자인의 인식 지평에 관한 문제이다. 다시 말해서 한국 디자인이 가진 디자인 인식의 오지랖이라고 할 수 있겠다. CI 디자인을 가리켜 환경 그래픽이라고 말할 수 있는 뒤집힌 오지랖의 수준과 배짱은 과연 어디에서 오는지 생각하지 않을 수 없다.

이는 디자인 현실과 인식의 관계 문제이다. 디자인이란 무엇인가 하는 것은 결국 디자인 현실을 어떻게 인식하고 실천하는가에 따른 문제이기 때문이다. 현실을 인식하기 위해서는 먼저 디자인이 어떻게 존재하는지 알아야 한다. 달리 말하면 디자인의 현실, 현실 속에 디자인이 놓여 있는 방식을 알아야 한다. 그런데 그걸 알기 위해서는 인식의 틀이 있어야 한다. 한국 디자인은 어떤 인식의 틀을 가지고 현실을 보는가. 앞선 사례가 그 범례를 보여준다. 환경 그래픽 과목의 내용이 CI 디자인이라는 것은, 바꿔 말하면 CI 디자인의 틀로 환경 그래픽을 본다는 얘기다.

이는 대롱으로 현실을 보는 격이다. 대롱으로 현실을 보면 현실은 대롱만 하게 보인다. 대롱 바깥의 풍경은 포착하지 못한다. CI 디자인이라는 대롱으로 보면 환경 그래픽에는 CI 디자인밖에 보이지 않는다. 거기에는 간판도, 벽화도, 낙서도, 기타 공간 속에 존재하는 다양한 시각적 표현물도 보이지 않을 것이다. 그것

은 CI 디자인이라는 대롱으로 본 환경 그래픽이지 우리 사회의 실제 환경 그래픽이 아니다. 말과 개념이 최대한의 의미가 아니라 최소한의 의미로 축소되고 말았다. 어찌하여 우리의 디자인 인식의 틀은 망원경도 돋보기도 아닌 대롱이 되어버리고 말았는가.

생산주의라는 프레임

나는 한국 디자인의 시야를 대롱으로 만들어버린 원인이 근본적으로 생산주의에 있다고 본다.[1] 생산주의는 말 그대로 생산의 관점에서 현실을 보는 것이다. 물론 여기에서 생산이란 오늘날의 산업적인 생산 시스템을 가리키는 것이며, 생산주의란 디자인을 오로지 그러한 생산 시스템 내부에서만 인식하는 관점을 일컫는다. 물론 현대 산업 사회에서 디자인이 생산 시스템의 일부로 통합된 것은 사실이다. 하지만 그것이 디자인의 유일한 거소는 아니다. 오히려 생산 시스템을 벗어나면서부터 디자인의 본격적인 삶은 시작된다. 생산 시스템 내부에서만 디자인을 보는 것은 공장의 관점이다. 공장은 사물을 생산하는 곳이고 사물의 삶이 시작되는 곳이지만 사물의 삶 전체가 펼쳐지는 곳은 아니다. 공장에서 나온 사물은 사용자의 삶으로 이동하며 사회 속에서 존재하다가 수명

을 다하면 폐기된다. 사실 이러한 사물의 생애 전 영역은 중요하며 디자인 역시 여기에 따라가야 한다.[2]

그러므로 공장에서 생산된 자동차와 거리를 달리는 자동차는 동일한 존재가 아니다. 자동차는 공장에서 생산되지만 자동차의 진짜 삶은 공장을 나오면서부터 시작되기 때문이다. 자동차는 우리의 구체적인 삶 속에서야 비로소 하나의 사물로서 유용성을 띠며 상징적 의미도 획득한다. 공장 생산 라인 위의 자동차는 아직 생명을 불어넣지 않은 하나의 기계적 조립품에 지나지 않는다. 이 조립품을 진정한 사물로 만들어주는 것은 바로 우리가 현실이라고 부르는 장場이다. 생산주의 관점에서 보면 공장이 중요하지만 문화나 삶의 논리에서 보면 현실이 더욱 중요하다. 디자인에 생산주의가 문제가 되는 것은 그것이 생산 시스템 바깥을 보지 못하게 만들기 때문이다. 그래서 CI 디자인을 하면서 그것을 환경 그래픽이라고 부르는 것은 현실에 대한 무지 또는 무시에 의해서만 가능한 것이다. 한국 디자인은 생산주의라는 감옥에 갇혀 있다. 우리는 생산 시스템에 갇힌 디자인을 현실로 끌어내야 한다. 디자인 교육부터 그렇게 바뀌어야 한다.

현실과 발화 또는 랑그와 파롤

내가 문제로 삼는 것은 생산이 아니라 생산주의다. 공장이 아니라 공장과 현실의 관련성이다. 생산과 현실의 전 영역에 대한 통합적 Totalistic이고 전일적Holistic인 관점이 디자인에 필요하다. 디자인을 이렇게 생산의 영역으로부터 현실의 영역으로 이동해서 보지 못할 때, 디자인은 단지 생산의 한 부분에 그쳐 삶의 논리나 문화적 차원을 확보할 수 없을 것이다.

언어학적으로 이를 랑그Langue와 파롤Parole의 관계로 이야기할 수 있다. 랑그는 문법으로서 한 언어 공동체가 공유하는 체계이다. 파롤은 랑그를 기반으로 개개인이 수행하는 말하기(발화)이다. 랑그가 없으면 파롤은 생길 수 없고 파롤이 없으면 랑그는 살아 있을 수 없다. 랑그는 체계, 파롤은 수행이기 때문이다. 디자인도 마찬가지이다. 일종의 랑그라고 할 수 있는 현실의 체계가 있어야 개개의 구체적인 디자인이 있기 마련이다. 집의 일반이 존재하는 상태에서 개별의 집이 있는 것이며 '자동차란 어떤 것'이라는 보편적인 틀이 있고서야 각각의 자동차가 있을 수 있다. 이처럼 현실과 디자인은 랑그와 파롤의 관계처럼 상관관계에 있다.

하지만 만약 랑그가 없다면? 물론 원론적으로 말하면 랑그가 없으면 파롤도 있을 수 없겠지만 현실에서는 랑그 없는 파롤

이 존재한다. 정확하게 말하면 아직 랑그가 생성되지 않은 상태에서 제각각의 파롤이 난무하는 상태다. 현재 한국 사회와 문화가 그런 꼴이다. 이런 현실에서 개별적인 파롤은 랑그의 생성을 지향해야만 한다. 그렇지 않다면 파롤은 랑그 없는 파롤에 그치고 만다. 한국 디자인의 상태도 마찬가지이다. 환경 그래픽을 참칭하는 CI 디자인은 과연 랑그를 추구하는 파롤인가. 아니다. 이는 파롤이 랑그를 생성하지 못하고 빗나가는 것일 뿐이다. 현실의 차원을 확보하지 못한 디자인은 언제나 랑그 없는 파롤의 위상을 드러낼 따름이다. 생산주의에 갇힌 디자인은 현실이라는 문법을 체화하지 못한 개별적인 발화, 즉 파롤이 되고 마는 것이다. 그러한 개별적 발화로서의 디자인은 결코 문법을 만들어내지 못한다. 왜냐하면 사회적으로 볼 때 어디까지나 현실이 문법이지 개별 디자인이 문법이 될 수 없기 때문이다. 그렇게 된다면 실제 개별 디자인들이 무수한 랑그 없는 파롤로서 사회를 가득 메우게 될 것이다. 말하자면 상통하지 않는 개별적인 발화만이 난무하는 것이다.

타이포그래피를 예로 들어봐도 그렇다. 예컨대 필기, 인쇄 매체, 공간 환경, 디지털 환경 등 오늘날 문자의 생태학은 매우 다양해졌다. 따라서 타이포그래피의 적응 상황도 달라진 것이다. 물론 타이포그래피라는 것 자체가 인쇄 환경을 기반으로 발전한 것이기는 하지만, 오늘날 다양해진 문자의 생태학을 전제하지 않는

다면 타이포그래피 디자인은 제한된 파롤에 그치고 만다.

그렇게 볼 때, 지난해 열린 〈타이포잔치 2013: 슈퍼 텍스트 Super Text〉는 파롤에 그친 행사였다. 그것은 기획자 개인의 취향으로 채색된 '닫힌 텍스트'였다. 거기에는 기획자의 파롤만이 있을 뿐 우리 사회의 랑그를 형성하려는 어떠한 의식도 찾아볼 수 없었다. 물론 개인전이라면 얼마든지 작가 개인의 파롤의 장이 되어도 상관없다. 하지만 적어도 규모 있는 공적 행사가 파롤의 시연회로 이용되는 것은 문제라고 생각한다.

그러면 랑그는 어떻게 생겨날 수 있는가. 우선해야 할 일은 우리 문자의 표정들을 살펴봄으로써 우리의 타이포그래피 현실을 먼저 인식하는 것이다. 어느 철학자의 말마따나 현실은 인식의 원천으로서도 그리고 비판적 인식의 출발점으로서도 중요하다. 책과 인쇄물 속의 문자, 거리 간판 속의 문자, 공장의 벽에, 제품 설명서에 쓰인 문자의 표정을 읽어내고 거기에 개입해야 한다.

현실과 소통하는 디자인을 위하여

"'최소한의 소통'으로 공급되는 산소의 양으로 이 병세를 호전시킬 기미란 전혀 없다. 산소의 양을 늘려야 한다. 창문을 열고 답답한 공

기를 갈아 넣어야 할 때다."[3]

"좋은 사회란 어떤 면에서 그 사회의 지식인들이 만들어내는 이론
이 현실을 보다 잘 보게 하는지 아닌지에 달려 있다. 현실과 유리
된 지식으로 먹고 사는 지식인이 많을수록 그 사회는 문제가 있는
사회인 것이다. 달리 말해서 이론과 실천이 유리된 생활을 하는 지
식인이 많은 사회는 자체 내 문제를 풀어갈 언어를 가지지 못하는
사회이다."[4]

앞의 글은 미술평론가 성완경이 한국 미술의 폐쇄적인 구조에 대
해 지적한 것이고, 뒤의 글은 인류학자 조한혜정이 한국 사회의
식민지적 현실에 대해 환기한 것이다. 나는 한국의 디자인도 마
찬가지라고 본다. 어쩌면 이러한 현상은 디자인에서 더욱 극대화
되어 나타나 있지 않을까. 랑그 속의 파롤, 랑그를 생성하는 파롤
을 만드는 방법은 다른 데에 있지 않다. 바로 현실이라는 장을 자
기 활동의 기반으로 삼는 것이다. 그럴 때 디자인도 하나의 사회
적 언어로서 시민권을 가질 수 있을 것이며 우리 문화 생성의 자
원이 될 수 있을 것이다.

이 글은 타이포그래피 전문지《The T》2014년 봄호에 실렸다.

1 참조: 최 범, 「디자인 지식의 구조와 개념어 갈래」, 『한국 디자인,
 신화를 넘어서』, 안그라픽스, 2013, 127-140쪽.

2 오창섭은 일찍이 『이것은 의지가 아니다』(홍디자인, 2001)에서
 이러한 문제를 다룬 바 있다.

3 성완경, 『민중미술, 모더니즘, 시각문화』, 열화당, 1999, 30쪽.

4 조한혜정, 『탈식민지 시대 지식인의 글 읽기와 삶 읽기 1』, 또하나의문화,
 1995, 22쪽.

한국 현대 그래픽 디자인: 수렴과 발산

풍경

한국 현대 그래픽 디자인을 어떻게 볼 것인가. 먼저 그래픽이라는 영역이 매우 광범위하다는 사실이 떠오른다. 책이나 포스터 같은 인쇄물 그래픽에서부터 CI나 간판 같은 공간 속의 그래픽에 이르기까지, 그래픽은 형태나 존재 방식 그리고 스케일이 매우 다양하기 때문이다. 인쇄물 그래픽만 하더라도 책이나 포스터와 같이 어느 정도 디자이너의 손길이 미치는 영역이 있는가 하면 뒷골목의 전단지(속칭 찌라시)처럼 전혀 다른 세계가 존재하기도 한다.

공간 그래픽 역시 마찬가지다. 기업의 CI 같은 분야도 있지만 정작 도시 환경을 지배하는 것은 거리의 간판인데, 한국 디자인의 버내큘러Vernacular하고 키치한 상황을 이보다 더 적나라하게 보여주는 것도 없다. 이처럼 한국의 현대 그래픽 디자인은 범위도 넓지만 무엇보다도 그 수준에서 커다란 차이를 보인다. 전문 분

야와 대중의 현실, 제도와 일상 사이에 간극이 크다. 그래서 솔직히 고백하자면 한국 현대 그래픽 디자인의 전체적인 풍경을 그리는 것은 불가능해 보인다. 차라리 10여 년 전 서울을 방문한 하버드 디자인 대학원 학생들이 남긴 소감인 '혼돈Chaos'과 '폭발Explosion'으로 그 풍경을 대신해야 할지도 모른다.

한국 현대 그래픽 디자인을 개괄하는 데 이러한 난점이 있으므로, 우리는 어쩔 수 없이 하나의 방법과 하나의 시각을 선택해야 한다. 하나의 현실을 보기 위해서는 또 다른 현실에 눈감을 수밖에 없다는 역설적인 진실을 인정하자. 우리가 선택하는 하나의 현실, 하나의 관점은 일단 전문적인 디자인을 대상으로 삼는 것이다. 여기에서는 버내큘러한 영역을 논외로 하고, 주로 전문적인 영역을 중심으로 한국 현대 그래픽 디자인에 대해 살펴보고자 한다.

두 개의 축: 수렴과 발산

전문적인 영역을 중심으로 본다고 하더라도 여전히 문제가 남는다. 왜냐하면 전문적인 그래픽 디자인의 풍경 역시 결코 단일하지 않기 때문이다. 그래서 다시 이런 질문을 던진다. 한눈에 봐도 다

양하고 혼란스러운 한국 그래픽에서 어떤 논리나 질서를 발견할 수 있을 것인가. 그냥 다양하다고 말하는 것은 아무런 의미가 없다. 통일 없는 다양은 다양이 아니라 혼란이며, 다양을 배제한 통일은 통일이 아니라 획일이기 때문이다. 한 시대의 시각언어는 언제나 이처럼 다양과 혼란 사이에서 진동하기 마련이다. 현재 한국 그래픽 디자인의 언어는 통일보다는 혼란에 더 가까워 보인다. 그것은 아직 '다양의 통일 Variety in Unity'에 도달하지 못했다.

　그런데도 오늘날 한국 그래픽 디자인의 양상을 살펴보면 그것에는 크게 두 개의 축이 있다. 그것은 '한글'과 '대중문화'이다. 이 축은 한국 현대 그래픽 디자인에 내재한 특징이자 구별점이라고 할 수 있다. 먼저 한글은 한국 문화의 정체성을 드러내는 표지로서 한국 그래픽 디자인에 통일성을 부여하는 강력한 '수렴의 기호'이다. 그에 반해 대중문화는 한국 문화의 다양성을 보장하는 '발산의 힘'을 대변한다. 오늘날 한국 현대 그래픽 디자인의 풍경은 수렴과 발산이 공존하는 장場으로서 이 두 가지 힘은 길항작용을 한다. 한국 그래픽 디자인은 이런 구도 속에서만 이해할 수 있다.

　한국 현대 그래픽 디자인의 이 두 개의 축은 나름 역사적 기원이 있다. 한글은 1980년대, 대중문화는 1990년대라는 시간의 공간이다. 1980년대는 강력한 민족주의의 부활로 인해 한국 사회가 소용돌이친 시기이며, 바로 이때 한글은 중요한 문화적 아이콘

으로서의 위상을 회복했다. 1990년대는 문화열文化熱의 시대로 대중문화가 오락을 넘어서 사회 전 분야로 영향력을 확대한 시기였다. 한국 그래픽 디자인 역시 1990년대 대중문화의 폭발의 직접적인 영향을 받았다. 이 두 가지 기원의 결합과 상호작용이 바로 한국 현대 그래픽 디자인 풍경을 결정지었다고 할 수 있다.

수렴: 한글과 조형언어의 근대성

한국 그래픽 디자인에서 수렴의 축을 이루는 것은 한글이다. 한글은 한국 정체성의 핵심을 이룬다. 그렇다고 해서 한글이 언제나 안정되고 잘 통합되어온 것은 아니다. 오히려 현대사 속에서 한글의 수난과 혼란이야말로 바로 현대 한국 정체성의 수난과 혼란을 반영하고 있는 것이기도 하다. 이것은 세계화와 신자유주의의 바람이 거센 지금도 마찬가지이다.

한글은 한국의 민족주의와 뗄 수 없는 관계에 있다. 서구와 달리 한국의 민족주의는 뒤늦게 피어났고 그것은 제국주의적이라기보다는 방어적인 것이었다. 일찍이 1900년대 초 일본의 식민 지배에 대항하는 문화적 민족주의의 일환으로 '국수國粹'를 지키자는 운동이 일어났는데, 한글은 바로 그 국수의 하나였다. 1980

년대의 한글 타이포그래피를 향한 관심은 1900년대 초의 '국수'를 시대를 뛰어넘어 계승한 것이며, 그래픽적인 관점에서 이 관심은 15세기의 한글 창제 이후 가장 중요한 사건이라고 할 수 있다. 이때부터 한국 그래픽 디자인에서 한글 타이포그래피는 일러스트레이션을 대신하는 중심 시각 요소로 작용하게 되었으며, 향후 한국 그래픽 디자인의 성격 또한 한글 타이포그래피의 위상에 따라 좌우될 것임은 분명하다.

흥미로운 것은 한국의 근대성에서 한글이 갖는 문화적 위상이다. 한국의 근대화는 서구의 영향으로 시작되어서 한국의 근대화는 곧 서구화를 뜻하기도 했다. 하지만 서구적인 근대화는 한국 사회에 제대로 정착하지 못했고 오히려 식민지적인 방식으로 경험되었다. 이러한 식민지적 근대화에 대한 반발로 민족적이고 주체적인 근대화에 대한 의식을 모색하게 되었는데, 한글은 그 의식에 중요한 표상으로서 작용했다. 한국의 근대화는 민족주의와 결합하게 되었다. 세계사적 차원에서 근대화는 외세에 의한 것이었기 때문에 오히려 진정한 근대화는 세계적이기보다는 민족적인 의식이나 가치와 결합하게 된 것이다. 이 점은 한국의 근대성을 복잡하고 혼란스럽게 만들었지만 어쩔 수 없었다. 이 시기의 한글에 대한 자각은 민족주의적이기도 하지만, 또한 한국 그래픽에서 모더니즘의 기원을 이루기도 했다.

한국 사회에서 1980년대는 '변혁의 시대'라고 불린다. 이 시기에는 권위주의 지배에 대항하여 민주화운동이 전개되었다. 이런 가운데 민족주의가 강한 힘을 갖고 등장하게 되었는데, 이것이 그래픽 디자인에 미친 가장 커다란 영향은 한글 타이포그래피를 향한 관심이었다.(놀랍게도 1980년대 중반 이전까지 디자인 대학에서는 한글 타이포그래피를 가르치지 않았다!) 1980년대 한국의 디자이너에게 한글 타이포그래피에 관한 관심은 민족적이면서도 민주적인 가치와 연결되어 있었다. 당시에는 민중예술과 같은 예술운동이 활발했지만 디자인 분야에서는 그에 대응하는 움직임이 없었는데, 굳이 찾자면 한글 타이포그래피에 관한 관심이 우회적인 방식으로나마 그러한 문제의식에 부응하는 운동이었다고 할 수 있다.

2000년대 들어서 한국 사회의 신자유주의화와 다문화적인 상황은 한글의 위상을 위협하고 있다. 하지만 여전히 한글이 동아시아 국가 일원인 한국의 정체성을 대표함은 부정할 수 없다.

발산: 대중문화와 스타일의 백화제방

1980년대 말 민주화가 이루어지고 1990년대에 들어오면 한국 사회의 관심이 정치로부터 문화로 이행한다. 1990년대를 규정하는 말은 '문화의 시대'이다. '민주화' 이후 한국 사회는 전반적으로 억압적인 분위기가 사라지고 대신에 낙관적이며 신세대적인 문화가 상승하였다. 바로 이러한 공간을 파고들어온 것이 대중 소비문화다. 1990년대 이후 한국 사회는 빠르게 신자유주의화 되면서 문화는 소비되었고 소비는 새로운 시대정신이 되었다.

그래픽 디자이너들도 더는 엄숙한 스타일을 받아들이지 않았다. 그들은 그래픽 디자인도 대중문화의 일종으로서 가볍고 자유로우며 세련된 멋이 넘치기를 원했다. 사실 오랫동안 그래픽 디자인은 권력이나 자본의 도구였다. 1990년대 이전까지 한국의 포스터는 "딸 아들 구별 말고 둘만 낳아 잘 기르자!" 같은 식의 국가에 의한 계도용 아니면 정치 선전 또는 상품 광고의 매체를 벗어나지 못했다. 어떤 면에서 한국의 포스터가 자유로운 시각언어를 구사할 수 있게 된 것은 시장과 매체의 발달로 포스터가 주요 광고매체에서 부수 광고매체로 격하되었기 때문이라고 할 수 있다.

더하자면 마침 1990년대의 민주화와 대외 개방은 한국의 포스터를 비롯한 그래픽 디자인에 백화제방百花齊放의 시대를 열었다.

다양한 포스트모던 경향이 한국으로 쏟아져 들어왔다. 해체주의, 더치 스타일, 복고풍 등 다양한 스타일과 서브컬처의 트렌드가 빠르게 지나가면서 그래픽 디자인에도 대중문화와 비슷한 유행 현상을 보여주었다. 이는 한국 그래픽 디자인의 언어를 다양하고 풍부하게 만들었지만 한편으로는 일종의 스타일 아노미 현상을 초래하기도 했다. 현재 한국의 그래픽 디자인은 세계의 모든 스타일을 받아들이고 있지만 그런 만큼 아직 한국적인 스타일을 구축했다고는 말하기 어렵다. 지금으로써는 그저 이러저러한 스타일들이 자신을 비추고 지나갈 수 있도록 거울 역할을 하고 있을 뿐이다. 그 거울에서 한국 그래픽 디자인이 자기 정체성을 확인할 수 있는 얼굴을 발견하기에는 좀 더 시간이 걸릴 것 같다.

전망

한국 그래픽 디자인의 미래를 어떻게 전망할 수 있을까. 한국 사회 전체적인 차원에서 볼 때 민족주의는 갈수록 점점 더 희박해질 것으로 보인다. 성장 위주의 사회에 대한 반성도 주목해야 할 부분이다. 메가트렌드로는 전 지구적인 이슈들이 작용하겠지만, 한국 사회 내적으로는 기존의 경제 개발 중심의 발전 모델에 대한

회의와 저성장 사회에의 대응이 중요한 요인으로 작용할 것 같다. 이것은 적어도 민족적이거나 발전주의적인 감수성과는 배치하며, 한국인들의 관심을 좀 더 작은 것으로 옮아가게 할 것이다. 디자인 제도와 해외 유학파에 의한 새로운 트렌드, 즉 외부 효과는 여전히 크게 작용하겠지만 점점 자체적인 역량도 생겨나고 있다.

최근 복고적 분위기나 사회적 실천에 관한 관심은 한국 그래픽 디자인에도 영향을 미칠 것이다. 어쩌면 그런 것들이 향후 한국 사회와 그래픽의 가장 중요한 변수가 될 수도 있다. 고도성장기의 시끌벅적함은 조금씩 과거가 되고 있다. 사실 지금 한국 사회에서 가장 절실한 것은 근대화 과정에서 잃어버린 소박함의 회복일지도 모른다. 그런 가운데 한국 그래픽 디자인의 시각언어도 좀 더 차분해지기를 기대한다.

이 글은 한국공예·디자인문화진흥원이 발행한 한불수교 130주년 기념 전시 〈한국 지금〉(2015) 도록에 실렸다.

2

문화 변동과
삶의 지형

브랜드화의 욕망과 전통의 편집

브랜드화의 욕망

"독일은 과학의 이름으로, 이탈리아는 예술의 이름으로, 스칸디나비아는 공예의 이름으로, 미국은 비즈니스의 이름으로 디자인을 판다."

영국의 디자인역사가인 페니 스파크Penny Sparke의 이 말처럼 한국 디자이너의 가슴을 설레게 하는 것도 없었으리라. 하나 더 예를 들자면, 마거릿 대처Margaret Thatcher가 내뱉었다는 "디자인하라, 아니면 사임하라Design or Resign"정도일 것이다. 이 몇몇 백인이 없었더라면 과연 한국 디자인계는 무슨 논리로 '가오'를 세웠을까 싶을 정도로 저들의 말씀에 대한 이 땅의 숭배는 끔찍하다.

페니 스파크의 언급은 고정관념이 된 정체성에 관한 것이다. 국가별 디자인 정체성이 얼마나 강력한 브랜드 가치를 가지

는가를 역설하는 것이기도 하다. 한국 디자인계가 껄떡거리게 하는 것은 바로 이 부분, 브랜드가 된 국가 디자인 정체성의 힘이다. 1970년대 박정희 정부 시절, 수출 드라이브 정책의 일환으로 설립한 한국디자인진흥원은 몇 해 전부터 'K-Design'을 한국 디자인의 브랜드로서 내걸고 있다. 케이팝의 디자인 버전을 꿈꾸는 것이다. 2003년 참여정부 때에는 청와대에서 2008년까지 한국을 세계 7대 디자인 강국에 진입하기를 다짐하는 보고대회가 열리기도 했다. '디자인 서울' 정책을 추진했던 오세훈 전 서울시장 시절에는 '세계 디자인 수도 서울'이라는 간판이 시청 이마빡에 달려 있었다.

G7이니 G20이니 하는 것은 경제 분야만의 이야기가 아니다. G7으로의 욕망에 달떠 밤잠을 이루지 못하는 것은 디자인 분야도 마찬가지이다. 일찍이 국가 주도 아래 경제적 근대화의 하위 부문으로 발전해온 한국 디자인은, 서구와 같은 조형의 합리성도 일상의 의미작용도 알지 못한다. 이런 상황에서 페니 스파크의 방언은 한국 디자인계의 혈관을 타고 들어가 가히 주화입마走火入魔의 상태를 연출하고 있다. 강고한 열강의 질서가 말랑말랑 유연한 디자인에서까지 관철되는 현실에, 한국 디자인은 몸을 부르르 떨면서 와신상담의 칼을 갈 수밖에 없었다. 개인의 발견과 자유 평등보다는 부국강병을 상징하는 후발 근대국가를 모델로 삼은 후후발 근대국가 한국은, 디자인에서도 개인보다는 국가를 강조하게 되었다.

그 결과 디자인은 체육만큼이나 국력을 상징하는 하나의 종목으로 인식되었다. 한국에서 디자인 정체성은 문화적이기보다는 경제적인 것이며, 사회적이기보다는 국가적인 것이다.

정체성과 전통

사실 페니 스파크가 예로 든 정도로 국가별 디자인 정체성을 말할 수 있는 나라는 전 세계에서도 손에 꼽을 정도이다. 우리는 스리랑카나 베네수엘라의 디자인 정체성을 알지 못한다. 당연히 그들도 우리의 것을 알지 못한다. 한국은 디자인 G7에 속하고 싶어 하지만, 알다시피 근대 세계 질서는 좀체 그것을 허용하지 않는다. 서구 선진국의 디자인 브랜드 파워는 한국이라는 우물 안에서 꾸는 꿈이며 선망의 대상일 뿐이다. 그러다 보니 한국의 공식 디자인 담론은 프로파간다에 가까워진다. 국가 설립의 디자인 진흥 기관은 언제나 세계 일류를 목표로 내세운다. 하지만 그것은 솔직히 국제용이기보다 국내(정치)용에 가깝다.

정체성을 형성하는 요인은 여러 가지가 있을 것이다. 페니 스파크의 분류에서 보듯 높은 브랜드 가치를 담보하는 디자인 정체성을 갖기 위해서는 전통이라는 자산이 가장 중요하게 작용한

다. 오늘날 문화 이론에서 전통이란 과거의 것만이 아니라 바로 지금 영향을 행사하는 문화적 가치의 하나로 받아들인다. 전통은 현재가 가진 힘의 일종이다. 그런 점에서 이른바 디자인 선진국 또는 디자인 브랜드 강국은 탄탄한 문화적 전통을 자산으로 삼고 있다. 그렇다면 한국은?

전통의 변용

한국 디자인의 전통에 관해 묻기 이전에 먼저 한국 근대사에서 전통이 여러 차례 변용되어왔다는 것을 인식할 필요가 있다. 전통은 결코 전통적이지 않다. 전통은 언제나 근대적이었고 근대적인 것에 한해서만 전통으로서 힘을 지녀왔다. 영국의 문화이론가 레이먼드 윌리엄스는 모든 전통은 '선별된 전통'이라고 지적했다. 더 나아가 영국의 역사학자 에릭 홉스봄Eric Hobsbawm은 아예 근대국가에서 '전통의 발명'이 광범위하게 이루어졌다고 주장했다. 나는 전통을 기본적으로 이런 관점에서 보고, 그렇다면 적어도 한국 현대사에서 전통이 다섯 번 정도 심대한 변용의 과정을 겪었다고 생각한다.

　한국 현대사에서 전통이 처음으로 문제가 된 것은 당연히 공

동체가 위험에 처했을 때이다. 20세기 초 민족주의자들은 비록 국가를 잃었지만 민족마저 잃지 않기 위해서는 반드시 '국수'를 지켜야 한다고 믿었다. 국수란 이른바 민족문화의 핵심을 가리키는 것으로서 그것은 크게 언어, 역사, 종교였다. 그리하여 애국적 민족주의자들은 조선어 연구(주시경, 최현배), 역사 연구(신채호, 박은식), 민족종교 창시(대종교 등) 활동을 통해 국수를 보전하고자 하였다. 아마도 이것이야말로 한국 근대사에서 최초로 전통을 발견한 것이며, 오늘날 국학의 기초를 이루었다.[1]

민족주의 못지않게, 아니 그 이상으로 전통을 변용한 계기는 식민지 경험일 것이다. 식민지 시기에 가장 중요한 주체는 당연히 식민 지배자였다. 1920, 1930년대에는 조선색 또는 조선 취미라고 불리는 일본판 오리엔탈리즘이 성행했다. 조선총독부가 창설한 조선미술전람회(약칭 선전)는 그 주요 무대였다. 식민 지배자들의 눈에 비친 조선의 모습은 개발을 기다리는 황폐한 풍경, 아니면 다소곳한 아낙네나 충량한 신민의 자세여야만 했다. 그들은 지배자 또는 관광객의 관점에서 조선의 풍경과 전통을 보았다. 조선 예술을 끔찍이 사랑한 야나기 무네요시조차도 이러한 의식에서 자유롭지 않다.

식민 지배자의 시선은 한국인에게 내면화되었다. 이러한 태도는 일종의 관광 이미지로서의 전통이라고 할 수 있으며, 오늘

날에도 우리의 전통 이미지에 중요한 모티브로 깊이 각인되어 있다. 이른바 '한국적 디자인'이라 불리는 스타일이 모두 여기에 원형을 두고 있는데, 1세대 디자이너인 한홍택의 관광 포스터가 그것을 잘 보여준다.

한국 근대사에서 전통을 변용한 대표적인 주체로서 20세기 전반의 식민 지배자를 든다면 20세기 후반에는 박정희 정권을 지적해야 한다. 박정희 정권은 대대적으로 전통을 '선별'하고 '발명'하는 데 앞장섰다. 박정희는 우리 민족의 역사를 누구보다도 보잘것없어했지만, 다른 한편에서는 민족문화의 계승과 발전을 강조하였다. 박정희가 내세운 민족문화와 전통은 영웅적이고 자랑스러운 것 일색이었다. 이순신과 세종대왕은 박정희에 의해 재발굴된 민족 영웅이다. 박정희는 〈문화재보호법〉과 한국정신문화연구원(현 한국학중앙연구원)을 만들었다. 북한의 평양에 대응하여 신라의 고도 경주를 개발한 것도, 동대문운동장에서 민속경연대회를 연 것도 모두 박정희 정권 때의 일이었다. 박정희는 자신과 정권 이미지 강화를 위해 전통을 이용했다. 오늘날 우리가 전통이라고 생각하는 것들은 대부분 식민지와 권위주의 정권을 거치면서 선별하고 발명한 것임을 확인해야 한다.

흥미로운 것은 박정희의 군사독재에 저항하던 민주화운동 세력들 또한 자신들의 관점으로 전통을 변용했다는 사실이다. 민

주화운동 세력은 일종의 민족적 민중주의자들로서 민중문화야말로 민족전통의 중심이라고 생각했다. 1980년대에 꽃을 피우게 될 민중문화운동의 단초는 바로 저 1970년대 대학생들의 마당극운동이었다. 권위주의 정권이 엘리트 지배계급 중심의 민족문화관을 가지고 있던 것에 반하여, 민주화운동 세력들은 피지배 민중문화를 민족문화의 핵심으로 간주했다. 이처럼 1970, 1980년대에는 민족문화와 전통에 대한 해석이 정치적 관점에 의해 결정되었으며, 그것은 엘리트와 민중 사이에서 운동하였다.

20세기 초부터 거듭해온 전통의 변용은 20세기 후반에 이르러 전혀 다른 질적 변화를 또다시 맞게 된다. 1990년대 김영삼, 김대중 정권으로 이어지는 문민정부 시기 한국 사회는 급격하게 신자유주의의 영향권으로 밀려들어 갔다. 최소한의 형식적 민주화가 이루어진 대신에 한국 사회는 곧 '시장전체주의'(도정일 교수의 표현)의 전일적 지배하에 놓이게 된 것이다. 이제 전통은 정치적 의미를 띠는 대신에 경제적 가치를 띠는 일종의 재화로 간주한다. 전통문화는 문화 콘텐츠가 되었고, 문화콘텐츠진흥원이 설립되었으며, 문화 원형 찾기 사업이 활발하게 추진되었다. 이제 홍길동과 춘향은 캐릭터 디자인의 소재를 제공하는 문화 원형일 뿐이다. 20세기 초 민족운동의 일환으로 출발했던 전통의 근대적 변용이라는 장정은 드디어 20세기 말에 이르러 그 정치적 의미를 완

전히 탈각하고 순수 경제적 관심의 대상으로 전화하였다. 전통의 변용은 곧 근대의 변용이었으며, 그와 더불어 한국의 근대와 자본주의 역시 자신을 조형해나간 것이다.

전통의 편집과 새로운 편집 주체

전통의 변용은 전통의 편집이었다. 그렇게 말하는 것이 중요하다. 결국 전통이란 너무나도 당연하게 변하는 지속이자 지속되는 변화이다. 전통이라는 것이 결국 변화하는 것이고 나아가 아예 주체에 의해 편집되는 것이라면 중요한 것은 '편집권'이다. 누구의 관점에서 누가 편집하는가 하는 것이 결정적이다.

　지금 우리는 전통을 어떤 관점에서 보고 편집하고자 하는 것인가. 만약 우리의 국가전체주의나 시장전체주의 사회가 아니라 근대 시민 사회를 지향한다면 전통을 보는 관점과 태도도 변화해야 한다. 이제 더는 전통의 편집권이 국가나 지배 권력에 있지 않고 모든 민족 구성원과 시민에게 주어져야 한다. 새로운 주체는 새로운 편집자여야 한다. 지금 마침 한국 사회는 스스로 묻고 있다. 이제까지 우리가 만들어온 근대란 과연 무엇이었느냐고. 전통은 그러한 물음 한가운데에 자리한다. 전통과 문화의 가장 구체적

인 표현이라고 할 디자인은 어떤 모습이어야 하는가. 그 역시 국가주의적 구호와 대기업 중심의 브랜드 열병으로부터 해방되어 우리 개개인의 구체적인 삶 속으로 조금씩 들어와야 할 것이다.

이 글은 국악 잡지 《라라》 15호(2014년)에 실렸다.

1 문학 연구자 김철은 이러한 식민지하 민족주의운동이란, 제국의 보편성
 내에서 조선의 특수성을 배치하는 것으로서, 오늘날 우리의 통념과는 달리
 다분히 순응적인 것이었다고 지적한다.
 참조: 김철, 『식민지를 안고서』, 역락, 2009.

한글의 풍경

한글의 '시각적 화용론'을 위하여

풍경으로서의 한글

삶 속에서 한글은 풍경 일부로 존재한다. 한글은 종이 위의 글자, 휴대전화 속의 단어만이 아니라 삶의 공간 여기저기에 이러저러한 모습으로 펼쳐져 있다. 이처럼 삶 속에 펼쳐져 있는 한글의 모습을 '한글 풍경'이라 하고, 이에 대해 고찰하는 것을 '한글 풍경론'이라 할 수 있지 않을까. 즉 한글 풍경론은 한글의 존재 방식에 관한 하나의 생각이다.

이제까지 한글에 관한 연구 대상은 주로 창제 원리, 구조, 특성, 운용에 관한 것에 한정되지 않았나 싶다. 그것은 일종의 본체론이고 인식론이라고 할 수 있다. 한글에 관한 시각적 연구, 즉 한글 글꼴 연구 또한 그 범위를 넘어서지 못했다고 생각한다. 하지

만 한글에 대한 관심이 거기에 그쳐서는 안 된다. 왜냐하면 한글 본체론 못지않게 한글이 우리 삶 속에서 구체적으로 어떻게 현상하는지를 읽어내는 것이, 한글에 관한 우리의 인식을 확대하고 정확하게 만들어준다고 보기 때문이다.

그래서 한글의 풍경에 주목해야 한다. 개별적인 글꼴 차원을 넘어서 그것들이 구체적인 시간과 공간 속에서 시각적으로 어떻게 발화하는지를 읽어내야 한다. 하나하나의 음소가 모여 글꼴을 이루듯이, 하나하나의 글꼴이 모여 누리글꼴을 이룬다. 누리글꼴이 한글 풍경이다. 그래서 한글 풍경론은 시각적 화용론Visual Pragmatics이다. 본체론을 넘어서 현상학으로, 음운론을 넘어서 화용론[1]으로 나아가야 한다. 이것이 한글 풍경론의 요구이다.

오늘날 한글 풍경은 어떻게 존재하는가. 아니, 그것은 풍경으로서 우리에게 어떻게 다가오는가. 한글 풍경에 관해서 가장 먼저 말할 수 있는 것은 그것이 결여의 풍경이라는 것이다. 불완전한 풍경, 풍경이 아닌 풍경이라고도 할 수 있겠다. 한글 풍경이 불완전한 이유는 오늘날 우리 사회가 실질적으로 다문자 사회이기 때문일 수도 있지만, 그보다는 한글 풍경 자체의 조화와 완성도가 낮기 때문이다. 풍경의 완성도는 결국 양식Style의 문제와 연결된다. 양식이란 한 시대 또는 한 사회의 시각적 외관이 일정한 원리에 따라 조화롭게 통합된 양태를 가리킨다. 그러니까 양식은 풍

경의 지표이다. 양식이 풍경을 결정한다. 오늘날 한글 풍경이 결여의 풍경이라면, 그것은 양식의 부재 때문이라고 말할 수 있다.

미술사에서는 일찍이 양식을 한 시대의 집합적인 시각언어로 인식해왔다.[2] 다시 말해 양식은 개별적인 시각물의 발화(파롤)를 넘어서는 일반화된 문법(랑그)을 의미한다. 그러므로 양식의 부재는 곧 시각적 문법의 부재와 다르지 않다. 물론 양식이라고 하면 고딕, 르네상스, 바로크 같은 고전적 양식이 먼저 떠오르는 것은 사실이다. 서구에서도 현대로 오면서 더는 양식이 존재하지 않는다는 지적이 나오고 있다.[3] 비록 양식의 양태는 달라질지언정 한 사회의 통합된 시각적 인상으로서의 양식이 없을 수 없다. 사실은 현대에 와서도 양식에 대한 추구는 끊임없이 이어져 왔다.

하지만 종교가 되었든 아니든 간에, 현대 사회가 전통 사회처럼 통합성을 갖지 않은 것은 사실이다. 사실 서구의 모던 디자인은 바로 그처럼 양식을 상실한 시대에 어떻게 다시 양식을 만들어낼 수 있는가를 모색한 것이었다. 과거의 장식과는 다른 현대 양식을 만들어내고자 한 것이 모던 디자인의 목표였다.[4] 물론 오늘날 서구 사회에 과거처럼 높은 수준으로 통합된 양식은 존재하지 않는다. 그런데도 상당한 정도로 조화로운 풍경을 유지하는 것을 보면, 여전히 서구 사회가 통합되어 있다는 것을 증명한다. 그런 점에서 보면 현대 한국 사회의 파편화는 양식의 부재를 통해서도

확인할 수 있다. 한글 풍경이라는 것도 결국 이러한 한국 사회 풍경의 일부를 이루고 있는 만큼 한글 풍경을 논한다는 것을 현대 한국 사회의 성격과 존재 방식에 대한 탐문과 분리할 수 없다. 따라서 이러한 문제의식을 염두에 두고서 오늘날 한글 풍경의 몇 가지를 점묘해보고자 한다.

첫 번째 풍경, 손글씨

사라졌던 손글씨가 다시 유행하고 있다. 그런 가운데 서예라는 말 대신에 캘리그래피라는 영어가 득세하고 있다. 동양에서는 예로부터 '서화일치書畵一致'라고 하여 글씨를 예술로 간주하였다. 더군다나 화畵보다 서書를 더 앞에 두었다. 하지만 근대에 들어서면서 그러한 질서는 사라지고 서예도 점차 쇠퇴의 길을 걸었다. 물론 오늘날 손은 이제 글자를 쓰는 주요 도구가 아니다. 문자 생산이 기계화된 지도 오래되었다. 하지만 손글씨가 다시 돌아오고 사람들의 사랑을 받게 된 것은 반가운 일이다.

최근 캘리그래피라고 불리는 영역은 전통 서예와는 달리 주로 상업적인 분야에서 활용되고 있다. 상품 포장과 라벨, 책 표지나 영화 포스터 등에 많이 사용된다. 현대 서예의 새로운 영토라

고 할 수 있겠다. 아무튼 이렇게라도 전통적인 서예가 다시 살아난다면 환영할 일이기는 하다. 하지만 이 역시 기본 서법을 무시한 채 유행만을 좇아 비슷비슷한 서체가 브랜드처럼 양산되고 있는 것은 모처럼의 손글씨 유행에 걸림돌이 된다는 지적도 있다.

좀 더 다양한 서법과 서체가 선보여지기를 바라지만 여기에서도 어느 정도의 양식화는 필요하다고 본다. 예컨대 전문가가 아닌 일반 대중이 생활상의 필요로 손글씨를 써야 할 경우에 따를 수 있는 전범이 있으면 좋겠다. 일례로 식당 주인이 손으로 메뉴판을 써 붙인다고 할 때 그가 손쉽게 활용할 수 있는 양식이 있을까. 일본에서는 '가부키체'라는 양식이 서민들의 생활 속에서 널리 사용되며, 지금도 그 글씨체를 써주는 서상書商이 있다고 한다.

손글씨의 적용 범위도 좀 더 넓어졌으면 좋겠다. 역시나 일본은 간판에 사용하는 글자의 약 7할이 손글씨라고 한다. 때에 따라 다르겠지만, 간판에는 인쇄용 글씨보다 손글씨가 훨씬 더 잘 어울린다. 우리도 예전에는 화공畵工이 있어 그들이 간판 글씨를 썼다. 그 간판은 속칭 뺑끼(페인트) 간판이라고 불리는데, 비록 함석판 위에 페인트를 사용했을지라도 엄연한 서예의 일종이었다. 그러다가 간판 재료가 아크릴을 거쳐 플렉스로 바뀌는 과정에서 손글씨는 간판의 주인공에서 밀려나갔다. 이후 간판 제작자는 오로지 효율적인 재료와 제작 기술에만 집중했고, 글자 다루는 기술을 소

홀히 취급했다. 결국 지난 수십 년 동안 우리나라의 간판 글자는 손글씨에서 컴퓨터 출력 활자로 바뀌었는데, 그 과정에서 글자의 품질은 더 나빠졌다고 할 수 있다. 현재 우리 간판업은 손글씨로부터 완전히 멀어진 것이 사실이다. 하지만 아무리 기술이 발달하더라도 손글씨는 글자 생산의 기본으로서 살아 있어야 할 영역이며 관심을 가져야 할 부분이다.

두 번째 풍경, 책-인쇄물

전통적으로 글자와 가장 가까운 분야는 인쇄물이다. 인쇄물을 대표하는 것은 책이다. 이 때문에 글꼴 디자인도 책을 중심으로 발달하여 왔다. 오늘날에는 책을 중심으로 통합한 디자인 영역을 북 디자인이라고 부른다. 우리의 경우에는 근대화를 거치며 전통적인 서책書冊, 전적典籍 문화를 대신하여 서구의 출판문화가 자리 잡았다. 하지만 초기의 북 디자인은 흔히 장정裝幀이라고 부르는 책 표지에 한정된 장식 행위였다. 그러니까 장정 중심의 북 디자인은 조형에서의 신파新派라 할 만한 것인데, 전통 전적 문화5와 현대 북 디자인의 중간쯤에 해당한다.

물론 이는 어디까지나 모던 디자인을 정전正典으로 삼는 진보

주의적 관점에서 볼 때 그렇다는 것이다. 장정 양식 자체를 과도기적인 것으로만 보지 않고, 그 역시 하나의 독자적인 시대양식 Zeitstil 으로 볼 필요도 있다. 다만, 우리 주제와 관련해서 보면 이 신파적인 장정 양식이 다분히 장식적이었던 만큼 문자가 디자인의 중심 요소가 되지 못했다. 물론 이 시대는 국한문을 혼용한 시기였기 때문에 한글 사용의 빈도가 낮기도 했지만, 무엇보다도 조형에서 문자(물론 표지에 한해)는 그저 장식 요소의 하나였을 뿐 그리 중심적이지도 독자적이지도 않았다.

그러므로 책에서 문자가 디자인의 본격적인 대상이 되는 것은 모던 디자인기에 들면서부터라고 할 수 있다. 그리고 한국 북 디자인에서 모던 디자인은 1980년대의 북 디자이너 정병규로부터 시작되었다. 북 디자인에서 모던 스타일이 장정과 다른 점은 디자인을 단지 표지만을 위한 장식 행위로 보지 않고, 책을 하나의 구조물로 보며 그것에 입체적으로 접근한다는 것이다. 모던 디자인의 조형언어는 주로 기하학적이고 위계적이다.[6] 또 모던 디자인은 개별 디자인 오브제뿐 아니라, 그 오브제를 놓는 환경과 그로부터 확장하는 세계 전체를 체계적이고 구성적으로 파악하고자 한다. 그것이 제대로 실현될 경우 시각적으로 높은 통일성을 보인다. 앞서 모던 디자인을 20세기의 양식이라고 일컬은 것도 그 때문이다. 물론 전통적인 장식미술도 나름대로 높은 조화

와 통합성을 보여주지만, 굳이 그것을 구분해보자면 이렇다. 가령 장식미술이 국악에서의 시나위같이 덜 체계적인 것이라면, 모던 디자인은 서양의 오케스트라처럼 훨씬 더 구성적이고 체계적이라 할 수 있다.

1980년대부터 한글 글꼴을 향한 관심도 본격적으로 생기면서 책을 중심으로 한 인쇄물의 디자인도 어쨌거나 크게 향상되었다. 책이 놓이는 장소는 크게 서점과 서재(도서관 포함)일 것이다. 서점에 놓인 책 풍경과 서재에 꽂힌 책 풍경이 결국 한 사회의 책 풍경일 것이다. 물론 서양이나 일본의 책 풍경에 비하면 아직 우리의 경우가 훨씬 더 알록달록하고 산만하며 과시적인 것이 사실이지만, 그래도 우리 사회의 다른 풍경에 비하면 우리의 책 풍경은 디자이너들의 노력으로 많이 향상했음을 부정할 수 없다. 그리고 이러한 책 풍경이 곧 한글 풍경의 커다란 일부임은 굳이 말할 필요가 없다.

세 번째 풍경, 공간

한글은 책 속에만 있지 않다. 아니 어쩌면 인쇄된 책보다도 더 큰 책이 있으니, 그것은 바로 공간이다. 오늘날 도시 공간은 온갖 정

보로 가득 차 있으며 그 정보의 상당 부분이 문자로 이루어져 있음은 말할 것도 없다. 일찍이 마르크스는 세계 자체가 인간에게 펼쳐진 커다란 책이라고 말했지만, 오늘날 도시 공간이야말로 우리가 만날 수 있는 가장 커다란 책이라고 해도 틀린 말은 아니다. 이처럼 이제는 문자가 책과 같은 인쇄물에 한해 있을 수만은 없으며 자연스레 공간으로 확대해간다. 그리하여 확대된 책으로서 도시 공간 속의 한글 풍경을 읽어내는 일 역시 매우 긴요해졌다.

　도시 공간 속의 한글 풍경을 대표하는 것은 역시 각종 광고물이다. 그중에서도 대표적인 것은 간판(옥외광고물)이다. 점점 영어 간판이 늘어나고 있지만, 그래도 도시 공간에서 가장 많은 한글을 품고 있는 것은 간판이다. 따라서 도시 공간과 관련하여 한글을 논한다면 간판을 빼곤 이야기할 수 없다. 그만큼 오늘날 한국의 도시를 가장 한국답게 만드는 것은 역시 간판이라고 해야 한다. 물론 이 말이 반드시 긍정적 의미를 가진 것은 아니다. 비록 부정적일지라도 간판과 거기에 새겨진 한글이야말로 오늘날 한국을 대표하는 이미지이며 또 그 자체로서 한글 풍경을 대변한다는 뜻이다.

　이 경우에도 우리는 흔히 외국인들에게 물어보곤 한다. 한국의 간판 풍경을 어떻게 생각하느냐고. 외국인들의 반응을 크게 두 가지이다. 하나는 너무 어지러운 간판 때문에 어디가 어딘지 도

통 알 수 없다는 것이고, 또 하나는 혼란스럽기는 하지만 한국에서만 볼 수 있는 독특한(매력적인?) 풍경이라는 것이다. 우리는 더러 후자의 반응마저 굳이 긍정적으로 해석하려고 애를 쓰지만, 사실 그것은 견강부회에 가깝다. 아무튼, 한국의 간판에 대한 외국인들의 반응은 한마디로 혼란스럽다는 것이다. 사실 이는 굳이 외국인의 평가를 끌어와야 할 일도 아니고, 우리 자신의 눈으로 보아도 판명이 된다.

결국 문제는 한국의 간판 풍경이 어지럽고 그 간판을 가득 채운 한글의 표정 역시 절대 아름답지 않다는 사실이다. 책을 비롯한 인쇄물의 디자인과 글꼴이 상당히 좋아진 것에 비하면 눈을 괴롭게 만드는 간판 속의 한글과, 공간 속의 한글 풍경은 커다란 문화 지체 현상을 보인다. 여기에는 물론 대학 디자인 교육에도 책임이 있다. 그동안 대학의 그래픽 디자인 교육이 거의 인쇄 영역에만 집중해왔기 때문이다. 그에 반해 공간 그래픽에 대한 개념은 아직 제대로 정립하지 못하고 있다.

앞서 말했듯 언젠가 어느 대학 커리큘럼에 '환경 그래픽'이라는 과목이 있어 관심을 두고 알아보았더니 실제 내용은 CI 디자인이었다. 물론 CI 디자인이 유니폼이나 서식만이 아니라 건물 등에도 적용되는 것이니만큼 (공간)환경적인 측면이 전혀 없는 것은 아니지만 CI 디자인을 환경 디자인이라고 부르는 것은 범주

착오요, 본말전도가 아닐 수 없다. 이런 사례 하나만을 보더라도 우리나라 대학 그래픽 디자인 교육에서 공간에 대한 인식과 관심이 얼마나 부재한지를 알 수 있다.

하지만 공간 그래픽은 도시 공간을 매우 매력적으로 만들어줄 수 있다. 좋은 예로 프랑스의 그래픽 디자이너인 뤼에디 바우어Ruedi Baur를 들고 싶다. 그는 자기 자신을 타이포그래퍼라 칭한다. 다만 그는 책이 아니라 도시 공간 속의 글꼴을 다루는 사람이다. 그에게는 도시 공간이 책이나 마찬가지이다. 그가 디자인한 공간은 아름답고 활기찬 책이 독자의 호기심을 끌어들이는 것처럼 사람의 시선을 끌며, 사람들에게 공간을 책처럼 펼쳐보고 싶게 한다. 바우어가 말하는 열 가지 요소[7]는 오늘날 도시 공간 속에서 그래픽 디자이너의 작업이 어떤 차원에서 이해되어야 하는지를 잘 보여주고 있다. 깊이 음미할 가치가 있다고 생각한다. 그에 비하면 우리 현실은 앞선 사례와 너무 거리가 멀다. 오늘날 우리의 한글 풍경을 책과 같은 인쇄물에만 한정하며 도시 공간이라는 더 커다란 책을 의식하지 않는다면, 결코 풍요로워질 수 없다고 생각한다. 이는 디자인 전문가와 교육에서부터 달라져야 할 인식이다.

네 번째 풍경, 내면 또는 풍경 너머

풍경은 저 바깥에만 있지 않고 우리 안에도 있다. 내면 풍경이다. 한글 풍경도 마찬가지이다. 한글에 바깥 풍경이 있다면 그 내면 풍경도 있다. 이제까지 저 바깥의 한글 풍경을 이야기했다면, 이제 한글 풍경의 내면도 살펴보도록 하자. 한글 풍경의 내면은 어떠한가. 우리 사회가 사실상 다문자 사회가 되어버린 만큼 한글의 내면 풍경이 흔들리는 것처럼 보인다. 먼저 한글의 순수성(?)이 크게 위협받고 있는 것 같다. 영어 간판이 늘어나고 일본어 간판도 심심찮게 눈에 띈다.[8] 서울의 어느 지자체는 아예 특정 거리를 한글 간판 거리로 지정하겠다는 계획을 세우기도 했다.[9] 그런데 과연 이렇게 한다고 해서 한글 풍경이 지켜질 것인가. 한글 풍경을 지키는 방법은 이런 것밖에 없는 것일까.

　물론 한글의 순수성 자체를 부정하는 견해도 있다. 예컨대 에세이스트 고종석은 『감염된 언어』에서 언어의 혼합과 혼혈을 찬양하고 언어의 순수성을 부정한다. 극단적인 주장이라고 할 수도 있으나, 어쩌면 고종석의 주장이 언어의 현실에 더 가까울지도 모른다. 언어 역시 도시 만큼이나 인위적인 계획이나 통제보다는 자연스러운 삶의 흐름에 맡겨두는 것이 현명할 수 있기 때문이다. 하지만 한글이 한국의 정체성을 대표하는 풍경 요소라고 한다면

외국어에 대한 감정적 반응보다는 한글 풍경을 잘 가꾸어나려는 노력이 무엇보다도 더 절실하다.

21세기의 다문화, 다문자 사회에서 한글의 내면은 점점 더 복잡해지고 있는 듯하다. 그만큼 한글 풍경도 결코 간단하지만은 않은 현실이다. 이는 시각 비전으로서의 한글 풍경을 넘어선, 한글의 내면 풍경에 관한 섬세한 조회와 함께 풍경 너머에 있는 현실에 대해서도 주의를 기울여야 할 것이다.

이 글은 2014년 10월 7일 (재)외솔회가 주최한
〈제6회 집현전 학술대회〉에서 발표되었다.

1 화용론이란 구체적인 커뮤니케이션 상황에서 언어가 화자와 청자에 의해 어떤 의미를 갖게 되는지에 대해 연구하는 분야이다.

2 미술사에서 양식 개념은 20세기 초 스위스의 미술사가인 하인리히 뵐플린Heinlich Wölfflin에 의해 정립되었다.
참조: 하인리히 뵐플린, 박지형 옮김, 『미술사의 기초개념』, 시공사, 1994.

3 오스트리아의 미술사가인 한스 제들마이어Hans Sedlmayr는 현대미술에 더는 양식이 존재하지 않는다는 이유로, 기독교처럼 사회를 통합하는 종교의 소멸을 이르러 '중심의 상실Verlust der Mitte'이라고 불렀다.
참조: 한스 제들마이어, 박래경 옮김, 『중심의 상실』, 문예출판사, 2002.

4 모던 디자인은 20세기 양식을 모색한 것이다.
참조: 니콜라우스 페브스너, 권재식 외 옮김, 『모던 디자인의 선구자들』, 비즈앤비즈, 2013.

5 조선시대에 책 만들기는 장황粧䌙이라고 불리는 장식미술 중 하나였다. 당시에는 서책이 귀물이었기 때문에 장황은 매우 고급스러운 작업으로 인식되었다.

6 장식미술은 조형 요소 위계의 중요도가 상대적으로 낮다. 다시 말해서 조형 요소에서 주主와 종從의 구분이 약하며 전체적으로 어우러지는 접근을 취한다. 그에 반해 모던 디자인은 조형 요소에서 주와 종을 뚜렷이 함으로써 단순, 간결, 강력한 인상을 준다.

7 연 가지 요소는 맥락Contextual, 진화Revolutionary, 언어Language, 빛Luminosity, 미장센Mise-en-Scène, 움직임Mobile, 대비Black and White, 유기적Organic, 사회적Social, 시간Time이다.

8 예컨대 내가 여러 해 동안 〈서울시 좋은 간판 상〉 심사에 참여하면서 느끼는 것은 아름다운 한글 간판을 찾기가 점점 어려워지고 있다는 사실이다. 여러 가지 경로를 통해 심사에 올라온 추천 간판들 중에 좀 세련되어 보이는 것들은 대부분 영어로 표기되어 있다. 물론 현행 〈옥외광고물법〉에는 간판에 한글을 표기하도록 의무화되어 있지만 잘 지켜지지 않는다. 물론 한글 표기를 하더라도 영어가 주를 이루고 한글은 구석에 조그맣게 표시하는 경우도 많다. 물론 이런 경우 불법은 아니나, 한글이 사실상 영어의 발음기호 정도로 처리되어 있는 것이라 원래 법 취지와는 맞지 않는다.

9 서울 노원구는 노원역 앞거리를 한글 간판 거리로 지정했고, 종로구는 경복궁 옆 통의동, 효자동 일대를 세종마을이라고 하여 한글 간판을 의무화하고 있다.

벌거숭이 임금님과 한복

어떤 한복 입기

인터넷에 한복을 입고 세계 여행을 하는 여성들의 이야기가 소개되었다. 그 기사에서 어떤 여성은 한복 여행을 하며 "한국의 미를 알리고 싶었다"고 말했다. 나는 "한복이 좋으면 그냥 입어라, 한국의 미를 알리기 위해서 입지 말고"라는 코멘트를 곁들여 이 기사를 내 페이스북 타임라인에 공유했다. 그러자 네티즌으로부터 반응이 쇄도했다. 반응은 크게 두 가지였는데, 아름다운 한복을 입고 한국의 미를 알리겠다는데 뭐가 문제냐는 반박이 있는가 하면, 속 시원한 발언이었다고 동의를 표하는 이들도 있었다.

　나는 한복을 입는 것을 비판한 것이 아니라 한국의 미를 알린다는 식의 민족주의 이데올로기로 그것을 포장하는 것이 마음에 들지 않았다. 나의 주장에 많은 이가 공감을 표해주었지만, 몇몇 사람

은 끝내 내 말의 진의를 이해하지 못하고 우리의 자랑스러운 한복을 왜 비판하느냐는 투로 불만을 표시했다. 아무튼 이를 계기로 졸지에 한복계(?)의 페이스북 친구를 듬뿍 얻게 되었다.

이 일로 나는 한복에 대해 다시 생각해보았다. 나는 이미 여러 해 전 《한겨레신문》 지면에, 한복은 이제 '입는 옷'이 아니라 '보는 옷'이라는 요지의 글을 쓴 바 있다. 그것은 우리가 일상이 아니라 텔레비전 사극 같은 것을 통해 한복을 더 자주 만나기 때문이다. 우리는 더 이상 일상에서 한복을 입지 않을 뿐 아니라, 예복으로조차도 거의 한복을 입지 않게 되었다. 대신에 이제 한복은 영화나 텔레비전 속의 문화 콘텐츠로 자리 잡았다.

이런 현실을 보면서 이제 '한복을 입는다' 대 '입어야 한다' 식의 고정관념을 깨뜨릴 필요가 있지 않을까 생각했다. 옷이 입는 것이라는 사실은 새삼 말할 필요가 없겠으나, 이것조차도 새롭고 유연한 해석이 필요하지 않을까. 흔히 '우리 옷'이라고 부르지만 한복은 현재의 옷이 아니라 과거의 옷이다. 그런 한복을 굳이 아직도 '입어야' 대 '입혀야' 한다고 생각하며 주장하기보다는 그냥 역사 드라마나 문화산업의 콘텐츠로 존재하는 현실을 인정하고 그 점을 적극적으로 살리는 것도 좋겠다.

그런데 글머리에서 든 사례를 통해 한복에 대한 새로운 태도를 발견했고 그것을 주목할 가치가 있다는 생각이 들었다. 한마디

로 말해서 '한복의 놀이화'이다. 현재 한복은 '입는 옷'에서 '보는 옷'으로, 그리고 다시 '노는 옷'으로 나아가고 있는 듯하다. 이에 따라 한복을 보는 관점에 근본적이면서도 새로운 수정을 가해야 할 때가 온 것이 아닌가 싶다. '노는 옷'으로 나아가는 것을 한복의 일탈이 아니라 진화로 볼 필요가 있다는 말이다. 한복 놀이는 한복이 또 다른 계열로 진화하는 경로일 수 있기 때문이다.

그런 점에서 나는 요즘 젊은이들 사이에서 한복을 입고 노는 현상을 바람직하게 생각한다. 한복을 입고 세계 여행을 하는 것은 한복 놀이로서, 일종의 코스프레라고 볼 수 있다. 본인들이 어떤 의도를 가지고 하는 것인지는 모르겠지만, 일단 한복에 대한 기존의 숭고한 태도에서 벗어나 놀이를 하는 것이 한복의 미래에 긍정적인 영향을 끼칠 것으로 생각한다. 그런데도 미디어는 '한국의 미'를 운운하며 한복 놀이를 민족주의의 영토에 다시 가두려 하면서 한복의 탈영토화를 재영토화하려고 한다. 바로 이 부분을 비판한 것이다. 이제 한복 입기가 민족의 숭고한 행위가 아니라, 그로부터 해방하게 하는 그냥 하나의 놀이가 되어야 한다고 생각한다. 한복을 해방해야 민족이 해방된다. 그러기 위해서는 한복을 가지고 놀아야 한다.

민족이라는 숭고한 대상

우리는 왜 한복을 세계에 알려야 한다고 생각하는 것일까. 한복이 무슨 광고인가, 영업용인가. 만약 한복이 광고이고 영업용이라면 그것이 광고하려는 것은 무엇인가. 과거 우리가 이렇게 아름다운 옷을 입었던 민족이라는 것? 광고라면 콘텐츠가 있어야 하고 전략이 있어야 한다. 과연 한복을 세계에 광고하겠다는 것의 진의는 무엇이고 목표는 무엇인가.

이것이 민족적 콤플렉스의 전도된 형태라는 것에 길게 설명을 필요로 하지 않을 것이다. 한복이 과거 우리 옷이었다는 것과 그것이 아름답다는 것과 그것을 세계에 알려야 한다는 것 사이에는 아무런 논리적 연관성도 당위성도 없다. 그것은 오로지 훼손된 우리의 민족적인 상처를 스스로 핥는 자위행위에 지나지 않는다. 그렇지 않다면, 나중에 이야기하겠지만 감추어진 제국주의적 욕망이 삐져나온 것일 뿐이다.

한복이 아름다운 옷이라 주장하는 것은 마치 한글이 세계에서 가장 과학적인 글이라 주장하는 것과 다르지 않다고 생각한다. 한복이 아름답지 않다거나 한글이 과학적이지 않다고 주장하는 것이 아니라, 그것이 민족의 이름으로, 선험적으로, 누군가에 의해 부여되는 것이 불편하다는 것이다. 그런 점에서 그것은 김일성

이나 김정일의 이름 앞에 '위대한 수령'이나 '민족의 지도자'라는 수식어를 붙이는 것과 근본적으로 다르지 않다. 왜 거기에는 금테가 둘려 있어야 하는가. 그것은 '민족이라는 숭고한 대상'(이택광)에게 바쳐진 동일한 헌사에 지난 것 아닌가.

그러고 보면 한복은 한국 민족주의라는 벌거벗은 임금님에게 입혀진 옷과도 같다. 근대 민족주의 형성에 실패한 우리에게 민족이란 욕망할 수는 있으나 경험할 수는 없는 어떤 것이다. 그러다 보니 민족은 측량할 수 없이 높고 위대한 것으로서 오로지 숭고의 대상으로만 존재할 뿐이다.(미학에서 숭고란 자기 존재보다 큰 대상에 대한 아득한 미적 경험을 가리킨다. 그것의 본질은 아득함이다.)

한국의 민족주의는 벌거숭이 임금님이다. 우리가 모두 숭배하는 그분(민족주의)은 아무런 기의記意도 걸치지 않은 벌거숭이이기 때문이다. 그분을 위한 옷이 바로 한복이다. 벌거숭이 임금님은 한복을 입음으로써 자신이 벌거숭이라는 사실을 감춘다. 우리는 일상적으로 한복을 입지 않음으로써 역설적으로 한복을 욕망하는데, 그것은 존재하지 않는 민족이라는 육체에 대한 죄의식과 전도된 욕망의 표출이기도 하다. 임금님이 눈에 보이지 않는 옷을 입어 벌거벗었다면 우리는 벌거벗음을 감추기 위해서 한복을 입는다. 김기종 씨가 리퍼트 미국 대사를 공격할 때 입었던 개

량 한복도 결국은 한국 민족주의의 벌거벗음을 감추기 위한 코스튬에 지나지 않았다. 사람이 아닌 민족이 옷을 입으면 이러한 전도현상이 나타나게 된다. 벌거숭이 임금님은 한복을 입는다.

한복을 세계화하(지 않)기

한복의 세계화란 무엇인가. 설마 세계인에게 한복을 입히겠다는 말은 아니겠지. 우리도 입지 않는 한복을 어떻게 세계화한단 말인가. 물론 한식의 세계화와 마찬가지로 한복의 세계화 역시 글자 그대로 받아들이는 바보는 없을 것이다.

한복의 세계화는 제국주의이다. 나는 한복의 세계화라는 말 속에서 치파오나 기모노의 세계화에 대한 질시와 욕망을 읽어낸다. 그런 점에서 그것은 치파오와 기모노의 세계화로부터 복제된 욕망이다. 우리는 제국의 욕망을 복제해왔다. 식민지는 단지 억압받는 주체가 아니라 제국의 욕망을 복제함으로써 식민지가 된다. 한복을 세계화하고 싶다는 욕망 뒤에는 결국 치파오와 기모노에 대한 욕망이 음습하게 서려 있다.

물론 프랑스 혁명기의 공화주의자가 고대 로마의 토가[Toga]를 입은 것처럼 시대를 뛰어넘어 과거의 복식을 재조명할 수 없

는 것은 아니다. 하지만 우리는 근대화 과정에서 한복이 자연스럽게 발전할 기회를 상실했다. 중국의 치파오나 일본의 기모노와 같은 기회를 얻지 못한 것이다. 지금 뒤늦게 그것을 욕망한다고 해서 될 일은 아니다.

나는 한복의 세계화에 스며 있는 전도된 제국주의적 욕망을 극복하려는 방법으로 앞서 이야기한 한복 놀이를 제안한다. 이제 일상에서도 의식에서도 좀처럼 입지 않는 한복에 대해 정직해져야 한다. 물론 '입는 한복'은 민족의 문화유산으로서 잘 보존하고 연구해야 한다. 그리고 '보는 한복'은 문화 콘텐츠로서 디자인하고 활용해야 한다. 이제 새로운 트렌드로 등장하고 있는 '노는 한복'은 한복의 발칙한 미래를 위해 자유롭게 허용해야 한다. 이제 한복에서 '한국의 미'를 운운하는 딱지는 떼도 좋다.

문화유산과 문화 콘텐츠로서의 한복이 아닌 미래의 한복은 전혀 다른 상상력에서 나올 수도 있다. 그것은 해체와 재구성이다. 우리가 부러워하는 일본의 패션, 이세이 미야케三宅一生나 레이 가와쿠보川久保玲의 패션이 그냥 나온 것이 아니다. 그것은 기모노가 아닌 기모노, 완전히 해체해서 재구성한 기모노이다. 그것은 기모노로부터 가장 멀리 벗어남으로써 역설적으로 재탄생한 현대판 기모노라고 할 수 있다. 이제 우리 한복도 해체하여 재구성하는 전략을 택해야 한다. 그것은 한복을 민속 의상으로부터 분리하여

현대 패션으로 나아가게 만드는 것이다. 민속 의상의 언어와 현대 패션의 언어는 같지 않다. 그런데도 우리는 여전히 한복을 민족주의와 '한국의 미'라는 틀에 가두어두고 있다. 우리의 육체는 패션을 욕망하는데 머리는 여전히 민속을 향한다.

민속 의상으로서의 한복과 현대 패션으로서의 한복을 분리해야 한다. 물론 후자는 더는 한복이라고 부를 수 없을지도 모른다. 어쩌면 그것은 가장 한복 같지 않은 한복이 될 것이다. 하지만 오히려 그것이 한복을 세계화하는 역설적인 방법이 될 수 있다. 민속 의상으로서의 한복을 결코 세계화할 수 없다. 기껏해야 엑스포나 외교 행사에서 의식으로 소개할 수 있을 뿐이다. 그나마 치파오와 기모노는 민속 의상과 현대 패션 사이에 다소 연결 고리가 만들어진 경우지만 한복은 그렇지 못하다. 만약 한복이 이제 민속 의상이 아니라 현대 패션이 되고자 한다면, 유일한 가능성은 새로운 진화의 경로를 찾는 것이다. 한복의 놀이화가 어쩌면 그것일지도 모른다.

이 글은 국악 잡지 《라라》 15호(2014)에 실렸다.

자동차의 문명적 구조와 디자인

판^板에서 판^版으로

자동차, 판, 문명

비행기를 처음 탔을 때의 그 당혹감은 뭐라고 할까. 발을 딛고 있는 판 아래가 바로 허공이지 않은가. 비행기란 결국 나와 허공 사이에 끼어 있는 하나의 얇은 판에 불과한 것을. 그때 자동차가 얼마나 그리웠는지 모른다. 땅 위를 달리는 자동차 말이다. 자동차는 적어도 견고한 땅을 밟고 있는 물건이 아닌가. 그 또한 단지 하나의 얇은 판에 지나지 않을지 몰라도, 그것은 나의 몸과 땅 사이에 개입된 어떤 것, 대지 위에 놓인 그 무엇이다. 하지만 비행기든 자동차든 그것은 하나의 '판'이다.

　　마셜 매클루언^{Marshall McLuhan}은 자동차를 인간의 발에서 연장^{延長}한 도구로, 일종의 미디어로 보았다. 인간의 신체를 기준으로 보면 그렇지만, 인간과 자연 그리고 미디어를 관계적인 차원

에서 살피면 자동차는 인간과 자연, 몸과 땅 사이에 개입하는 어떤 것이라고 말할 수 있다. 그것은 몸과 땅 사이에 끼어든 하나의 판이고 그 판을 매개로 몸과 땅은 어떤 관계를 이룬다. 이것이 자동차의 기본적인 문명적 구조이다.

물론 여기에서 판이라는 것은 그리 단순하지 않다. 판은 그저 판때기가 아니다. 판은 판板, Plate이기도 하고 판版, Version이기도 하다. 판을 판板이라 함은 그것이 문명을 담는 그릇이기 때문이며, 판이 판版인 것은 그것이 세계를 바라보는 하나의 틀이기 때문이다. 문명이란 그릇이며 틀이다. 인간이 문명 속에서 살아간다는 것은 그러한 그릇과 틀 속에서 살아간다는 것을 의미한다. 판이 문명이다.

문명 또는 판의 인류학

프랑스의 인류학자 클로드 레비스트로스Claude Lévi-Strauss는 『신화학1: 날것과 익힌 것Mythology1: The Raw and the Cooked』에서 식재료와 불의 관계를 통해 식문화의 구조를 설명한다. 식재료에 불이 닿지 않으면 날 것이고 불이 닿으면 익힌 것이다. 불이 직접 닿으면 직화 구이, 연기를 쐬면 훈제, 물이 개입하면 삶은 것, 기름이 개입하면 볶음이나 튀김이 된다. 모든 식문화는 이런 구조로 분류할 수 있고

설명할 수 있다.

그런데 불이든 물이든 기름이든 간에 식재료와 불을 매개하는 것은 바로 그릇(솥)이다. 직화 구이처럼 불과 직접 닿는 방식이 아니라면 굽든 삶든 볶든 튀기든 식재료와 불 사이에는 반드시 그릇이 끼어들기 마련이다. 앞서 말했듯이 이 그릇이 바로 판이다. 여기에서도 판은 판板이자 판版이다. 그릇이 유형물이라면 조리 방법은 무형물이다. 유형물은 판板이고 무형물은 판版이다. 유형물과 무형물이 어우러져 문화가 만들어진다. 음식이란 인간이 자연(식재료)과 자연(불) 사이에 판을 끼워 넣음으로써 빚어낸 문명이다. 그러므로 문명은 인간과 자연의 만남이다. 거기에는 판板과 판版이 모두 작용한다. 인간의 식문화는 기본적으로 이런 구조를 갖는다.

인류학적 관점에서 볼 때 자동차도 몸과 땅 사이에 개입된 판이다. 물론 인간과 땅 사이에는 신발도 있고 집도 있지만 그것들은 자동차라는 판과는 성격이 좀 다르다. 자동차라는 판 역시 판板이자 동시에 판版이다. 그 역시 자연과 인간을 담는 그릇이면서 세계를 경험하는 틀이기 때문이다. 인간이 자동차라는 그릇을 타면서 겪는 세계의 경험은 다시 인간을 변화시킨다. 그런 점에서 현대 문명은 바로 이 판을 기반으로 한다 해도 과언이 아니다. 자동차의 형태, 자동차의 디자인은 바로 이러한 구조를 기호화한 것이다.

디자인 또는 판의 기호학

자동차는 현대 문명의 아이콘이다. 그것은 몸과 땅 사이에 개입된 판인 자동차가 판板을 넘어서 문명을 상징하는 판版이 되었음을 의미한다. 자동차를 디자인한다는 것은 판板을 판版으로 만드는 것이다. 판板으로서의 자동차는 일단 하나의 문명의 산물이다. 그것은 문명 그 자체이다. 하지만 문명은 반드시 구체적인 형태를 띠기 마련이다. 하나의 구조이자 원리로서의 문명이 구체적인 형태를 띠고 나타나는 것이 바로 디자인이다. 이때 디자인은 판板이 아니라 판版이 된다. 왜냐하면, 그것은 구조를 가시화한 것, 즉 형태이기 때문이다.

　판版은 판板을 보는 관점이다. 판板은 판版을 통해 드러난다. 그러므로 형태는 관점의 표출이다. 자동차 디자인의 역사를 보면 크게 두 종류의 판版을 발견할 수 있다. 하나는 상자이고 다른 하나는 스킨Skin이다. 이 둘은 자동차라는 판板을 형상화하는 각자 다른 판版이다.

　상자로서의 판版은 말 그대로 자동차를 일종의 상자로 보는 관점이다. 자동차는 내연 기관을 포함한 기계 구성물을 상자에 집어 넣은 것이다. 이때 판은 네 귀퉁이가 접혀 육면체의 상자가 된다. 이는 정말 판板에 가장 가까운 판版이라고 할 수 있다. 다임러Daimler의

자동차가 대표적으로 이 관점에서 만들어졌다. 그것은 말 그대로 말 없는 마차였으며 최초의 상자로서의 자동차였다. 이러한 관점은 '포드 모델 T Ford Model T'를 거쳐 울름조형대학 Ulm Hochschule Für Gestaltung 에까지 이어진다. 울름조형대학에서 디자인한 '아우토노바 팜 Autonova Fam'(1965)은 자동차가 상자임을 보여준 비교적 최신의, 매우 참신한 사례라고 할 수 있다.

그에 반해 스킨으로서의 판版은 자동차를 일종의 피부로 보는 관점이다. 자동차는 단지 기계적 구성물을 싸고 있는 상자가 아니다. 상자를 넘어서 그것은 하나의 피부이다. 물론 피부 속에는 골격과 근육과 피가 흐르지만 겉으로 드러나는 것은 어디까지나 피부여야 한다. '미인은 피부 하나의 차이'라는 말은 피부의 의미를 부정하는 것이 아니라 오히려 더욱 강조하는 것이다. 자동차 디자인을 피부로 보는 관점을 '스타일링 Styling'이라고 한다.

이러한 접근은 1920년대의 유선형 디자인에서 찾아볼 수 있다. 유선형은 이탈리아 미래파의 미학이었다. 교통사고조차도 유쾌하게 받아들였던 미래파는 자동차 예찬론자였다. 그들은 자동차의 힘과 속도를 찬양했다. 그들에게 자동차는 결코 상자일 수 없었다. 그것은 빠르고 매끄러운 질감을 가진 물광 피부여야 했다. "부르릉 소리를 내며 질주하는 스포츠카는 사모트라케 Samothrake 섬의 승리의 여신상(니케)보다도 아름답다"고 노래했던 그

위: 아우토노바 팜, 1965
아래: 시트로엥 DS19, 1955

들이 아니던가. 미래파의 유선형 미학은 1930년대 미국의 자동차에 적용되었고 마침내 전 세계로 전파되기에 이른다.

자동차 디자인의 역사는 상자와 스킨의 경쟁이었고, 결국 승자는 스킨이었다. 그 한가운데 '시트로앵 DS19 Citroën DS19'(1955)가 있다. 롤랑 바르트 Roland Barthes 는 '시트로앵 DS19'를 가리켜 하늘에서 내려온 여신이라고 칭송했다(불어에서 DS의 발음은 여신을 뜻하는 Déesse와 같다). '시트로앵 DS19'는 여신이라고 불림으로써 스킨으로서의 자동차가 완성되었음을 보여주었다.(여신은 피부이지 절대 상자일 수 없으므로.) 울름조형대학의 '아우토노바팜'은 자동차가 하나의 공학적 상자임을 환기함으로써 반격을 가하려고 했지만, 이미 대세를 되돌릴 수는 없었다. 자동차라는 문명의 판版을 어떻게 디자인할 것인가 하는 문제에서 스킨으로서의 판版이 상자로서의 판版보다 우위에 섰던 것이다. 마치 오늘날 우리가 알고 있는 〈춘향전〉이 실은 과거에 존재했던 수많은 이본異本 중에서 최종적으로 살아남은 하나의 판본 Version 인 것처럼.

자동차의 미래, 판의 미래

그러면 과연 21세기의 자동차 디자인을 결정하는 것도 여전히 스킨일까. 그것은 알 수 없다. 이 역시 기본적으로 판을 어떻게 해석할 것인가에 달려 있기 때문이다. 누누이 얘기했듯이 자동차 디자인이 기본적으로 자동차라는 판板을 판版이라는 기호로 해석하는 행위라고 할 때, 미래의 자동차 디자인을 결정하는 것 역시 자동차의 미래가 어떠한 판板이 되어야 하는가에 관한 문제와 직결되기 때문이다.

한 가지 생각해볼 만한 흥미로운 예시가 있다. 스틸 파이프 의자를 처음 디자인한 것으로 유명한 바우하우스의 마르셀 브로이어Marcel Breuer가 미래에는 인간이 공기 위에 앉게 되리라고 예측했다는 것이다. 의자 디자인의 진화를 그려나간 결과 궁극적으로 의자의 물질적 형태는 완전히 사라지고 공기가 의자를 대신할 것이라고 주장했다. 그런데 공기 의자란 사실 움직이지 않는다는 것만 빼면 비행기와 무엇이 다른가. 인간이 어떻게 공기 위에 앉을 수 있는가. 브로이어의 생각은 확실히 공상적이다.

미래의 자동차는 비행기처럼 하늘을 나는 자동차가 되어야 한다는 이야기를 하려는 것이 아니다. 그것보다는 브로이어의 주장을 하나의 은유로 받아들이면 어떨까. "모든 견고한 것은 허공 속

으로 사라진다"라는 칼 마르크스^{Karl Marx}의 말처럼 자동차의 가시적
인 형태가 사라진다는 것으로 받아들이지 말고 하나의 은유로 말
이다. 다시 말해 이제까지 우리가 가지고 있던 자동차에 대한 관념
(견고한 것)을 넘어서(허공 속으로) 사고(사라지게)해보자는 말이
다. 어쩌면 그것은 눈에 보이지 않는 에너지를 디자인하는 것일 수
도 있으며, 새로운 사회적인 가치를 담는 것이 될 수도 있다.

어쩌면 그것은 이제까지의 상자냐 스킨이냐 하는 판^版에서
벗어난, 새로운 자동차의 판^版을 생성하는 문제일 수 있다. 아마
미래의 자동차는 상자나 스킨을 넘어서는 다른 판^版을 요구할 것
이다. 이것은 바로 문명적 구조로서 자동차라는 판을 어떠한 상상
력을 통해 형상화할 것인가 하는 문제인 동시에 자동차라는 판을
통해 어떻게 새로운 문명을 생성할 것인가 하는 문제기도 하다.
그러기 위해서는 자동차라는 판을 넘어서 미래 문명의 판을 읽어
내는 눈이 필요하다.

3

예술가로
읽는 시대

밤의 시간과 벌거벗은 생명들

조습의 〈달타령〉과 〈일식〉 시리즈

"황소든 얼룩소든 밤에는 모두 검게 보인다."

– 게오르크 헤겔Georg Wilhelm Friedrich Hegel, 1770-1831

밤의 시간 속으로

조습의 최근 작품들에는 이전과 다른 변화가 보인다. 그것은 작품의 배경이 대부분 어두운 밤이라는 것이다. 〈달타령〉 시리즈 작업이 거의 그렇다. 2012년 복합문화공간 '에무'에서 선보인 〈달타령〉 시리즈는 어슴푸레하거나 어두운 밤 풍경을 배경으로 작가 자신이 하얀 학鶴으로 분해 등장한다. 2013년 박수근미술관에서 가진 〈일식〉 전시에서는 역시 칠흑같이 어두운 풍경 속에서 들짐승처럼 헤매는 일군의 군인들이 등장한다. 이처럼 조습의 최근작들이 한결같이 어두운 밤을 배경으로 삼는 것은 분명 뭔가 이유가 있을 것이다.

그러면 왜 조습의 최근작들은 한결같이 어둠을 배경으로 하는 것일까. 조습은 한국 현대사에 대해 비판적 관점으로 정치적 메시지가 강한 작업을 해왔다. 그런 점에서 조습은 일찍이 한국 현대사의 어두운 면을 천착해왔다. 하지만 그동안 조습이 주로 다뤄왔던 주제들은, 굳이 말하자면 '낮의 시간 속에서 드러나는 어둠'이라 말할 수 있다. 그리하여 이성보다는 광기로, 정의보다는 일탈로 점철된 현실을 비웃고 패러디하고 공격해왔다. 그것은 주로 대낮에 벌어진 어두운 풍경이었고, 웃기고 자빠진 벌거숭이의 세계였다. 하지만 한국 현대사에 던지던 조습의 시선에도 황혼이 찾아들었고 그곳은 어느새 칠흑 같은 어둠으로 바뀌었다. 이제 현실에 대한 탐색은 대낮의 어둠의 기원인 어둠의 어둠 그 자체로 향하고 있다.

그동안 조습에게 현실은 기본적으로 외부로부터 주어진 것이었다. 물론 현실은 주체의 내면에 심대한 영향을 미치지만, 그것이 발생하는 곳은 어디까지나 외부였다. 하지만 이제 그의 작업은 외부로부터가 아니라 내부로 바로 진입한다. 한국 현대사에서 상처 입은 영혼들의 내면으로 향한다. 객관적 현실로부터 주체의 내면으로의 이행이라고 할 수 있다. 그렇게 하여 도달한 그곳은 비판적 리얼리스트로서의 조습의 시선을 빨아들인 하나의 소실점이며, 그 시간대는 '조습의 25시'일 것이다.

호모 사케르 또는 벌거벗은 생명들

조습은 〈일식〉에서 한국전쟁 시 휴전선 주변을 방황하는 군인들의 운명을 표현하였다고 한다. 패잔병인지 유격대인지 알 수 없는, 심지어 진짜 군인인지조차도 의심스러운 인간들이 얼어붙은 산속을 배경으로 헤맨다. 그들은 하나같이 짐승처럼 헐벗고 풀어진 모습으로 이빨을 드러내며 미치광이처럼 웃고 있다. 어둠 속에서 플래시에 포착된 그것들은 짐승의 모습과 다르지 않다. 이들이 주는 느낌은 전쟁 공포영화 〈알 포인트〉가 주는 섬뜩함과는 다르다. 공포라기보다는 차라리 벌거벗은 어리석음과 광기에 가깝다.

조습이 한국전쟁을 주제로 한 작업이 처음은 아니지만, 이번 작업들은 전쟁의 상처를 직접 주제화한다는 점에서 이전 작업들과 차이가 있다. 그런 점에서 〈그날이 오면〉(2005) 시리즈에서 다룬 한국전쟁과는 많이 다르다. 〈그날이 오면〉 시리즈는 한국전쟁을 배경으로 북한군 장교로 분장한 작가와 남한군 간호장교 간의 기상천외한 사랑 이야기가 펼쳐지는 작업이다. 이 작업은 한국전쟁에 대한 국가의 공식적인 기억과 의미들을 뒤집고 이탈한 것이었다. 하지만 〈일식〉에 나타나는 한국전쟁은 기존의 비판적 비틀기와 이질성 끄집어내기를 벗어나 좀 더 직접적인 현실로 육박한다. 그것은 전쟁 속의 벌거벗은 존재를 다룬다.

이탈리아 철학자 조르조 아감벤Giorgio Agamben은 현대의 생명정치 Bio-Politic를 기초로 하는 존재인 '호모 사케르Homo Sacer'를 지적한다. 호모 사케르는 서구적인 맥락에서 '죽일 수는 있지만 희생물로 바칠 수는 없는' 대상을 가리킨다고 하는데, 그것은 고대에 기원하지만 현대에 나치 수용소의 유대인에게서 그 전형을 찾을 수 있다. 한마디로 말하면 호모 사케르는 권력의 폭력에 노출된 권리 없는 존재, 말 그대로 '벌거벗은 생명'과 다를 바 없다.

서구적인 색채를 덜어내면, 한국 현대사야말로 적나라한 호모 사케르의 역사임을 금방 알 수 있다. 아마 식민 지배와 전쟁을 거치면서 현대 한국인, 한국 민족 전체가 호모 사케르의 상태에 처하게 됐다고 말하는 편이 정확할 것이다. 조습의 최근작이 포착하고 있는 군상이 바로 호모 사케르이다. 그들은 한국 현대사의 폭력에 노출된 발가벗겨진 몸뚱아리이며 포획된 짐승이다. 이호모 사케르를 통해 조습이 탐조하는 것이 바로 한국 현대사가 가진 야만의 기원이다. 그 야만의 기원은 전쟁이며, 전쟁은 국가의 기원이 된다. 전쟁이야말로 오늘날 한국 국가의 진정한 기원이다. 그래서 그가 마침내 도달한 곳이 휴전선이고 거기에서 그가 발견한 것은 벌거벗은 존재이다.

아감벤은 사회계약설을 부인한다. 국가는 자유로운 인간들의 계약으로 성립된 것이 아니라, 벌거벗은 생명을 담보로 생긴

것이다. 홉스Thomas Hobbes가 말하는 자연 상태조차도 국가의 선행 조건이 아니다. 그것은 오히려 국가의 창조물이다. 아감벤은 또한 이렇게 말한다.

> "……자연상태는 연대기적으로 '국가'가 창설되기 이전에 실재했던 시대가 아니라 '국가'에 내재해 있는 원리로서 '국가'가 '분해된 상태인 것처럼' 간주되는 순간에 우리 앞에 모습을 드러낸다……."[1]

우리는 100년도 되지 않는 짧은 시간에 국가의 탄생을 지켜보는 행운과 불행을 경험했다. 현대 한국은 바로 우리 눈앞에서 탄생하였고 우리는 그 과정을 적나라하게 지켜볼 수 있었다. 국가는 폭력으로부터 탄생하였다. 국가의 탄생이 결코 법률과 계약의 산물이 아니라 적나라한 폭력의 결과물일 뿐이라는 것을 한국의 국가처럼 잘 보여주는 예도 없다. 그 젊은 국가는 짧은 시간 동안에 우리에게 너무나도 많은 상처를 안겨주었고 그만큼 우리는 빨리 노쇠해졌다. 그래서 국가는 우리보다 젊지만, 우리는 국가보다 늙었다. 사회학자 김동춘 교수는 『전쟁과 사회』에서 전쟁이야말로 현대 한국의 진정한 기원이라고 지적한다.

> "…… 한국전쟁은 미국의 한반도 개입의 역사이자 남한 국가 탄생

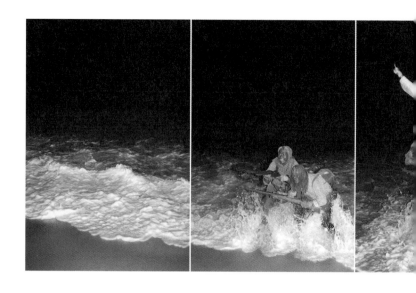

조습, 〈파도〉, 2013

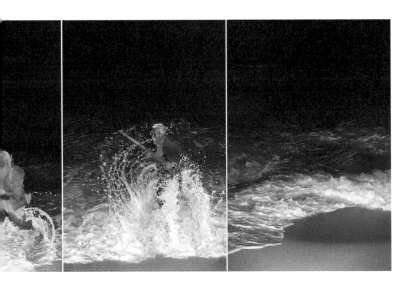

사이며, 남한 국민 형성사이고 남한에서 사회운동과 계급갈등의 강압적 소멸사이다. 국가와 국민의 형성사는 과거 전쟁이 그러하였듯이 수백만의 인명을 살상하고, 전 동포를 고통에 빠뜨리며 수백만의 이산가족을 남긴 대가로 확립된 것이다……."[2]

전쟁이 바로 지금의 현실을 만들어내었다는 사실, 즉 현재의 자궁이라는 사실이다. 그러면 조습의 작품에 등장하는 휴전선을 헤매는 정체불명의 군인들은 누구인가. 그것은 다시 호모 사케르에 관한 설명을 통해서 밝힐 수 있다. 아감벤은 호모 사케르를 늑대인간Wargus에 비유하면서 이렇게 말했다.

> "…… 추방된 자의 삶은 (신성한 인간의 삶과 마찬가지로) 법과 도시와는 무관한 야생적 본성의 일부가 아니다. 오히려 그것은 짐승과 인간, 피시스Physis와 노모스Nomos, 배제와 포함 사이의 비식별역이자 이행의 경계선이다. 역설적이게도 이 두 세계 어디에도 속하지 않으면서 그 두 세계 모두에 거주하는 늑대인간의 '인간도 아니고 짐승도 아닌' 삶이 바로 추방된 자의 삶인 것이다."[3]

그들은 군인이지만 군인이 아니고 인간이지만 인간이 아닌 추방된 존재, 아감벤의 표현에 따르면 늑대인간이다. 그들은 벌거벗은 채 들판을 헤매는, 인간도 짐승도 아닌 존재 그 자체이다.

"이러한 인간의 늑대화와 늑대의 인간화는 예외 상태에서는, 국가의 분해 상태에서는 언제든지 가능하다. 이 경계선은 단순한 야생의 삶이나 사회적 삶이 아니라 벌거벗은 생명 혹은 신성한 생명으로서, 그것만이 주권의 항상 현전하면서 작동하는 유일한 전제이다.

정치적 영역을 시민권, 자유 의지 및 사회 계약이라는 관점에서 규정하는 근대적 관습과는 반대로, 주권의 관점에서 본다면 '오로지 벌거벗은 생명만이 진정으로 정치적'이다……."[4]

조습의 최근 작업은 바로 한국 현대사에서 야만의 기원과 현대 한국인들이 어떻게 벌거벗은 생명으로 탄생하게 되었는가를 보여주는 계보학이다. 이로부터 조습이 그동안 그려왔던 한국 현대사의 온갖 웃기고 자빠진, 울 수도 웃을 수도 없는 형상의 기원을 밝히게 된 셈이다.

예술가와 샤먼

이러한 기원과 조우한 예술가는 무엇인가. 그는 무엇을 해야 하는가. 현실과 역사 속에서의 야만과 조우한 예술가는 그것을 어떻게 재현해야 하는가. 여기에서의 재현은 단지 다시 보여주는 것이 아니라 그것에 대한 해석과 전망을 포함한다. 여기에는 조습 자

조습, 〈빨래〉, 2013

신이 연기하는 '학鶴'이 실마리가 된다. 〈달타령〉과 〈일식〉에 계속 등장하는 학은 화면 속의 인물들을 어딘가로 인도하기도 하고 부축하기도 하고 함께 괴로워하기도 한다. 학은 바로 작가 자신의 아바타Avatar이다.

학은 현실과 만나는 매개지만 그것은 역사의 외면이 아니라, 그 속의 인간, 인간 속의 영혼과 만난다는 점에서 영매靈媒라고 할 수 있다. 이 부분에서 현실과 작가의 만남 방식이 중요하다. 다시 말해서 야만과 마주하는 우리도 야만인 것인가. 야만을 대하는 야만적이지 않은 방법은 무엇인가. 우리의 존재론적 위상은 야만을 대하는 우리의 태도에 달려 있다. 우리는 야만을 보고서 같은 야만이 될 수도 있고 그것과 대결하는 과정에서 다른 존재가 될 수도 있다. 조습의 작업은 그런 의미에서 '다른 존재 되기'다. 이 부분이 바로 그가 비판적 리얼리스트를 넘어서 어디론가 향하는 지점이다.

한국 현대사는 우리에게 어떤 존재가 되기를 강요하는가. 그것은 우리를 야만의 동굴, 짐승의 세계로 초대하는 것은 아닌가. 현실의 폭력을 불감하고 심지어 그것에 협력할 때 우리는 짐승이 되며, 현실의 모순에 고통스러워하고 저항할 때 우리는 인간이 된다. 예술가는 인간이 되고자 한다. 그럴수록 그는 인간을 넘어서야 한다. 여기에서 인간과 예술가와 샤먼은 일치한다. 원래 샤먼

은 예술가의 조상이다. 샤먼은 제사장으로서 권력의 한편이었다. 하지만 샤먼은 영혼과 소통하기 이전에 먼저 영혼의 고통을 제 몸으로 느끼는 자이다.

그렇게 서서히 조습은 우리 시대의 샤먼이 되었다. 그동안 조습이 자신의 특유한 시각과 방법으로 한국 현대사에 대한 비판적 리얼리스트로서의 면모를 보였다면, 최근 작업은 그가 예술의 좀 더 근원적 형태, 즉 주술적이고 치유적인 단계로 나아가고 있음을 보여준다. 이제 그에게 현실은 그냥 웃기고 자빠진, 모순에 가득 차서 울 수도 웃을 수도 없는 처연하고 객관적인 세계가 아니라, 그 속에서 살아가는 인간들의 회한과 상처를 이해하고 쓰다듬어줘야 하는 또 하나의 평행 세계이자 내적 우주이기도 하다. 그래서 이러한 접근은 조습의 예술가로서의 역정에서 매우 중요한 분기점이 된다고 생각한다. 그는 이제 현실에 대해 좀 더 공감하며 어떤 선지적인 분위기까지 만들어내기에 이른 것이 아닐까. 그런데 예술가란 원래 그런 존재인 것 아닐까. 우리 시대의 신내림이란 무엇일까. 그것은 우리 시대의 야만과 고통을 감각하는 것과 다르지 않다. 지금 조습이 하고 있는 작업이 그것 아닐까.

이 글은 박수근미술관에서 열린 조습의 개인전 〈일식〉(2014)의 도록에 실렸다.

1 조르조 아감벤, 박진우 옮김, 『호모 사케르』, 새물결, 216쪽.

2 김동춘, 『전쟁과 사회』, 돌베개, 114쪽.

3 조르조 아감벤, 위의 책, 216쪽.

4 조르조 아감벤, 위의 책, 216-217쪽.

우리 나쁜, 이 새것들!

최정화의 〈총천연색〉전[1]

"좋은 옛것이 아니라 나쁜 새것에서 시작하라."

– 베어톨트 브레히트Bertolt Brecht, 1898-1956

싸이와 최정화

가수 싸이의 〈강남 스타일〉이 뜨자 문화부 장관의 얼굴은 일그러졌음이 틀림없다. 전례 없는 유튜브 조회수를 기록한 〈강남 스타일〉은 한류 사상 최대 히트작임이 분명했지만, 이런 B급 문화를 대한민국을 대표하는 콘텐츠로 인정하기가 썩 내키지 않았을 테다. 싸이의 음탕한 눈빛과 노홍철의 저질 댄스는 민망하기 그지없다. 빅뱅만 해도 괜찮았을 텐데, 하필 싸이라니⋯⋯. 하지만 국격을 우려하던(?) 문화부도 마침내 싸이의 위력을 인정하였고 서울시는 아예 시청 앞에서 콘서트까지 열어주었다. 박근혜 대통령도 뒤늦게 〈강남 스타일〉이 바로 창조 경제라고 추켜세웠다.

사실 싸이를 언급한 이유는 최정화의 작업을 보면 싸이가 떠오르기 때문이다. 싸이의 저질 댄스와 최정화의 플라스틱 소쿠리는 둘 다 싸구려라는 점에서 닮았다. 싸이가 케이팝계의 최정화라면 최정화는 미술계의 싸이다. 하나가 '강남 스타일'이라는 이름의 대한민국 스타일이라면, 다른 하나는 '남대문 스타일'이라는 이름의 대한민국 스타일이다. 다시, 이것들이 모두 대한민국 스타일인 이유는 이것들이 모두 싸구려이기 때문이다. 싸구려가 아닌 대한민국은 없다! 우리가 생각하는 강남과 남대문의 차이 같은 것은 실제로 없다. 우리는 이 점을 좀체 받아들이지 못한다. 우리의 현실과 의식은 심하게 불일치한다. 왜일까?

최정화의 예술 전략

최정화의 작업을 처음 대하는 사람은 대부분 당황한다. 여기저기서 주워 모은 싸구려 플라스틱 쪼가리들을 늘어놓고 예술이라고 하고 있으니까 말이다. 하지만 현대예술을 조금만 아는 사람이라면, 최정화의 작업이 전혀 놀랍지 않을 것이다. 보들레르Charles Baudelaire는 파리 청과물 시장의 배추 다발을 에메랄드라고 노래했고, 랭보는 자신과 프랑스를 가리켜 나쁜 피Mauvais sang를 가진 열

등한 종족이라고 선언했다. 마르셀 뒤샹Marcel Duchamp은 변기를 갖다 놓고 '샘Fontaine'이라고 제목을 붙였다. 현대예술은 창녀를 성모 마리아로 격상하고 성모 마리아를 창녀라고 낮춰 부르기를 서슴지 않는다. 현대예술에서 역설과 전복은 전혀 낯선 것이 아니다.

알고 보면 최정화의 예술 전략은 익숙한(?) 역설과 전복의 미학이다. 그래서 플라스틱 소쿠리가 예술이 될 수 있다. 사실 최정화의 작업에서 놀라운 것은 하나도 없다. 그런데도 사람들이 최정화의 작업에 당황스러워 한다면, 아마도 그 소재가 한국적이어서 그런 것이 아닐까. 왜, 보들레르는 이해하면서 최정화는 이해 못하는 것일까?

물론 '그런 게 예술이라면 나라도 하겠다'라고 생각하는 사람이 많을 것이다. 이 대목에서 백남준을 좀 불러내어야겠다. 백남준은 "예술은 사기다"라고 말했다. 백남준은 왜, 예술은 사기라고 말했을까. 그것은 참말일까 거짓말일까. 사람들은 백남준의 말을 곧이곧대로 받아들이지도 않지만, 그렇다고 해서 거짓말이라고 생각하지도 않을 것이다. 예술을 예술이라고 하면 예술이 아니다. 장미를 장미라 부르는 것이 시詩가 될 수 없는 것과 마찬가지이다. 사기를 사기라고 말하는 것은 사기가 아니다. 그것은 진실이기 때문이다. 하지만 '예술은 사기다'라고 말하면? 그것은 예술이다.

현대예술은 바로 이 지점에서 출발한다. 현대예술은 거짓이

어서도 안 되지만 (순진한 의미에서의) 진실이어서도 안 된다. 예술을 예술이라고 부르는 것은 너무 진부하다. 그런 예술은 널렸고 진정한 예술이라면 예술이라는 이름에 진저리를 칠 것이다. 하지만 사기를 사기라고 하는 것도 너무 정직해서 재미가 없기는 매한가지이다. 현대예술은 (순진한 의미에서의) 예술이어서도 안 되지만 사기여서도 안 되기 때문이다. 여기에 이미 산전수전 다 겪은 현대예술의 노회함이 깃들어 있다. 현대예술은 모든 것이 예술이 되어버린 (키친아트!) 시대, 통속적이고 키치한 현실에서 섣불리 예술을 말하면 안 된다. 또한 그렇다고 해서 예술이 사기가 되어서도 안 된다. 예술이어서도 사기여서도 안 되는 상황에서 예술은 백남준처럼 언어 게임을 할 수밖에 없다.

예술은 현실을 말하지만 결코 현실을 그대로 드러내지는 않는다. 예술은 현실을 비틀고 뒤집어서 현실의 이면을 드러낸다. 그래서 예술은 반은 진실이고 반은 사기다. 이리하여 예술은 예술이면서 사기가 되고, 사기이면서 예술이 된다. 이것이 '예술사기론'의 핵심이다. 우리는 사기꾼이 예술이라고 말하면 화를 내지만 예술가가 사기라고 말하면 감탄한다. 백남준은 이것을 알았다. 통쾌한 예술–사기 전략이 아닐 수 없다.

쓰레기를 예술이라고 우기는 최정화의 작업은 일종의 사기다. 하지만 최정화의 작업이 예술이 될 수 있는 것도 바로 그러한

사기 덕분이다. 예술은 어떻게 사기를 통해서 현실을 바꾸는가. 그 것은 어떻게 무해한 사기, 아름다운 사기가 되는가. 쓰레기 더미에서 아름다움을 찾아내는 최정화의 작업은, 약간 비약하자면 보살행에 비유할 수 있다. 저 낮은 곳을 향하여 가장 높은 경배를 드리는 그의 작업은 진흙탕 속에서 연꽃을 피워내는 부처님의 자비심과도 닮았다. 그래서인지 어느 평론가는 그의 작업을 가리켜 만행萬行이라고 부르기도 했다. 가장 낮은 것이 가장 높은 것임을! 가장 천한 것이 가장 귀한 것임을! 최고의 사기는 최고의 예술임을!

최정화의 손가락이 가리키는 것

최정화의 예술 전략도 흥미롭지만, 정작 내가 그의 작업에서 주목하는 것은 문화 전략이다. 내가 보기에 최정화는 한국 문화가 나아갈 방향을 가리키는 손가락이다. 최정화의 손가락이 예술이라면, 그의 손가락이 가리키는 것은 문화이다. 그의 손가락에 금가락지가 끼워져 있다면, 그의 손가락이 가리키는 곳에는 옥가락지가 끼워져 있다! 손가락이 아니라 손가락이 가리키는 방향이 더 중요하다. 최정화의 손가락은 무엇을 가리키는가. 최정화의 쓰레기 작업이 가리키는 방향성은 무엇인가. 나는 그의 성聖과 속俗의 전복과 역

설의 미학이 진정 힘을 얻는 곳은 한국 문화의 매트릭스 속에서라고 믿는다. 최정화는 우리의 현실을 에두름 없이 그대로 지시한다. 본성을 바로 가리키는 손가락! 견성見性하는 직지直指요, 직파直播하는 심경心經이다.

최정화는 쓰레기로 작업한다. 진흙 속에서 연꽃을 피워 올리듯, 그의 손에서 쓰레기는 예술로 화한다. 최정화의 작업에서 쓰레기만 보면 그의 예술을 이해할 수 없고, 그의 작업에서 예술만 보면 쓰레기의 진면목을 알아차릴 수 없다. 쓰레기와 예술, 둘 다 보기, 허상과 실상 모두 보기, 이것이 중요하다. 하지만 나는 예술이 된 쓰레기보다 쓰레기가 된 쓰레기 그 자체에 더 주목한다. 쓰레기의 언어, 쓰레기의 의미, 쓰레기의 전략……

최정화가 쓰레기로 작업하는 이유는 현실이 쓰레기기 때문이다. 예술은 현실을 기반으로 해야 하는데, 현실이 쓰레기니까 쓰레기로 작업하는 것이다. 그런 점에서 최정화는 리얼리스트이다. 그런데 최정화의 쓰레기가 단지 예술 작업을 위한 질료에 그치지 않고 그 자체로 발언하는 존재론적 지점이 있는데, 이 부분이 바로 문화 전략적 가치가 있는 지점이다. 그러니까 쓰레기가 바로 현실이고, 그래서 쓰레기인 현실이 더 중요해지는 지점이다. 이렇게 읽으면 최정화는 비판적 리얼리스트를 넘어서 혁명적 리얼리스트가된다. 한 마디로 말하면 이렇다. 대한민국은 쓰레기다!

위: 최정화, 〈꽃의 매일〉, 2014
아래: 최정화, 〈꽃궁〉, 2014

이것이 바로 최정화의 손가락이 가리키는 것이다. 그러므로 최정화의 쓰레기 작업은 예술 이전에 그 자체로 현실의 지시어가 된다. 최정화의 작업보다 그의 질료가 더욱 중요한 이유이다. 견성하면 직지도 필요 없이 바로 해탈하게 된다. 이것이 최정화의 작업이 갖는 문화 전략적 의미다.

최정화의 현실 쓰레기론과 관련하여 세 가지의 태도가 있을 수 있다. 첫째, 현실이 쓰레기라는 것을 모르는 것. 둘째, 현실이 쓰레기라는 것을 부정하고 덮어버리는 것. 셋째, 현실이 쓰레기임을 인식하고 그로부터 뭔가를 찾아나가는 것.

우리는 어떤 태도인가?

우리, 나쁜 새것에서 시작할 수 있을까

대한민국의 공식적인 문화 정책은 싸이나 최정화와 어울릴 수 없다. 대한민국의 공식적인 문화 정책은 언제나 자랑스럽고 위대한 민족의 영광을 증명해줄 만한 것들로만 채워져 있기 때문이다. 대한민국 문화 정책의 기초를 놓은 것은 박정희였다. 박정희는 민족문화의 창조적 계승을 부르짖으며, 〈문화재보호법〉을 제정하였고 정신문화연구원(현 한국학중앙연구원)을 설립했으

며 신라의 고도 경주를 개발하였다. 자랑스러운 것만이 민족문화였고, 그렇지 못한 것은 민족문화의 반열에 들지 못했다. 그런데 박정희에 의해 선택된 것들은 하나같이 근대 이전의 것들이었고 대한민국 시기의 것은 하나도 없었다. 박정희는 대한민국을 부끄러워하였던가.

한국 역사를 조잡과 퇴영의 역사라고 본 박정희가, 다른 한편으로는 민족문화의 창달과 계승을 주장하였다. 전자가 식민사관에 물든 것이라면 후자는 쿠데타로 집권한 독재자의 가면이었을까. 우리는 이미 박정희에게서 우리 문화를 보는 관점에 깊은 모순과 분열이 새겨져 있음을 발견한다. 그것의 도식은 이렇다. '옛것-좋은 것-순수한 것'과 '새것-나쁜 것-잡스러운 것'.

과거의 오래된 우리 문화는 좋은 것이고 순수한 것이라는 것, 그러나 현재의 새로운 우리 문화는 나쁜 것이고 남의 것이 섞인 것은 잡스러운 것이라 한다. 신라금관, 고려청자, 조선백자는 전자에 속하고, 시멘트 화단, 경부고속도로, 뽕짝, 플라스틱 소쿠리는 후자에 속한다. 모든 영광스럽고 자랑스러운 것은 과거의 것이고 현재는 결코 그 반열에 끼일 수 없다. 대한민국 성공 사관을 주장하는 보수 세력의 관점에서 보더라도 대한민국은 자랑스러운 문화를 만들어내지 못했는가. 대한민국은 오로지 경제밖에 모르는 속물 국가일 뿐인가.

과연 그렇다. 현대와 삼성의 대한민국은 있지만, 품격과 아취의 대한민국은 없다. 광화문 광장에는 대한민국이 없다. 거기에는 세종과 충무공이라는 조선의 두 영웅이 있을 뿐이다. 한국 은행권에는 대한민국이 없다. 거기에는 이황과 신사임당이라는 조선의 두 양반이 있을 뿐이다. 프랑스의 팡테옹에는 볼테르와 발자크와 앙드레 말로가 묻혀 있고, 일본 은행권에는 개화 사상가 후쿠자와 유키치福澤諭吉와 소설가 나쓰메 소세키夏目漱石의 초상이 있다. 모두 근대인들이다.

문화 융성? 웃기는 소리이다.

솔직해지자. 우리의 현실은 싸구려고 천박하다. 우리에게 우아함이란 없다. 모든 우아한 것은 박물관에 있을 뿐, 대한민국은 그 어떤 비슷한 것도 만들어내지 못했다. 스스로 위대한 문화민족임을 주장하지만, 솔직히 말해서 후기 식민지국인 대한민국이 민족적 정통성을 주장할 자격이 있는지 의심스러울 때가 많다. 대한민국은 조선의 문화에 기대어 간신히 자기 정체성을 유지하고 있을 뿐이다. 워낙 태생의 한계 때문인지 대한민국은 자신이 조선과는 다른 나라라는 인식조차 없는 것 같다. 민족과 국가는 엄연히 다른 개념이다. 대한민국은 조선이 아니다. 과거 조선이 일본의 정치적 식민지였다면, 대한민국은 조선의 문화적 식민지이다.

무엇을 해야 하는가.

지금 우리에게 던져진 과제는 우리들의 이 천박하기 그지없는 싸구려 문화를 인정하는 것이다. 그리고 거기에서부터 무엇을 할 수 있을지 생각해야 한다. 지금 우리에게 필요한 것은 지독한 리얼리즘 정신이다. 그 점에서 최정화의 작업이 우리에게 던지는 메시지는 명백하다. 그것은 좋은 옛것이 아니라 나쁜 새것에서 시작해야 한다는 것이다. 이것이 대한민국의 실질적인 문화 전략이 되어야 한다. 지금처럼 좋은 옛것만을 찬양하며, 우리 나쁜, 이 새것을 돌아보지 않는다면, 우리는 언제까지나 나쁜 새것들 속에서 살아갈 수밖에 없다. 진흙 속에서 연꽃이 피어나듯 이 나쁜 새것들 속에서 좋은 새것을 만들어내어야 한다. 그리하여 그것들이 언젠가는 좋은 옛것이 될 수 있도록 하여야 한다. 대자대비大慈大悲!

이 글은 월간《디자인》2014년 11월호에 실렸다.

문화역서울284에서 2014년 9월 4일부터 10월 19일까지 열린 전시이다.

안상수의 방법, 한글의 방법, '세계와'의 방법

낯선 도시에서의 전시

모네의 그림으로 유명한 파리의 생라자르Saint-Lazare 역에서 오트노르망디Haute Normandie 선을 타고 두 시간을 달려 도착한 프랑스 서북부의 항구도시 르아브르Le Havre. 도버Dover 해협에 면하여 언제나 축축하게 비가 내리는 영국형 기후의 도시이다. 르아브르 역을 나와 오른쪽으로 조금만 가면 르아브르대학Université du Havre이 나온다. 이 대학의 중앙도서관에서 안상수의 전시회가 열렸다.

안상수의 전시는 〈그래픽의 계절Une Saison Graphique〉[1] 이라는 디자인 행사의 일환으로 마련되었다. 이는 르아브르 시가 2009년부터 매년 개최해오고 있는 것으로서, 주목할 만한 디자이너 및 디자인 스튜디오를 초청하여 그들의 작품을 도시 곳곳의 갤러리 등지에서 전시한다. 최근 국제적으로 주목받고 있는 행사라고 한다. 올해에는 안상수를 비롯하여 영국의 다미앙 풀랭Damien Poulain과 줄

리언 하우스Julian House, 프랑스의 엘모Helmo 등의 디자이너와 여섯 팀의 디자인 스튜디오가 참가한다.

안상수의 전시 공간인 르아브르대학 중앙도서관은 겉에서 보면 평범한 4층짜리 건물이지만, 내부는 천정까지 시원하게 뚫린 아트리움 구조로 구겐하임 미술관과 같은 나선형의 계단이 인상적이다. 하지만 이러한 공간은 그래픽 같은 평면 작업을 전시 연출하기에 좀 적절치 않을 수 있다. 그런데도 이 공간의 특성을 최대한 살리려고 노력한 결과, 전시는 꽤 다양한 방식으로 연출되었다.

먼저 1층 로비에 들어서면 4층에서부터 늘어뜨린 일곱 개의 수직 배너가 공간을 압도한다. 그것은 한글 닿소리 'ㅎ'을 이용하여 디자인한 것으로 태피스트리처럼 늘어뜨린 일종의 설치 작품이다. 로비 가운데에는 바닥에 포스터들을 그대로 늘어놓았고, 적당히 둥그렇게 진열된 좌대 위에는 북 디자인 작업물들이 눈높이에 놓여 있어 살펴볼 수 있게 되어 있다. 로비를 둘러싸고 있는 열람실의 유리벽과 기둥 등지에는 안상수체로 된 한글 단어들이 시트 작업으로 붙어 있다. 3층과 4층 열람실의 기둥에는 '한글 숲'이란 주제로 각종 식물 이름이 한글과 불어로 표기되어 있다. 이 역시 시트 작업이다.

디자인 전문 큐레이터인 나왈 바쿠리Nawal Bakouri가 맡았는데, 그녀는 안상수와 오랜 인연이 있고 그동안 안상수의 작업을 주목해왔다고 한다.

우정과 만남

이 전시에서 나는 많지 않은 한국인 관객 중 한 사람이었다. 아니 실은 의외로 많은 한국인이 있었다. 전시 준비를 위해서 함께 간 스태프와 뜻밖에 만난 현지 유학생, 전시를 보기 위해 달려온 재불 한국인과 도버 해협을 건너온 영국 유학생 등이 있었다. 나 역시 그들과 같은 관객이었지만, 그들과는 또 다른 의미에서의 관객이기도 했다. 그것은 내가 이 전시의 단순한 관객이 아니라 중요한 (?) 증인이기 때문이다. 그러면 나는 그곳에서 무엇을 보았나. 이 글은 나흘 동안의 전시 준비와 개막 행사를 지켜보고 쓴 것이다.

첫 번째로 내가 본 것은 우정이었다. 전시 개막일, 많은 프랑스 디자이너가 찾아왔다. 원로 북 디자이너로서 거의 전설이라고 할 수 있는 로베르 마생Robert Massin (안상수의 '원 아이 포토One-eyed photo'에서 신발을 벗어 한쪽 눈을 가리고 익살스러운 표정을 짓고 있는 바로 그 할아버지!) 그리고 그래픽 디자이너 알랭 르 케르넥 Alain Le-Quernec, 아네트 렌츠Annette Lenz, 로랑스 마드렐Laurence Madrelle, 카테린 자스크Carherine Zask 등이 프랑스 내에서도 멀리서 또는 가까이서 안상수를 만나러 찾아왔다.

프랑스에서 안상수는 전혀 이방인이 아니었다. 이는 물론 그동안 안상수가 쌓아온 국제적인 활동과 교우의 결과니라. 특

히 안상수는 이 전시를 벨기에 그래픽 디자이너인 기 쇼카르트 Guy Schockardt에게 헌정했는데, 기 쇼카르트와 안상수는 이코그라다 ICOGRADA의 회장과 부회장을 나란히 맡으면서 돈독한 우정을 쌓아온 사이라고 한다. 하지만 그렇게 절친했던 기 쇼카르트는 2013년 초 작고했다. 안상수는 이 전시를 그에게 바쳐서 그에게 우애와 경의를 표했던 것이다. 얘기한 것처럼 내가 이번 안상수의 전시에서 확인한 것은 그가 세계의 디자이너들과 맺어온 친교와 우정이었다. 그리고 그 자체는 한국을 대표하는 그래픽 디자이너로서 그의 명성으로 볼 때 그리 놀라운 일은 아니었다.

안상수의 방법

물론 내가 본 것은 단지 우정이 아니었다. 내가 본 것은 정확하게 말해서 안상수식의 만남이었다. 그것은 한마디로 말하면 전문성에 기반을 둔 수평적인 교류이다. 누군가의 말처럼 평등하지 않으면 우정이 아니다. 당연하다. 그런데도 나는 이것이 그리 예사롭지 않다고 생각한다. 왜냐하면, 오늘날 우리 디자인계에서도 유학이나 전시, 기타 행사 등으로 수많은 국제 교류가 이루어지고 있지만, 과연 그것이 얼마나 전문성과 수평적인 상호관계를 기반으로 하여 이루

위: 안상수, 르아브르대학 도서관에서의 전시 장면, 2013
오른쪽: 안상수, 전시 포스터, 2013

UNE SAISON GRAPHIQUE 13 :
parcours de design graphique contemporain
expositions, conférences, événements
du 13 mai au 29 juin
informations : www.unesaisongraphique.fr
ahn.sang-soo / Bibliothèque Universitaire
Julian House / Galerie de l'ESADHAR
Helmo / Le Portique
Damien Poulain / Maison de l'étudiant
Hervé Tullet / Bibliothèque Armand Salacrou
Un imprimeur / Carré du THV
Anette Lenz / Le Phare, CCNHHN

a h
n
s a
n g
· s
o o

4 2 2 5 6
3 5 0 6 1
4 5 1 9
6 7 3

어지는가에 대해서 나는 커다란 의문을 품고 있기 때문이다.

물론 국제 교류에 대해서 반대하는 것은 전혀 아니다. 나는 우리 사회가 여전히 협소한 시야에 갇혀 있으므로 다른 사회들과 더 많은 교류를 해야 한다고 생각한다. 하지만 정작 국제 교류니 세계화니 하는 이름으로 이루어지는 활동의 많은 부분이 과연 그 취지에 맞게 이루어지고 있는가에 대해서는 의구심을 떨칠 수 없다. 많은 경우 그것은 수평적이라기보다는 수직적, 상호적이라기보다는 일방적인 관계 속에서 행사를 위한 행사를 치르고 있는 것이 아닐까. 좀 더 심하게 말하면 단순한 사교 행위나 경력 쌓기를 위해서 행해지는 것은 아닐까. 수십 회의 해외 전시를 포함하여 모두 200여 회의 전시회 출품을 자랑하는 디자인계 인사도 있다. 하지만 나는 그것이 과연 어떤 의미가 있는지 잘 알지 못한다. 좋게 말하면 한량 놀음이요, 나쁘게 말하면 엿장수 눈속임일 뿐이다.

한국의 국제적 위상이 높아졌다고는 하나, 엄연히 선진국과 문화적 격차가 존재하는 현실에서 생산적이고 당당한 국제 교류는 쉽지 않다. 많은 경우 그것은 세계화니 어쩌니 하는 이름으로 국가주의적 문화의식을 강화하거나 선진국에 대한 문화적 종속만을 심화하기 때문이다. 그렇게 볼 때 안상수의 전문성과 수평성을 기반으로 한 국제 교류는 내게 충분히 인상적이었다. 그것은 그가 자신만의 그래피즘을 확보하면서도 세계적인 사고를 지니고

있었기에 가능했으리라. 이러한 디자인계에서의 수평적인 교류와 글로벌리즘 태도를, 나는 안상수의 방법이라고 부르고자 한다.

한글의 방법

안상수의 국제 교류에는 당연히 한글 디자이너라는 그의 캐릭터가 중심을 차지한다. 그는 언제나 한글에 관해서 이야기하고 한글을 보여주며 자신의 한글 디자인 실험을 소개한다. 이번 전시에서도 그는 다양한 한글 디자인을 보여주었다. 타이포그래피, 편집 디자인, 포스터뿐 아니라 배너, 벽면 시트 작업 등 다양한 형식을 선보였다. 역시 중요한 것은 안상수가 한글을 가지고 작업한다는 것이 아니라 그의 방법이다.

　내가 보기에 안상수는 한글을 '안상수화' 했다. '안상수화'된 한글을 '안☆글'이라고 불러도 좋다. 이것은 안상수가 한글 디자인을 파롤화했다는 얘기이기도 하다. 파롤은 개인화된 언어이다. 언어는 개인적인 것이 아니다. 언어는 공동체의 것이다. 그래서 언어는 원래 랑그이다. 하지만 랑그로서의 언어 그 자체는 추상적인 문법으로나 존재할 뿐, 실제 그 언어 공동체에 속한 개인이 발화하기 전까지는 구체화되지 않는다. 개인의 입을 통해 말해진 것,

그것이 파롤이다. 그러니까 랑그로서의 언어는 파롤이 될 때 비로소 진정한 언어가 된다.

이것은 언어학의 기초에 해당하는 이야기지만, 디자인의 경우는 어떠한가. 문자 디자인에서 랑그와 파롤의 관계는 어떠한가. 문자 디자인에서도 랑그는 보이지 않는 무엇일 것이다. 그것은 아직 드러나지 않은 감추어진 형상이다. 구체적인 형상으로 드러날 때 문자 디자인은 파롤이 된다. 훈민정음 해례본체이든 안상수체이든 그것은 모두 파롤 디자인이다. 손으로 글을 쓰던 시대에는 개인의 필체가 곧 파롤 디자인이었다. 오늘날 쓰기가 기계화된 시대에는 활자가 파롤일 것이다. 한글 활자는 한글 파롤 디자인이다.

안상수가 한글을 '안상수화'했다는 것은 그가 한글 파롤 디자인을 두드러지게 했다는 이야기이다. 그래서 안상수는 '안글'이라고 불러도 좋을 수준으로 자신만의 한글 조형 세계를 빚어냈다. 그래서 이제 안상수에게 한글은 그저 민족의 문화유산에 그치는 것이 아니라, 자신의 디자인으로 재해석하고 재구성한 한글, 완전히 파롤화한 한글이다. 그래서 안상수는 '안글'이 된 한글, 한글이 된 '안상수', 한글 작가주의(작가주의 영화감독 홍상수처럼)로 세계와 만난 것이다.

이 지점에서 하나 고백을 하자면, 나는 오랫동안 안상수를 의심해왔다. 무슨 소린가 하면, 사실 나는 안상수를 안 지 꽤 오래되

었지만, 내심 그에게 모종의 혐의를 두고 있었다. 나는 한글을 유별나게 내세우거나 민족주의 냄새를 풍기는 이를 일단 경계한다. 한때 민족미술협의회(약칭 민미협)와 한국민족예술인총연합(약칭 민예총)에서 간부로 복무한 적이 있는 나는 결코 민족주의자가 아니다. 나는 민족주의를 이해하는 만큼이나 그것을 경계해왔다. 디자인에서는 더욱 그렇다. 다른 분야도 그렇지만, 디자인에서 우리는 근대적인 시각언어를 만들어내지 못했다. 적어도 근대 민족어에서 3인칭이나 '–이다'와 같은 종결어미에 상응하는 정도의 시각적 규칙을 만들어내지 못했다. 우리의 시각적 현실을 보라. 거기에는 의사擬似 민족적인 시각언어의 과잉과 함께 근대 민족적 시각언어의 결핍이 공존하고 있음을 마주치게 된다. 여기저기에 태극과 오방색이 넘쳐나지만, 거리의 간판에서 근대적인 시각언어의 질서를 발견할 수 없다.

　　한국에서 민족주의란, 특히 디자인에서 민족주의란, 이처럼 근대성의 결여 또는 지체에 대한 하나의 알리바이 또는 면피용 이데올로기에 불과하다. 그래서 나는 디자인에서의 민족주의를, 한국적 디자인을, 한글을 유별나게 내세우는 이들의 작업을 언제나 의심에 찬 눈초리로 바라보아 왔다. 그 점에서 안상수도 예외가 아닌, 아니 그야말로 나의 최고 경계 인물일 수밖에 없었다.

　　하지만 나는 이제 안상수를 나의 요주의(?) 인물 목록에서

지운다. 이제 나는 그의 방법을 좀 알 듯하다. 안상수는 내가 의심했던 종류의 민족주의자는 아니다. 그는 한글을 우상화하는 것이 아니라 개성화하고자 했던 것 같다. 안상수에게 한글은 단지 재료나 이데올로기가 아니라 하나의 방법이었다. 디자인의 방법. 나는 이것을 (안상수의) 한글의 방법이라고 부르고자 한다.

'세계와'의 방법

나는 안상수의 방법과 한글의 방법의 한 모습이 곧 '세계와'의 방법이라고 본다. '세계화 Globalization'가 아니라 '세계와 With the World'라고 불러야 한다. 그것은 정략이 아니라 우정이며, 숭배가 아니라 교류이다. 한국 사회에서 세계화는 전략이고 정략이 된 지 오래이다. 위로부터 외쳐대는 수직적인 '세계화'가 아니라 수평적인 '세계와'여야 한다.

민족주의적이지 않으면서 세계화되는 것, 수직적인 위계질서에 빠진 아류 제국주의적인 세계화가 아니라, 수평적인 세계화의 방법이 필요하다. 그것은 '세계화'가 아니라 '세계와'의 방법이다. 한글을 세계화하면 안 된다. 한글은 세계와 함께해야 한다. 나는 한글의 세계화, 한복의 세계화, 한국 디자인의 세계화, 한국 미술의 세

계화라는 말이 무슨 의미인지 알지 못한다. 정말이다. 한글의 세계화란 세계 사람들이 한글을 사용하는 것인가. 한복의 세계화는 세계인들이 한복을 입는 것은 말하는가. 과연 그것이 가능하기나 한 것이며, 바람직한가. 나는 우리가 세계화라는 말을 매우 잘못 사용하고 있다고 생각한다. 그래서 '세계화'가 아니라 '세계와'여야 한다.

그런 점에서 개인적인 조형언어의 질을 확보하면서, 세계와의 수평적인 교류와 우정과 연대의 기술을 보여주는 안상수의 방법은 매우 의미 있다. 나는 이것을 '세계화'가 아니라 '세계와'의 방법이라고 부르고자 한다. 이번 프랑스 르아브르 전시에서 내가 목격한 것은 글로벌 그래피즘의 세계 속 안상수의, 우정에 기반을 둔 교류와 한글의 파롤화, 그리고 그를 바탕으로 한 '세계와'의 수평적인 만남이었다고 생각한다. 그것은 '안상수의 방법'이었고 '한글의 방법'이었으며 '세계와의 방법'이었다.

이 글은 월간《디자인》2013년 8월호에 실렸다.

1 프랑스 르아브르대학 도서관에서 2013년 5월 15일부터
 6월 28일까지 열린 전시이다.

피사의 추억, 피사체의 주역

변순철의 사진 〈전국노래자랑〉

피사의 체험

개화기 사진에 찍힌 사람들의 표정은 하나같이 멍청해 보인다. 고종이나 순종 황제 같은 지엄한 존재도 예외가 아니다. 그것은 그 시대 사람들이 사진 찍히는 법을 잘 몰랐기 때문이다. 사진은 잘 찍는 것만이 아니라 잘 찍히는 것도 중요하다. 그런 점에서 보면 사진이야말로 인터랙티브 아트의 원조라고 할 수 있다. 요즘처럼 누구나 사진을 찍고 찍히며 살아가는 세상에는 어떤 표정과 자세를 취해야 사진발이 잘 나오는지 누구나 알고 있다. 요즘 사람들은 모두 포토제닉이다. 하지만 개화기 사람들은 그렇지 못했다. 사진 찍히는 것도 학습이 필요한데, 그때는 아직 그럴 기회가 많지 않았을 것이다.

게다가 당시에 사진을 찍는 사람은 주로 서양 사람이었고 찍

히는 사람은 조선 사람이었다. 조선 사람은 피사체였을 뿐이다. 흔히 카메라를 총에 비유하기도 하는데, 개화기의 조선 사람은 서양인의 카메라에 포획된 사냥감이었다고 해도 과언이 아니다. 사진에 찍히면 영혼을 빼앗긴다고 생각했던 그 시절, 사진에 찍힌다는 것은 낯설고 두려운 경험이었을 것이다. 예전에는 사진을 '찍는다'고 하지 않고 사진을 '박는다'고 했는데, 어쩌면 그것도 '빼다 박았다'는 식의 표현처럼 사진이 사람의 형상을 통해 그의 내면을 그대로 드러낸다고 생각했기 때문 아니었을까. 이처럼 한국인에게 사진이란 포착이 아니라 포착당함, 즉 피사의 체험으로부터 출발한다.

근대의 체험

피사체가 된다는 것, 사진에 찍힌다는 것은 곧 근대 체험의 일부다. 근대 한국인은 피사체로부터 탄생하였다. 그러므로 근대화된다는 것은 사진 찍힘에 익숙해짐을 의미한다. 사진은 가장 근대적인 매체이다. 그 근거는 사진이 근본적으로 세계의 비밀을 부정한다는 데 있다. 사진은 이 세계에서 볼 수 없는 것, 보여줄 수 없는 것, 보아서는 안 되는 것이 있다는 사실을 인정하지 않는다. 카메라 앞에서 세계는 부끄럼 없이 나신裸身을 모두 드러내어야

한다. 그런 점에서 사진은 본질적으로 포르노그래피의 성격을 지니고 있다. 사진 앞에서 우리는 모두 포르노그래피의 대상이자 관객이 된다.

그러므로 근대화된다는 것은 더는 사진에 찍힘을 두려워하지 않음을 의미한다. 처음 카메라 앞에서 두려워하고 부끄러워하던 한국인도 시간이 지남에 따라 변해갔다. 한국인은 이제 적극적으로 카메라 앞에 서게 되었다. 아니, 적극적으로 사진에 찍힘을 즐기는 상태가 되었다. 심지어 우리나라는 '셀카 왕국'이 아닌가. 이제 사진을 찍고 찍힌다는 것은 놀이에 가깝고 그러한 놀이를 통한 자아의 발견이기도 하다. 우리는 사진에 찍힘으로써 주체가 된다. 사진은 강력한 주체 생산 장치이다. 마침내 우리는 수동적, 소극적 피사체로부터 적극적, 능동적 피사체로 이행하였다.

근대적 주체의 형성: 피사체에서 피사-주체로

변순철의 사진 〈전국노래자랑〉은 한국의 근대적 주체 형성에 대한 흥미로운 기록 작업이라고 할 수 있다. 그것은 〈전국노래자랑〉이라는 TV 프로그램이 이른바 '상상된 공동체'를 통한 근대 국민국가 만들기와 연결되어 있다고 보기 때문이다. 변순철의 작업은

변순철, 〈전국 노래자랑: 강원도 속초〉, 2013

바로 그러한 행위에 관한 기록이자 재현이며 미니어처인 셈이다.

〈전국노래자랑〉은 쇼라는 방식을 통한 하나의 국민 만들기 Nation Building 프로그램이라고 할 수 있다. 1970년대 영화 〈팔도강산〉 시리즈가 '일하는 한국인'을 표상하는 것이었다면, 〈전국노래자랑〉은 '노는 한국인'을 형상화한다. '일하는 한국인'과 '노는 한국인'은 노동과 여가처럼 동전의 양면을 이룬다. 베네딕트 앤더슨 Benedict Anderson 이 근대 국민국가를 가리켜 '상상된 공동체 Imagined Communities'라고 말했던 것처럼, 〈팔도강산〉과 〈전국노래자랑〉은 영화와 쇼라는 매체 경험을 통해 한국인들에게 자신들이 하나의 공동체라는 의식을 만들어낸다.

영화 〈팔도강산〉이 현대 한국의 명소가 어디이며 우리가 자랑스러워해야 할 것이 무엇인지를 '상상된 지리 Imagined Geography'를 통해 알려주었던 것처럼, 〈전국노래자랑〉은 현대 한국인에게 여가가 무엇이며 여가에는 어떻게 놀아야 하는가에 관한 모델을 제공해주었다. 다시 말해서 〈팔도강산〉이 울산 정유 공장과 현대자동차 공장을 현대의 신화적 장소로 주조해내었다면, 〈전국노래자랑〉은 현대적 여가 방식을 학습시켰다고 할 수 있다.

사진 〈전국노래자랑〉에서 변순철의 카메라에 담긴 사람들은 몇 가지 유형으로 나눌 수 있다. '연예인형'과 '집단귀속형'과 '일탈형'이다. '연예인형'은 현대 사회의 영웅인 연예인을 닮고자

변순철, 〈전국 노래자랑: 전남 보성〉, 2014

하는 유형이다. 연예인은 누구나 선망하는 역할 모델이며 사람들은 무대 위에서의 역할 놀이를 통해 잠깐이나마 그러한 욕망을 실현한다. '집단귀속형'은 사회적으로 인정된 모델을 확인하는 것이다. 한복 치마저고리를 단정하게 차려입은 여인들은 자신이 사회적으로 인정된 여염집 부인임을 무대 위에서 다시 확인한다. 이처럼 역할 모델에 맞춰 찍혀진 모습은 다시 자신에게 귀환하여 정체성의 준거가 되어준다. '일탈형' 역시 심심찮게 발견되는데, 이들은 자신을 어떠한 사회적 집단에도 끼워 넣고 싶어 하지 않는 사람들로서 자신이 끼가 넘치는 인물임을 과시하고자 한다.

　　사진 〈전국노래자랑〉 속의 인물들은 모두 오늘날 한국인의 사회적 역할 모델을 연기함으로써 한국 사회의 인구 지도를 시각적으로 보여준다. 이처럼 사진에 찍힘으로써 자신의 사회적 정체성을 확인하기에 이른 한국인을 가리켜 '피사-주체'라고 부를 수 있다.

변순철이 찍은 것

변순철의 〈전국노래자랑〉 사진은 집단 초상화이다. 그가 찍은 한 사람 한 사람의 모습은 결국 이 시대 한국인의 집단 초상일 수밖에 없다. 변순철은 대중의 민낯을 발견하는 것이 가장 흥미로웠다

고 말한다. 맞는 말이다. 하지만 우리가 정말 발견해야 하는 것은 그 민낯이 사실 가장 역사적이라는 것이다. 그런 점에서 변순철의 작업은 우리 시대의 집단 초상이 어떠한 망탈리테Mentalité로 구축되었는지를 보여주는 것일지도 모른다.

변순철 사진의 피사체는 무엇인가. 그는 무엇을 찍은 것일까. 나는 그것이 바로 민낯이라는 이름의 역사라고 생각한다. 근대의 시작점에서, 사진에 찍힘으로써 '마지못해' 주체가 되어간 한국인은 이제 다시 '적극적으로' 사진에 찍힘으로써 주체가 된다. 그들은 주체가 되기 위해 어떻게 사진에 찍혀야 하는지를 알고 기꺼이 피사체가 된다. 그럼으로써 피사-주체가 된다. 한국인은 그렇게 근대인이 된 것이다.

이 글은 출판사 눈빛이 발행한 변순철의 사진집
『전국노래자랑』(2014)에 실렸다.

4

공동체의 위기와
예술의 과제

새로운 리얼리즘 또는 역사화로서의 팝아트

철학적 리얼리즘과 예술적 리얼리즘

미술사라고 하는 것은 언제나 새로운 시각의 해석과 접근을 허용하는 것이니까, 저 역시 그런 관점에서 말씀드림을 먼저 밝힙니다. 자, 오늘 제가 새로운 리얼리즘을 말씀드렸습니다. 뭐, 이건 정말 사전에 나오는 이야기인데요. 리얼리즘은 기본적으로 우리가 다 알고 있는 미술 사조입니다. 그런데 사실은 리얼리즘이라는 말을 쓰는 동네가 두 군데죠. 하나는 철학이고, 또 하나는 미술입니다. 그러니까 리얼리즘이라는 용어는 철학과 예술 분야에서만 쓰는 말이라는 거지요. 그런데 철학에서 말하는 리얼리즘과 예술에서 말하는 리얼리즘은 다릅니다. 기본적으로 알고 계시는 분들도 있을 것입니다. 이건 제가 사전에 있는 것을 그대로 따온 것인데, 철학에서 말하는 리얼리즘은 "인식의 대상이 사람의 주관이나 인식으로부터 독립하여 존재하는 것으로 보고 이들을 객관적으로

보는 것이 참다운 인식이라고 생각하는 이론"이라고 합니다. 우리가 영어로 리얼리즘^{Realism}이라고 하는 것을 철학에서는 보통 우리말로 실재론이라고 번역합니다. 실재론, 예술에서는 보통 사실주의 또는 현실주의라고 번역하죠?

철학에서, 즉 철학적 리얼리즘 또는 철학적 실재론이라는 것은 간단히 말하면 이런 겁니다. 내가 뭐라고 생각하든지 상관없이 이 세계와 현실이 내 바깥에 객관적으로 존재한다고 보는 관점이 철학적 리얼리즘이에요. (관내 벽을 가리키며) 이 벽은 내가 있다고 생각하든 없다고 생각하든 상관없이 그냥 존재하는 것이에요. 이 벽에 부딪히면 아픈 거예요. 20층 빌딩에서 뛰어내리면 죽는 거예요. 내가 태어나기 이전부터 이 세계는 존재했고, 내가 죽고 난 뒤에도 이 세계는 존재할 것이다, 뭐 이런 것이죠.

철학에서 실재론에 반대되는 개념은 관념론이라고 하죠. 이 세상의 모든 것은 결국 내 생각에 달려 있다, 내 생각이 이 세계를 만들어냈다고 보는 관점이죠. 한 가지 유의할 것은 관념론이라고 해서 객관적인 세계를 부정하지는 않지만, 그것이 나의 의식을 떠나서는 의미가 없다고 보는 것이죠. 말하자면 객관적인 세계보다 주관적인 의식을 우위에 놓는 것이 이른바 관념론입니다. 다시, 철학적 리얼리즘은 이 세계가 나의 의식에서 독립해서 존재한다는 것인데, 만약 그런 관점을 가질 때 중요한 것은 나 바깥에 존재

하는 객관적 세계는 무엇이며 어떻게 존재하는가를 밝히는 거겠죠. 그걸 연구하는 것이 중요한 철학적 과제가 됩니다.

예술적 리얼리즘

우리가 이야기하려는 것은 예술적 리얼리즘이죠. 예술적 리얼리즘은 보통 이렇게 정의합니다. "이상과 몽상 또는 주관을 배제하고 현실을 있는 그대로 객관적으로 묘사, 재현하려고 하는 예술상의 경향과 태도." 흔히 리얼리즘의 대표적인 작가로 19세기 프랑스의 쿠르베Gustave Courbet를 꼽는데요. 리얼리즘을 이야기할 때 가장 많이 인용하는 "나는 천사를 그리지 않는다. 왜냐하면, 난 천사를 본 적이 없으므로"라는 말은 바로 그가 한 것입니다. 즉 상상으로 만들어낸 것은 표현하지 않는다는 것이죠. 현실에 존재하거나 내가 보고 경험한 것만 표현하겠다, 이런 태도를 보통 예술적인 리얼리즘이라고 합니다. 엘 그레코El Greco의 작품 중에 〈오르가스 백작의 장례식The Burial of Count Orgaz〉이라는 작품이 있죠. 그걸 보면 사람들이 장례식을 치르는데 하늘에서 천사가 날아다녀요. 또한 루벤스Peter Paul Rubens의 그림 중에는 〈마리 드 메디치의 생애The Marie de Medici Cycle〉라는 연작이 있습니다. 이탈리아 메디치 가문의 왕녀였

던 마리 드 메디치가 프랑스 왕과 결혼하는 과정을 그린 그림이죠. 그 연작 중, 피렌체에서 마리 드 메디치가 배를 타고 마르세유 항구에 입항하는 장면을 그린 〈마리 드 메디치의 마르세유 입항 Arrival of Marie de Medici at Marseilles〉이라는 그림을 보면 마르세유 항구에 배가 도착해서 왕녀가 내리는데 역시 하늘에 천사가 날아다녀요. 이런 그림은 '자, 왕녀가 도착했으니 이 얼마나 즐거운 일이냐, 하늘에서 천사들도 내려와서 축하해준다'라는 얘기잖아요. 그런 기분을 표현한 것이지, 진짜 보이는 대로 그린 것은 당연히 아닙니다. 실제 천사는 눈에 보이지 않는 거니까. 말하자면 관념을 표현한 거죠. 서양에서 그런 표현은 비일비재한데, 쿠르베는 이에 대해서 반발한 겁니다. '천사는 없는데 왜 그리느냐, 있는 것만 그려라.' 말하자면 이런 거잖아요. 리얼리즘의 태도라는 것이 간단히 말하면 그렇습니다.

역사적으로 보면 리얼리즘은 19세기 중엽 프랑스에서 등장하죠. 17세기 후반에서 18세기 초까지 낭만주의 사조가 서구 사회를 풍미하다가 그다음에 사실주의가 등장하고, 19세기 말이 되면 다시 상징주의가 그것을 교체하는 미술 사조의 하나로서 등장하죠. 아까 쿠르베 이야기를 했다시피, 리얼리즘 예술의 정신을 한마디로 표현을 한다면 바로 이렇습니다. "동시대성, 그것은 그 시대에 존재해야 한다." 예술은 자신의 시대에 충실해야 한다는

이야기겠죠. 고대 아프로디테의 사랑, 성모 마리아의 수태고지와 같은 신들의 이야기 또는 옛날 이야기 따위를 그리지 말고, 자기가 살아가는 시대의 모습을 담아야 한다는 말이에요. 즉, '자신이 현재 살고 있는 시대에 충실한 예술이 좋은 예술이다.' 리얼리즘의 이념은 이렇게 한마디로 말할 수 있을 겁니다.

리얼리즘의 세 가지 뿌리

그러면 이러한 리얼리즘은 어떤 요소와 뿌리를 가지고 있을까요. 모든 예술 사조는 어느 시대에 툭 튀어나왔다 하더라도 따져보면 다 역사적인 근원이나 사상적인 맥락이 있는 거잖아요. 저는 리얼리즘 미술도 그런 뿌리가 있다고 생각해요. 그것은 19세기 중반에 프랑스에서 등장하면서 나름대로 역사적, 사상적 맥락이 있다고 보는데, 저는 리얼리즘 예술의 뿌리가 세 가지 정도 있다고 생각해요. 어느 책에 있을지도 모르겠지만, 이 이론은 어디서 본 것이 아니고 순전히 저 혼자 생각해서 만들어낸 겁니다. 리얼리즘은 말 그대로 현실을 다루는 거잖아요. 그런데 문제는, 현실이라는 것이 정의하기 어려운 거죠. 아시겠지만 현실이라는 말은 사실 조금만 생각해보면 어려운 이야기예요. 당신의 현실과 나의 현실, 박근혜

대통령의 현실과 나의 현실이 같지 않거든요. 각자의 현실이 다른 사람들이 만나서는 현실적으로 할 얘기가 하나도 없습니다. 현실이 다른데 누구의 현실을 기준으로, 무엇을 기준으로 무얼 이야기할까요. 그 시대에 충실해야 한다는데, 이 시대의 여러 가지 중에 뭘 기준으로 삼을까요. 리얼리즘이란 일단 그 시대에 충실해야 한다 이야기했지만, 사실 그것은 조금만 들어가 보면 물론 간단하지 않습니다. 복잡합니다. 무엇이 사실인지, 무엇이 현실인지 알 수 없습니다. 세상을 조금이라도 살아본 사람이라면 아빠의 현실, 엄마의 현실, 나의 현실이 반드시 같지 않다는 사실을 알게 되고, 그 사실이 곧 인간 삶의 모든 문제와 관련된 아주 복잡하고 골치 아프고 어려운 문제임을 잘 알고 있습니다. 현실이라는 말 자체가 상당히 애매하죠. 그러나 그렇다 하더라도 우리가 어느 정도는 초점을 맞춰야지 이야기가 되는 것이니까요. 그래서 저는 현실을 해부하면 그것에 좀 더 분석적으로 접근해볼 수 있지 않을까 하는 생각을 합니다.

현실에 접근하는 첫 번째 시각으로서 '시간적 현실'이 있어요. 나중에 더 설명하겠지만, 서양미술사에서 시간적 현실을 다룬 장르로 역사화가 있습니다. 그다음에 시간적 현실과 달리 '공간적 현실'도 있을 수 있어요. 우리가 세상을 보는 가장 기본적인 범주가 시간과 공간 아니겠습니까. 공간적 현실을 포착하려 했던 미술 장르로

풍속화를 한번 떠올려보겠습니다. 현실을 시간상으로 한번 보고 공간상으로 한번 보자는 거예요. 그다음에 시간적 현실과 공간적 현실과는 또 다른, 현실을 보는 눈이 있을 거예요.

　　아까 현실이라는 것이 그렇게 간단하지 않다, 사람마다 처해 있는 현실의 기준이 다르다, 누구의 기준, 무엇을 기준으로 현실을 볼 것인가 하는 문제가 있다고 말씀드렸습니다. 그러나 리얼리즘은 적어도 현실을 대상으로 하지만 현실을 단순히 객관적으로 투명하게만 표현하지는 않아요. 리얼리즘은 어쨌든 현실을 보는 관점이 좀 비판적이에요. 현실을 봄에 있어 어떤 비판적 의식을 가지고 있습니다. 쿠르베가 천사는 눈에 보이지 않기 때문에 그리지 않는다고 말했지만, 단지 말 그대로 안 보여서 그리지 않았다고만 볼 수는 없어요. 천사를 그리지 않는 데에는 그것이 보이지 않는다는 이유 이상의 어떤 의미가 들어 있습니다. 다시 말해서 현실에 대한 비판적인 의식이 들어 있단 말이에요. 그런 예술 장르의 원형으로 우리는 풍자화를 생각해볼 수 있습니다. 그래서 리얼리즘도 어떤 역사적인 뿌리를 가지고 있고, 그런 것들이 모여서 19세기 중엽 프랑스에서 하나의 커다란 사조로 등장하게 되지 않았을까 하는 가설을 말씀드릴 수 있습니다. 그리고 이를 100년도 더 지난 21세기의 한국에 있는 우리가 어떻게 볼 것인가, 이것이 도대체 팝아트와 무슨 상관이 있느냐, 그런 이야기를 이제 좀 해보려고 합니다.

시간적 현실: 역사화

조금 전에 제가 리얼리즘의 세 가지 뿌리를 말씀드렸습니다. 첫 번째로 '시간적 현실'을 말씀드렸어요. 시간적 현실에 대해서 조금 더 설명하겠습니다. 시간적 현실을 다루는 것을 역사화라고 이야기했는데, 아리스토텔레스Aristoteles가 〈시학Poetica〉에서 이런 말을 했죠. "시는 역사보다 진실하다. 왜냐하면, 시가 역사보다 보편적이기 때문에." 여기서 말하는 시는 요즘 우리가 알고 있는 서정시가 아니고, 고대 그리스의 호메로스Homeros가 쓴 〈오디세이Odyssey〉 같은 서사시를 가리킵니다. 그런데 시가 역사보다 진실하다는 이야기는 얼핏 들으면 우리가 받아들이기 힘들죠. 역사는 객관적 사실, 실제로 일어났던 것이고, 반면에 시는 어쨌든 호메로스의 〈오디세이〉처럼 실제로 있었던 일이 아니잖아요. 만들어 낸 이야기 아닙니까. 허구잖아요. 그러면 역사가 시보다 진실해야지, 왜 시가 역사보다 더 진실할 수 있을까요? 아리스토텔레스가 그렇게 말한 이유는 이런 거죠. 물론 오늘날 우리가 100퍼센트 동의할 순 없지만, 그가 볼 때 역사적인 사건은 특수하고 우연적이라는 거예요. 역사적 사건 자체는 대단히 일회적인 것이잖아요. 어떤 사건이 일어날 수도 있고 안 일어날 수도 있고. 그런데 소위 서사시라는 것은 일어남 직한 일, 즉 우연이 아닌 보편적인 것을 다룬다는 거예

요. 그러니까 역사에서는 어떤 사건이 전쟁으로 발전할 수도 있지만, 전쟁이 안 일어나고 끝날 수도 있어요. 현실의 세계는 복잡하니까. 그러나 서사시는 우리가 볼 때 이럴 때는 사건이 저렇게 전개된다고 하는, 우리 다수가 동의할 수 있는 타당한 순서에 따라서 서술을 한단 말이에요. 그러므로 아리스토텔레스가 시는 역사보다 진실하다는 말을 한 거예요.

　　역사라고 하는 것은 당연히 시간 속에서 일어난 사건입니다. 실제로 일어난 일을 대상으로 그리는 그림을 역사화라고 하죠? 물론 아무 사건이나 그 대상이 되는 것이 아니라, 정확하게 말하면 위대한 인간의 위대한 사건만을 다루죠. 예를 들면 여러분이 잘 아시는 프랑스의 신고전주의 화가 자크 루이 다비드 Jacques Louis David가 그린 〈나폴레옹의 대관식 Sacre de l'empereur Napoléon et couronnement de l'impératrice Joséphine〉이죠. 뭐 미술을 공부하시는 분은 대체로 아시겠지만, 전통적으로 서양 미술에서는 회화 장르 사이에 위계가 있어요. 어떤 분야, 어떤 소재를 다루느냐에 따라서 회화 자체에 등급이 있었다는 거예요. 서양 미술에서는 전통적으로 역사화를 제일 높은 등급의 장르로 봅니다. 그러니까 역사화가 가장 고귀한 회화예요. 그 다음이 인물화이고, 정물화는 매우 낮은 등급으로 봅니다. 뭐, 쟁반 위에 놓인 사과 그림 따위는 가장 낮게 취급되었지요. 그러면 왜 역사화를 가장 고귀한 장르로 생각했을까요? 단지 역

사를 소재로 그렸다는 사실만으로 그림이 고귀해지는 걸까요? 물론 쟁반 위에 놓인 사과보다는 나폴레옹 대관식이 좀 더 무게 있을 수 있겠죠. 우아하잖아요. 그래서 그럴 수도 있겠지만, 조금 전에 이야기했던 아리스토텔레스의 이야기를 떠올려보면 어떨까요. 물론 나폴레옹의 대관식은 역사에 존재한 일회적인 사건이지 보편적인 일은 아닙니다. 그렇지만 역사화라는 것은 이 일회적인 사건을 마치 1800년대 어느 날 프랑스에서 우연히 일어났던 사건으로 그리지 않죠. 사실 모든 역사는 일회적인 사건이지만 그것을 표현한 회화는 그것이 필연인 마냥 그립니다. 그리고 그것을 영원히 변하지 않도록 기록함으로써 마치 이 사건 자체가 해가 뜨고 달이 뜨는 것처럼 자연히 보편적인 것으로 받아들이게 합니다. 어떤 사람이 밥 먹고 화장실 간 것도 사건이지만 그런 것은 그리지 않습니다. 후에 얘기하겠지만 그런 것은 풍속화에서 다루겠지요.

그래서 역사화는 벌써 소재 자체가 이미 일상적인 것이 아니지요. 쟁반 위의 사과는 사람이 손을 대지 않는 한 움직이지 않겠지만 그런 것은 하나의 우연으로 보는 거죠. 다시 말해서 기본적으로 서양문화에는 변하는 것보다는 변하지 않는 것, 일시적인 것보다는 지속적인 것을 더 높은 가치로 보는 태도가 있습니다. 즉 이 태도가 리얼리즘 사조의 한 뿌리라고 보는 거죠. 반면에 이 그림은 쿠르베의 〈오르낭의 장례식〉이라는 작품입니다. 쿠르베의

고향인 오르낭이라는 곳에서 장례식을 치르는 장면을 그냥 그린 거예요. 사람이 죽어서 장례식을 치르는 일은 어디서나 볼 수 있는 거죠. 나폴레옹의 대관식하고는 비교할 수 없는 흔히 보는 일입니다. 그런데 쿠르베는 이 상황을 대단히 기념비적으로 그려서 이미 당대에는 쿠르베의 그림을 '근대의 역사화'로 평가했죠. 황제가 아닌 평범한 동네 노인이 죽은 것을 이렇게 그렸다는 것, 이것이 리얼리즘이죠. 나폴레옹이 황제가 되는 그림은 위대한 그림이고 동네 할배가 죽은 것을 그리는 것은 아무것도 아닌가? 쿠르베의 이야기는 동네 할배의 죽음도 나폴레옹의 대관식만큼이나 위대한, 중요한, 주목해야 할, 기억해야 할, 기록될 만한 일이라는 겁니다.

　아까 본 다비드의 그림이 우리가 흔히 알고 있는 역사화입니다. 하지만 역사가 무엇일까, 시간 속에서 중요한 일이 무엇일까, 현실은 무엇일까라고 우리가 다시 질문했을 때, 왜 어떤 한 사람의 죽음은 나폴레옹의 대관식보다 덜 중요해야 하느냐는 물음을 던질 수 있다는 말이에요. 그런 의미에서 쿠르베의 그림도 위대한 역사화가 될 수 있다는 거죠. 물론 우리가 이런 것을 더는 역사화라고 부를 필요 자체가 없어졌지만, 쿠르베가 이것을 그릴 때만 해도 제가 조금 전에 말씀드린 회화의 위계가 있었단 말입니다. 하지만 쿠르베는 이미 자신의 관점에서 현실을 해석하고 있었던

것이죠. 제가 말하고자 하는 리얼리즘의 뿌리 중 하나가 바로 이러한 시간적 현실이라는 겁니다.

공간적 현실: 풍속화

두 번째로 '공간적 현실'을 말씀드리죠. 공간적 현실이 표현된 것은 보통 우리가 풍속화라고 부르는 장르입니다. 역사화와 달리 풍속화는 옛날을 그리지 않죠. 풍속화는 옛날 사람이 춤추는 것을 그리지 않습니다. 풍속화는 자기가 사는 시대의 옆에 있는 사람이 춤추는 모습을 그립니다. 그게 풍속화예요. 풍속화는 당연히 동시대를, 그리고 일상적인 모습을 그리죠. 나폴레옹의 대관식을 그리지 않습니다. 풍속화는 동네 사람의 술 먹는 모습을 그립니다. 물론 귀족 풍속화도 없진 않지만, 보통 풍속화라고 말하면 민중이나 대중의 삶의 모습을 그리는 거죠. 그래서 풍속화에 펼쳐지는 현실은 시간적 현실이 아니고 공간적 현실이에요. 자기가 살고 있는 그 시대 속 공간의 모습을 그리는 거예요. 사실 서양미술사에서도 동시대를 그린 그림, 화가 자신이 사는 시대의 모습을 처음으로 그린 게 풍속화예요. 그 이전에는 언제나 그리스 로마 신화나 기독교 성서에 나오는 이야기를 그렸다고요. 서양에서 처음으

로 자기가 사는 시대의 이웃들이 울고 웃는 모습을 그린 화가는 16세기 플랑드르Flandre의 유명한 피터르 브뤼허Pieter Bruegel죠. 이 그림은 동네 잔치하는 모습을 그린 거예요. 우리나라에서 이런 동시대의 미술로서 풍속화가 처음 나타난 때는 19세기의 김홍도나 신윤복에 이르러서입니다.

시간적 현실에서 다비드의 〈나폴레옹의 대관식〉 같은 작품이 전통적인 역사화라면 자기 동네 할아버지의 죽음을 그린 쿠르베의 그림을 근대의 역사화라고 부를 수 있다고 말씀드린 것처럼, 16세기 브뤼허의 풍속화가 전통적인 풍속화라면 현대의 팝아트는 현대의 풍속화라고 부를 수 있을 것입니다. 앤디 워홀Andy Warhol이나 리히텐슈타인Roy Lichtenstein의 그림 말이죠. 팝아트를 풍속화로 보는 관점은 얼마든지 가능합니다.

비판적 현실: 의식

세 번째는 '현실을 보는 의식'에 대해서 이야기해보죠. 리얼리즘은 현실을 다루는 예술이다. 그런데 이 현실이란 것이 복잡하다. 현실을 좀 더 분석적으로 쪼개면 시간적 현실, 공간적 현실, 현실을 보는 의식으로 나누어 얘기해볼 수 있다고 말씀드렸습니다. 현

실을 비판적으로 보는 의식은, 정확히 말하면 풍자화라는 장르에서 최초로 발견됩니다. 현실을 비판적으로 보는 의식은 그 이전의 예시가 없진 않지만, 사상적으로 18세기 프랑스의 계몽주의에서부터 싹튼다고 할 수 있겠죠. 프랑스 계몽주의의 선구자로 불리는 엘베시우스^{Claude Adrien Helvétius}라는 사람이 이런 말을 했어요. "최초의 바보가 만난 최초의 거짓말쟁이는 사제였다." 신부가 거짓말쟁이라는 거예요. 신부에게 속은 민중은 바보죠. 이야말로 계몽주의의 태도를 잘 보여주죠. 전통적인 기독교의 지배가 무너졌다 하더라도 18세기에는 여전히 기독교의 힘이 남아 있었을 터인데, 이런 발언을 한다는 것은 유럽의 계몽주의자가 현실을 어떤 태도로 보았는지 잘 알 수 있습니다. 물론 19세기 말에 니체^{Friedrich Wilhelm Nietzsche}가 신은 죽었다고 말했지만, 이미 니체 이전에 18세기에서 이런 발언을 할 수 있었다는 것은 대단히 놀라운 일이에요. 계몽주의는 당시 유럽에서 가장 급진적 사상이라고 봐야겠죠. 이에 따라 풍자화가 나타납니다.

풍자화의 대표 작가로 도미에^{Honoré Daumier}가 있죠. 풍자화를, 19세기를 잠시 풍미했던 하나의 미술 장르로 보고 넘어갈 수도 있지만 아까도 말씀드렸다시피 우리의 미술사에 관한 관심과 인식은 시간과 공간을 뛰어넘어 종횡무진 할 수 있습니다. 또한 현대의 관점에서 고대를 해석할 수도 있고, 고대의 관점에

서 현대를 볼 수도 있고, 동양의 관점에서 서양을 볼 수도 있고, 서양의 관점에서 동양을 볼 수도 있습니다. 우리의 인식 자체는 자유롭게 넘나들 수 있는 거예요. 풍자화를 여러 장르의 하나로 볼 수 있겠지만, 그것을 우리가 좀 더 현대까지 끌고 오면 리얼리즘의 계보에 위치시킬 수가 있어요. 현대에 오면 우리가 비판적 리얼리즘 또는 사회적 리얼리즘이라고 부르는 흐름이 나타납니다. 미국의 벤 샨^{Ben Shahn}이라는 작가의 작품이 비판적 리얼리즘을 잘 보여주죠. 다음으로 북한의 선전 미술에서 볼 수 있는 사회주의 리얼리즘이 있습니다. 물론 사회주의 리얼리즘은 리얼리즘이라는 말이 붙어 있기는 하지만 더는 리얼리즘이라고 볼 수는 없다고 생각합니다. 사회주의 리얼리즘은 말 그대로 정치선전 미술이고 타락한 미술이죠. 더 리얼리즘이라고 부를 수 없는, 리얼리즘을 벗어난, 리얼리즘의 죽음이라고 봐야겠죠. 사회주의 리얼리즘은 단지 리얼리즘이라는 용어를 쓰는 한 사례로서 언급한 것입니다.

한국 미술과 리얼리즘

자, 그리고 한국 미술에서 리얼리즘은 어떻게 나타날까요. 서양 미술의 기준으로 리얼리즘을 보는 시각들을 상기하면서 보면 될 거 같습니다. 시간적 현실, 공간적 현실, 현실을 보는 의식을 염두에 두고 앞선 사례들이 한국 미술에도 나타나는지 생각해볼 수 있을 거예요. 먼저, 한국 미술에 리얼리즘이 존재하는지를 질문해볼 수 있습니다. 없다고 할 수는 없죠. 초기의 한국 현대미술을 보면 인상주의 화풍의 그림이 많이 그려지죠. 서양 미술의 영향을 받아서 사실주의 화풍은 당연히 20세기 초부터 많이 있었습니다. 하지만 그걸 가지고 리얼리즘이라고 부를 순 없겠죠. 대상을 사실적으로 표현한다고 해서 리얼리즘이 아닌 거죠. 리얼리즘이라 할 수 있는 것은 현실을 어떻게 보느냐는 시각이 있을 때지, 대상을 똑같이 그린다고 해서 리얼리즘은 아닙니다. 대상을 똑같이 닮게 그리는 리얼리즘은 20세기 초부터 서양화풍을 도입하면서 드러나지만 현실을 보는 의식, 현실을 비판적으로 보는 의식 없이 그린 그림을 과연 우리가 리얼리즘이라고 부를 수 있을까요. 적어도 리얼리즘이라고 부르려면 앞서 언급한 부분들이 드러나야 하는데, 과연 한국 미술은 언제부터 리얼리즘이 시작했다고 볼 수 있을지는 잘 모르겠습니다.

일단 1930년대의 이쾌대부터 시작해보겠습니다. 저는 이 작가에게서 리얼리즘이 나타난다고 생각합니다. 사실 우리나라 최초의 서양화가인 고희동도 자화상을 남겼고 조각가인 문신도 자화상을 남겼습니다. 이외의 화가들도 자화상을 많이 남겼어요. 그런데 자화상을 그렸다고, 자신의 얼굴을 거울에 비춰서 보고 그렸다고 모두가 근대적 자의식을 가진 것일까. 그것 모두 리얼리즘인가. 그렇지는 않은 거 같아요. 그것보다는 더 엄밀하게 정리해야 합니다. 고희동과 문신의 자화상을 저는 리얼리즘이라고 보지 않습니다. 거기에 자의식은 있는지 몰라도, 리얼리즘의 기준이 될 수 있는 시대의식이 드러나는 부분은 없다고 봐요. 고희동이나 문신의 자화상을 머릿속에서 떠올릴 수 있는 분이 있는지 모르겠지만, 최초의 서양화가인 고희동은 차치하고 문신의 경우는 어떤가요. 문신은 일제강점기에 동경에서 유학하고 온 핸섬 가이죠. 문신이 자신의 날카로운 옆모습 라인을 살려 그린 멋진 자화상이 있는데, 정말 잘 생겼어요. 저는 거기에서 모던 보이이자 핸섬 가이인 문신을 발견할 순 있지만 근대적 자의식을 가진 문신은 보이지 않습니다. 적어도 저에게는 말이죠. 근대적 자의식이란 단지 거울을 들여다보면서 내면의 움직임을 감지하는 정도가 아니라, 자신이 처해 있는 현실을 시공간적으로 성찰할 수 있을 때 드러난다고 생각해요. 그런 점이 문신의 자화상에서는 보

이지 않는다는 거죠. 그래서 리얼리즘이 아니라고 봅니다. 그런데 이쾌대의 자화상에서는 리얼리즘이 느껴집니다. 이 자화상은 서양 중절모를 쓰고, 한복 두루마리를 입고, 팔레트를 든 자신을 그리고 있는 모습인데요. 딱 집어서 말할 수는 없지만, 이 그림에서 아름다움보다는 혼란스러움이 느껴져요. 사실을 미화하지 않고 당황한듯한 느낌의 이쾌대의 자화상에서는 어떤 의식이 느껴집니다. 그래서 자화상 하나만 보더라도 이쾌대가 리얼리스트라는 생각이 듭니다.

이후 한국의 리얼리즘으로는 1980년대 민중미술 흐름을 들 수 있겠지요. 사실 1930년대에도 일부 사례가 있지만 아주 드물어요. 시간을 건너뛰어 1980년대 민중미술에 이르러서야 한국 현대미술사에서 리얼리즘이 본격적으로 대두합니다. 1980년대 민중미술에 대해서는 많이 알려졌다고 하지만, 사실 지금은 잘 모르는 사람도 많다고 생각해요. 1980년대 민중미술은 여러 가지 측면에서 리얼리즘의 조건을 충족하는 보기 드문 움직임이었다고 봅니다. 민중미술이라고 하는 거대한 흐름은 1990년대 들어와서 소멸하게 됩니다. 그다음에 1990년대에 와서 포스트 민중미술이라고 불리는 경향이 있었죠. 그런 가운데에서도 1980년대 민중미술의 후예라고 할까요. 민중미술에 영향을 받은 후배 작가들이 등장해서 그 정신을 이어가고 있는데, 대표적으로 조습 같은 작가

가 있습니다. 저는 1990년대의 포스트 민중미술도 리얼리즘 계보에 넣을 수 있다고 생각합니다.

한국의 팝아트

서양에서 팝아트는 제2차 세계대전 이후 1950년대부터 등장하지만, 한국에서 팝아트는 1990년대에 등장하지 않습니까. 이동기 작가가 그 첫 세대라고 할 수 있죠. 물론 팝아트를 팝아트라고 부르면 그만이긴 합니다. 그렇지만 오늘 제가 강의명을 '리얼리즘 또는 새로운 역사화로서 팝아트'라고 붙인 것처럼 팝아트를 리얼리즘의 관점에서 볼 수 있거든요. 아까 쿠르베의 〈오르낭의 장례식〉을 동시대의 역사화라고 부를 수 있듯이 팝아트가 우리 시대의 모습을 그린 것이라면, 이동기의 작품도 우리 시대 한국 사회의 한 단면을 어떤 비판적 의식을 가지고 통찰한 점에서 하나의 리얼리즘이라고 부를 수 있지 않을까 생각합니다. 물론 통상적으로 팝아트와 리얼리즘은 서로 완전히 반대되는 개념으로 보는 것이 맞습니다. 그러나 아까 말씀드린 것처럼 예술의 세계란 우리가 얼마든지 다른 것으로 보고 해석할 수 있기 때문에 제가 소개했던 한국 리얼리즘의 계보에 팝아트를 넣는다고 해서 전혀 말이 안 될 것은 없다고 봐요.

결국 리얼리즘으로서의 팝아트가 가능하다는 겁니다. 하지만 이제까지 돌고 돌아 이렇게 엮고 저렇게 엮어서 제가 말씀드렸다고 해서 팝아트가 바로 리얼리즘이라고 말할 수는 없지요. 다만 팝아트에 리얼리즘적인 요소나 정신이 있을 수 있다, 팝아트도 하기에 따라서 동시대의 문제의식을 담는 미술일 수 있다, 어쩌면 형식적인 리얼리즘보다 팝아트가 훨씬 더 리얼리즘적일 수 있다, 뭐 이런 얘기를 하는 겁니다. 그렇다면 우리가 팝아트를 현대의 역사화로도 볼 수 있는지 의문이 생깁니다. 400년 전의 이순신 장군이 역사라면 지금 여기 일어나는 일도 역사가 아닌가. 이런 관점에서 본다면 현재의 역사화도 얼마든지 가능한 거죠. 역사를 우리가 어떻게 보느냐에 따라서 현재도 역사일 수 있습니다. 심지어는 지금의 역사가 500년 전의 역사보다 중요할 수 있습니다.

또 현대의 풍속화로서 팝아트를 볼 수 있습니다. 팝아트가 지금 일어나고 있는 우리 주변의 민중과 대중이 사는 모습을 표현하는 것이라고 할 때, 그것은 현대의 풍속화가 될 수 있다는 것이죠. 물론 팝아트를 자본주의 리얼리즘이라고 말하기도 합니다. 하지만 팝아트가 그것을 넘어서 시간으로서의 지금, 공간으로서의 여기라는 현실을 비판적으로 보는 하나의 형식과 시각이 될 수 있다면 팝아트도 얼마든지 현대의 역사화, 현대의 풍속화, 현대의 비판적 리얼리즘 미술이 되지 말란 법이 없다는 주장을 하고자 합니다.

리얼리즘으로서의 팝아트

결국은 역사와 현실이 일치할 필요가 있는데요. 앞서 리얼리즘은 현실을 다룬다, 다만 현실이란 것이 복잡하다고 말씀드렸습니다. 여기서 역사와 현실을 일치시키려는 태도는 시간과 공간 속에서 살아가는 인간으로서 가져야 할 굉장히 중요한 태도입니다. 예술이 반드시 역사와 현실을 다뤄야 하느냐고 물으면, 꼭 그래야 한다고 말하고 싶지는 않아요. 리얼리즘이 아니어도 됩니다. 예술은 낭만주의 또는 초현실주의 등, 될 수 있는 다양한 예술이 존재합니다. 그것은 예술가로서 선택할 수 있는 거예요. 다만 리얼리즘이 지향하는 가치와, 역사와 현실의 일치를 추구하는 것은 가능하며 그랬을 때 리얼리즘이 진정한 성취를 할 수 있다는 말씀을 드리는 겁니다. 동시대의 역사라는 것은 옛날의 단군 할아버지 때를 생각할 필요가 없고, 지금 내가 하는 것들이 역사일 수 있다는 말입니다. 역사는 과거가 아니라 현재입니다. 100년 전에 무슨 일이 일어났는가보다 오늘이 더 중요할 수 있어요.

하지만 과거는 옛날에 일어났다고 해서 그때만의 일로 그치고 마는 것일까요? 예컨대 1950년에 한국전쟁이 일어났다는 사실은 그때의 시간, 그때의 사건일 뿐이고 지금 우리의 삶과 아무런 상관이 없는 걸까요? 그렇지 않죠. 한국전쟁은 현재 우리 한국

인의 삶에 지대한 영향을 미치고 있습니다. 전에 그런 일이 있었죠. 어떤 서울대 학생이 '6.25'를 쓰라고 했더니 '유기오'라고 썼다고. 이 사람에게 6.25전쟁은 그냥 글자에 불과해요. 그때 무슨 일이 일어났는지는 실제 자기 삶과 아무런 연관이 없다는 거죠. 여러분은 어떻게 생각하시는지 모르지만, 저는 매일매일 6.25전쟁을 느낍니다. 심지어 아침에 버스 탈 때도 느낄 정도로 매일의 삶속에서 한국전쟁을 느껴요. 저에게 6.25전쟁은 살아 있는 현실이자 현재입니다. 60년 전에 일어났던 사건도 숫자도 아니고요, 저에게 6.25전쟁은 현재화된 역사입니다. 과거는 과거가 아니라 현재화된 것이에요. 또한 19세기 말에서 20세기 중반까지 한국이 식민지였다는 사실도 단지 과거의 사실이 아니라 현재 나의 삶에 끊임없이 영향을 끼칩니다. 그것은 과거에 완료된 사건이 아니에요. 식민지의 과거는 제 일상적인 삶 속에 계속 영향을 끼치고 있으므로 저는 밥을 먹을 때도, 공부할 때도, 잠잘 때도, 그 사실을 현재의 사건으로 경험하고 있습니다.

사랑하는 사람이 죽은 아주 오래전의 사건이 어떤 사람에게는 과거가 아니고 현재진행형의 사건인 경우가 있죠. '지금도 잊지 못한다' '오늘 밤도 나는 잠을 못 잔다'면서요. 몇 년 전, 몇십 년 전에 일어난 사건인데도 그 사람에게는 사라지지 않는 상처죠. 우리 인생 속의 많은 상처는, 사건 자체는 옛날에 일어났지만 지금

도 계속되고 있는 현재의 사건이에요. 현재화된 과거라는 말이에요. 그것은 사실 과거가 아니라 현재예요. 그런 역사가 있잖아요. 그래서 결국에 우리가 현실이라고 하는 것은 현재만의 현실도 아니고 과거만의 현실도 아닌 과거와 현재가 중첩된 현실이에요. 지금 나의 현실 속에 과거와 현재가 중첩된 거라고요. 그 중첩된 덩어리 그것을 현실이라고 보고, 그것을 다루는 것이 제가 보는 진정한 리얼리즘 예술인 겁니다. 단지 천사가 눈에 안 보이니까 안 그린다는 얘기가 아니고, 지금 내 앞에 사과가 있어서 사과를 그린다는 것도 아닙니다. 시간과 공간이 중첩된 현실. 그렇게 보면 리얼리즘 예술은 철학의 리얼리즘하고도 통하죠. 철학의 리얼리즘에서는 내가 뭐라고 생각하든 이 세계와 현실의 하늘은 파란 거예요. 내가 그것을 바꿀 수 없어요. 그 관점은, 즉 현실이 내 밖에 독자적으로 존재한다고 보는 거잖아요. 그렇게 생각하면 예술에서의 리얼리즘과 철학에서의 리얼리즘이 다시 만나는 지점이 있죠. 이런 예술적 리얼리즘의 태도를 보일 경우, 결국 우리는 나를 둘러싸고 있는 객관적인 현실이 무엇인가에 관한 탐구로 나의 일차적인 관심과 시선이 향할 수밖에 없습니다. 그걸 보고 내가 어떻게 표현하고 해석하느냐는 것은 또 다른 문제이겠지만 말이죠.

그런 의미에서 팝아트 일반이 리얼리즘이라는 것이 아니라, 좋은 팝아트는 훌륭한 리얼리즘일 수 있다는 것이 제 가설입니다.

그래서 아까 말씀드린 현대의 역사화, 현대의 풍속화, 현대의 비판적인 리얼리즘의 전통을 흡수한다면 팝아트는 훌륭한 동시대의 리얼리즘 미술이 될 수 있다는 것이죠. 다만 요즘은 과거의 민중이라는 말보다 대중이라는 말을 더 많이 쓰죠. 팝아트도 주로 대중을 다루고 있고요. 그런 정도의 시대적 변화는 있을 수 있을 것 같아요. 만약 사회 비판적 의식을 가진 팝아트가 있다면 그것을 소셜 팝아트라고 부를 수 있지 않을까 생각합니다.

진정한 엘리트 미술이 필요하다

마지막으로 이건 저의 제언인데, 제가 볼 때 그래도 한국 미술에서 중요한 것은 엘리트와 예술 공동체라고 생각해요. 엘리트 예술이라는 말은 좀 낯설지 모릅니다. 하지만 엘리트 예술이 따로 있는 것이 아니라 예술 자체가 사실 엘리트적이죠. 1980년대 민중미술에 대해 얘기했는데, 당시에 '민중미술이란 것이 무엇이냐, 민중을 위한 미술이냐, 민중에 의한 미술이냐' 하는 논쟁이 있었어요. '민중미술이라고 말하려면 민중이 직접 하는 미술이 민중미술이지, 너희가 민중을 대상으로 하는 것이 무슨 민중미술이냐. 진정한 민중미술은 민중에 의한 미술, 민중이 직접 만드는 미술이 민중미술

이다'라는 주장도 없지 않았죠. 서울대학교 조소과를 나온 오윤이 몸뻬 바지(일바지의 속칭) 입은 할머니를 그리는 것이 무슨 민중미술이냐는 얘기도 있었지만, 이건 말도 안 되는 얘기예요. 무슨 얘기냐면 민중미술은 당연히 엘리트 미술입니다. 잘못된 거 하나도 없어요. 엘리트가 민중의 세계를 자기 방식대로 담은 것이 민중미술이에요. 물론 민중이 그린 민중미술도 의미가 있어요. 중요합니다. 다만 반드시 그래야 할 이유는 절대로 없어요. 좋은 엘리트 예술은 필요합니다. 1980년대 민중미술은 당연히 민중에 의한 미술이 아니고 민중을 위한 미술이었어요. 민중을 위한 미술은 마치 논리적 모순이 있거나 잘못되었다고 주장하는 사람들이 있었는데, 그건 말이 안 되는 얘기입니다. 민중을 위한 미술, 소중하고 필요합니다. 그리고 그건 궁극적으로 예술가가 지식인이라는 전제하에 가능한 겁니다. 제가 가장 불만스러운 것 중 하나가 문학에서의 지식인 소설과 관련 있습니다. 등장인물이 지식인으로서 그 지식인이 부조리한 세계와 갈등을 겪으면서 고뇌하는 그런 내용을 다룬 것을 문학에서는 지식인 소설이라고 불러요. 그런데 지식인 소설에 대한 평가는 차치하더라도, 왜 미술에는 지식인 미술이 없는 거죠? 저는 제대로 된 지식인 미술이 필요하다고 생각해요. 미술 하는 사람이 사회적으로 엘리트 신분이기 때문에 지식인 미술이 생겨나는 것은 아니에요. 그것은 미술가의 자기의식 문제예요.

저는 팝아트가 당당히 지식인 미술이어야 된다고 생각해요. 한국 현대미술은 예술가가 너무 고고한 세계에서 대중을 대상화해서 표현하는 것이 문제가 아니고, 예술가 자신이 지식인이 아닌 것이 문제라고 생각해요. 예술가는 지식인이자 엘리트 맞아요. 예술인이 지식인이자 엘리트가 되어야 하는 것이 잘못된 일이거나 쪽팔리는 일이 절대 아니에요. 그렇게 되어야 합니다. 오히려 엘리트가 아닌 것이 쪽팔리는 겁니다. 제가 볼 때 한국 현대미술의 문제는 엘리트가 없는 것입니다. 그렇다면 누가 진정한 엘리트인가. 서울대학교를 나오면 엘리트고 안 나오면 엘리트가 아니라는 말을 하는 것이 아닙니다. 정말 내용적인 차원에서 지식인이고 엘리트가 되어야 하는데 그렇지 못한 것이 문제라는 거죠.

그리고 예술 공동체가 있어야 합니다. 예술가들도 공동체 속에서 살아가고 동시대의 자식이거든요. 그래서 꼭 공동체가 있어야 합니다. 하지만 지금 한국 미술에는 공동체는 없고 시장만 있습니다. 미술 시장은 공동체가 아닙니다. 시장, 물론 필요합니다. 교환의 장소는 필요하니까요. 하지만 시장만 가지고 예술계가 만들어지지는 않습니다. 시장만 존재하고 파편화된 개인 예술가, 지식인이 되지 못한 예술가, 하향 평준화되어 대중의 한 사람으로서의 예술가만 가지고는 그 시대에서 훌륭한 예술이 나올 수 없다고 생각합니다.

예술가는 지식인이다, 엘리트가 되어야 한다는 말이 여러분이 듣기에 돈키호테 같은 이야기처럼 들릴지 모르지만, 결론적으로 저의 생각은 그렇습니다. 또한 얼핏 연결되지 않을 것으로 보이는 팝아트와 리얼리즘을 연결시켜서 한국 현대미술에 대한 제언을 드렸습니다.

이 글은 2013년 12월 6일 양양 일현미술관이 주최한
〈라이징 스쿨〉에서 발표한 내용을 정리한 것이다.

벽壁과 창窓: 폴란드 포스터, 어떤 실존

현대 그래픽 역사의 한 장을 장식하고 있는 폴란드의 포스터가 국제 무대에 그 이름을 알린 것은 1925년 파리 만국박람회에서 였다. 아르데코라는 양식 이름의 출처이기도 한 그 박람회에서 민속예술풍의 폴란드 포스터가 주목을 받았다고 한다. 그 주인공은 타데우시 그로토프스키Tadeusz Grotowski였다. 하지만 폴란드 포스터의 진면목은 전통 스타일과 국제적인 모더니즘이 만나 창출되었다. 이 역시 1937년의 파리 만국박람회를 통해서 알려지게 되었다. 어찌 보면 폴란드가 전통 스타일과 모더니즘의 융합으로 독특한 디자인 정체성을 형성하게 된 점은 스웨덴과 비슷하다고 하겠다. 스위디시 모던Swedish Modern 또는 스위디시 그레이스Swedish Grace라는 칭호를 얻은 스웨덴 디자인은 전통공예와 모더니즘이 조화를 이룬 따뜻한 기능주의가 특징인데, 이 역시 1930년 스톡홀름 만국박람회를 통해 확인되었다. 폴란드 포스터의 국제적 명성이 박람회라는 매체를 통해 구축되었다는 점, 그 자체가 현대

디자인의 측면사史로서 흥미롭다.

하지만 폴란드 포스터의 전성기는 제2차 세계대전 이후 사회주의 체제하에서였다. '민족적 형식에 사회주의적 내용'을 담아야 한다는 사회주의 리얼리즘의 교리는 폴란드 예술에서도 예외가 아니었는데, 놀라운 것은 오히려 그런 상황 속에서 제약을 거스르며 폴란드 포스터의 위대한 시대가 개척되었다는 것이다. 그것은 헨리크 토마제프스키Henryk Tomaszewski를 비롯한 바르샤바 미술학교 출신의 작가들에 의한 것이었다.

그들의 작업은 특히 영화 포스터에서 빛을 발했는데, 기존의 직설적이고 키치한 표현을 넘어서 상징적인 표현을 통해 다의적이고 함축적인 메시지를 전달하는 포스터 예술의 창조성을 발휘했다. 대표 작가 중 한 사람인 로만 치슬레비Roman Cieslewicz가 디자인한 카프카의 영화 〈심판The Trial〉(1964)의 포스터를 보면 인물의 형상이 점층적이고도 다중적으로 표현되어 카프카 문학의 실존적인 분위기를 매우 개성적으로 전달하고 있다.

1956년 폴란드 작가 마레크 플라스코Marek Flasko는 사랑을 나눌 공간을 찾아 헤매는 연인들의 이야기를 다룬 소설『제8요일The Eighth Day of the Week』을 발표한다. 숨 막힐 듯한 사회주의 체제 아래 젊은 연인의 사랑을 통해 시대의 분위기를 매우 상징적으로 그려내어 호평을 받은 작품이다. "모든 인간의 정신적 자유와 안식마

저 박탈당한 폐허 바르샤바Warszawa의 부조리와 모순투성이인 뒷골목을 신랄하고 예리하게 파헤치면서 휴일 없는 현실을 예리하게 묘사한『제8요일』은 공산 체제인 폴란드의 이데올로기와 퇴폐적 고민 그리고 막다른 골목에 선 인간의 고뇌하는 모습을 생생하게 폭로한 작품이다. 이것은 어느 평론가의 말처럼 '인간 존재의 빛나는 증언'인 것이다."[1]

폴란드 포스터, 그것은 사회주의 리얼리즘과 자본주의 리얼리즘(광고) 사이에서 살아남은 어떤 실존에 붙여진 이름이 아닐까. 프로파간다와 키치 사이에서 메타포와 알레고리를 통해서 드러난 하나의 실존. 온전한 형태와 직접적인 표현을 추구하지 않았던 폴란드 포스터의 조형적 특징의 이유는 그 실존이 결코 재현될 수 없기 때문이리라.

"아그네시카, 정말 벽이 있으면 얼마나 좋을까. 우리 두 몸을 가리워 줄 장소가 왜 이렇게도 없을까? 아그네시카와 단둘이 한 주일 동안이라도, 하루만이라도, 단 하룻밤만이라도 함께 지낼 수만 있다면, 난 곧 죽어도 원이 없겠어. 이런 초조한 상태를 참고만 있을 수 없어. 고적하게 지내는 하루가 나의 생활에서 생명을 깎아가 버린단 말이야. 이런 지루한 괴로움의 날이 지금까지 얼마나 많이 지나갔기에! 앞으로 또 얼마나 오래 계속될 건가? 최초의 수년간. 그 뒤

지금까지 생활은 안정을 얻지 못했다. 그 지나간 세월과 잃어버린 생활을 어느 누구도 우리에게 돌려주려고 하진 않는다. 아아, 지금까지 우리는 어떤 희망의 날을 가져보았던가? 그러나 또 이런 날이 어느 때까지 지속될 것인지 말이야."[2]

1980년대 말, 사회주의 체제의 붕괴는 폴란드 포스터에게 새로운 위협이었다. 이제 적은 사회주의 리얼리즘이 아니라 바로 자본주의라는 이빨이었다. 포스터는 이제 광고 매체가 되지 못했는데, 그나마 광고 매체가 된 포스터만이 살아남을 수 있었다. 사회주의 체제 속에서도 끈질기게 생존했고 오히려 놀라운 창의력을 보여주었던 폴란드 포스터는 역설적으로 자유 체제 속에서 고사하고 있다. 그러고 보면 현대 그래픽의 역사에서 폴란드 포스터가 보여주는 것은 차라리 벽 사이로 난 작은 틈, 그 속에서 솟아난 어떤 생명에 관한 보고라고 해야 할지도 모르겠다.

네 면의 벽, 아니 세 면의 벽만으로 된 방이라도 좋으니 남들의 눈을 피해 사랑을 나누고 싶었던 두 연인, 피에트레크와 아그네시카는 마침내 친구의 방을 하룻밤 빌려 사랑을 나누게 된다. 하지만 아그네시카의 오빠 구제고지는 여전히 떠나간 연인을 기다리며 하릴없는 나날을 보내고 있으며, 그들 남매의 아버지는 단 하루만이라도 교외로 훌쩍 나가서 낚시를 드리우며 쉬고 싶다는

〈심판〉, 로만 치슬레비치, 1969

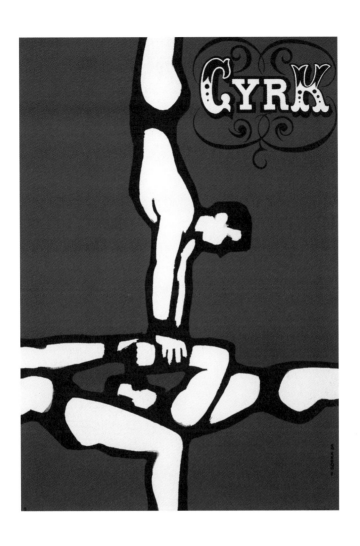

〈서커스−세 곡예사The Circus-Three Acrobats〉, 빅토르 고르카Wiktor Gorka, 1964

바람을 안은 채 살아간다. 월요일 아침, 아그네시카의 아버지는 창밖으로 흐린 하늘을 내다보며 한탄한다. "아아, 이런, 오늘이 일요일이었으면 얼마나 좋을까⋯⋯."3

그들은 모두 찾아 헤맨다. 일주일 속에는 절대 존재하지 않는 또 하나의 휴일을. 제8요일을.

르네상스의 인문주의자 알베르티Leon Battista Alberti는 회화를 가리켜 창窓에 비유했다. 회화는 우리에게 세상을 내다보게 만드는 창이라는 것이다. 하지만 창이 있다는 것은 벽도 있다는 이야기가 된다. 벽 없이 창은 있을 수 없다. 창은 벽에 뚫린 구멍이기 때문이다. 그런 점에서 투명한 창에 대한 상상력은 불투명한 벽의 존재와 분리해서 사유해서는 안 된다. 창을 보는 것 못지않게 벽을 보아야 한다. 아니 벽을 보면서도 창을 그려낼 수 있어야 하며 창을 보면서도 벽을 잊지 말아야 한다. 상상력이 필요하다. 오늘날 포스터는 벽인가, 창인가? 그것은 세상을 내다보게 해주는 창인가, 아니면 세상을 가리고 우리를 그 속에 가두는 벽인가. 그래픽 디자인 역사에서 뚫린 하나의 창이었던 폴란드 포스터를 생각한다. 우리는 그래픽의 제8요일을 기다리고 있는 것인가.

이 글은 국립중앙박물관, KBS한국방송, 안그라픽스가 발행한
『Polish Posters 76/24』(2015)에 실렸다.

1 마레크 플라스코, 전규태 옮김, 『제8요일』, 행림, 1985, 184쪽, 옮긴이의 말.

2 마레크 플라스코, 위의 책, 62-63쪽.

3 마레크 플라스코, 위의 책, 182쪽.

공공 미술의 의미, 역사, 현실 그리고 과제

공공 미술의 의미

먼저 공공 미술^{Public Art}이라는 이름에서 짐작할 수 있듯이, 공공 미술의 반대말은 사적 미술^{Private Art}입니다. 보통 미술 전시장에서 볼 수 있는 미술이 사적 미술입니다. 물론 특별히 사적 미술이라는 말을 쓰지는 않습니다만, 개념적으로 보면 그렇다는 말입니다. 반면, 개방된 공간에 공개되어 누구나 접근할 수 있는 미술을 공공 미술이라 부릅니다. 그러니까 사적 미술이라는 것은 개인이 생산하고 소유도 개인이 하는 것입니다. 물론 전시라는 형태를 통해 공개되기도 하지만, 그 역시 전시장을 방문한 사람에게만 보이는 제한적인 것이지요. 그에 반해 공공 미술은, 다음 장에서 말씀드리겠지만, 생산, 소유, 관람 등이 공개적인 것이라고 할 수 있습니다.

우리가 공공 미술이라 이르는 것은 기본적으로 공공성 또는

공동체성이라는 개념과 분리할 수 없습니다. 공공 미술을 간단히 정의하면 '미술+공공성'이라 할 수 있는데 여기에서 미술이 무엇인가, 공공성이 무엇인가에 대해서는 좀 더 이야기하겠습니다. 언어적으로 접근해보겠습니다. 공공 미술이라는 말은 영어 'Public Art'를 번역한 것이기도 합니다. 그런데 우리가 쓰는 한자어를 풀어볼 필요가 있습니다. 한자로는 公共美術이라 쓰죠. 앞의 公은 '공식적'이라고 할 때의 '공'이고, 뒤의 共은 '함께'를 의미하는 말입니다. 즉 공공 미술의 공공은 '공변될 공公'과 '함께할 공共'이 합쳐진 것입니다.

　　그러니까 공공이라는 말은 동어 반복이 아닙니다. 발음은 같지만, 의미 차이가 조금 있습니다. 앞의 공은 공공성을 의미하며, 영어로 Publicness입니다. 익숙한 개념으로 국가, 정부, 공공 기관, 공공 주체를 떠올리시면 됩니다. 국가나 지자체가 생산하고 공급하는 미술은 일단 형식적으로 공공 미술이라 볼 수 있습니다. 물론 그것이 공공 미술다운 내용을 갖고 있냐는 다른 문제지만요. 또 뒤에 공은 공동체의 의미이며, 영어로는 Communality입니다. 이때 공공 미술은 공동체 미술 또는 커뮤니티 아트Community Art를 일컫는 것입니다. 앞의 '공'은 정부 내지 공공 주체의 것이고, 뒤에 '공'은 시민, 주민, 민중들의 것입니다. 붙여쓰기 때문에 그 둘이 같은 개념으로 이해되지만 Public과 Communal은 다릅니다.

Public이 위로부터의 개념이라면 Communal은 아래에서부터의 개념입니다. 즉, 공공 미술은 이 두 가지의 의미를 모두 갖고 있습니다. 국가가 주최할 수도 있지만, 시민들이 자발적으로 만들어 낸 미술도 당연히 공공 미술입니다. 공공 미술은 공공 미술이기도 하지만, 공동체 미술이기도 하죠. 일반화할 수는 없지만 지난 10여 년간 흐름을 보더라도 공공 미술은 기존의 퍼블릭 아트에서 커뮤니티 아트로 이행하고 있거나, 이를 주목하는 경향이 있습니다.

공공 미술이 무엇으로 이루어져 있는가 하면, 크게 네 가지를 꼽습니다. 첫 번째로 당연히 공간 Space이 있어야겠죠. 공공 미술은 개방된 공간 구조뿐 아니라 접근이 개방된 공간, 즉 대중적 접근 Public Access이 가능한 공간을 갖습니다. 두 번째는 주민이라 할 수 있는 사람 People입니다. 여기서 사람은 공공 미술을 적극 공유하고 그것을 향유하는 사람입니다. 공공 미술은 공유 미술이기도 합니다. 미술사를 보면 일반적인 사적 미술은 개인이 소장하는 것이기에 당연히 주인만 있으면 되지 관람객은 필요하지 않을 수도 있었습니다. 그러나 현대의 공공 미술은 향유하고 감상할 사람이 필요합니다. 사람이 없는 공공 미술은 공공 미술이라 볼 수 없을 것 같습니다. 주민들이 향유하지 않는 공공 미술은 공공 미술로서의 자격이 결여했다 볼 수 있습니다. 세 번째로 미술 Art은 공공 미술이 어쨌든 미술의 한 형태로서 가져야 할 장르적인 조건을 말합니

다. 공공 미술에서 나오는 논의 중의 하나로, 공공 미술이 미술로서의 독창성 혹은 예술성을 어떻게 가져야 하는가의 문제가 있습니다. 또, 대중 속에서 공공 미술의 예술성이 상실되는 경우가 있는데 그것이 과연 미술인가 하는 논의가 나오기도 합니다. 마지막으로 돈Money은 크게 두 가지로 나뉩니다. 관에 의해 사업이 추진될 경우에는 공공 자금이 되겠고요, 반면 공동체가 제작할 경우에는 공동체의 예산이 되겠지요.

공공 미술의 역사

공공 미술의 역사를 서양의 경우와 우리의 경우로 나누어 간단히 짚어보겠습니다. 서양에서는 아주 오래전부터 공공 미술이 있었습니다. 국가나 관이 제작한 미술을 공공 미술이라 볼 수 있으니까요. 서양에서 전통적으로 공공 미술이라 하면 크게 두 가지로, 조각상과 기념비가 있습니다. (조각상 사진을 가리키며) 보시는 것처럼 이런 조각상입니다. 이것은 로마시대 마르쿠스 아우렐리우스Marcus Aurelius 황제의 기마상입니다. 서양의 경우에 특히 말을 타고 있는 군주나 장군의 동상이 공공 장소에 우뚝 세워져 숭배의 대상이 되었고, 이는 국가의 권위를 보여주는 요소로 사용되

었습니다. 이런 것들을 가장 고전적인 공공 미술이라 볼 수 있습니다. 대부분 좌대 위에 있으므로 '좌대 위의 공공 미술'이라 부르기도 합니다. 또한 기념비, 기념탑 등도 아주 오래된 전형적 공공 미술이라 볼 수 있습니다. 이것은 파리 콩코르드Concorde 광장에 있는 기념비입니다.

그런데 기념 조각과 기념비는 대체로 근대 이전의 것이고 오늘날 공공 미술과 굉장히 다릅니다. 현대적인 공공 미술이 언제부터 등장했느냐 정확히 말하기는 힘들지만, 퍼블릭아트 개념은 1960년대 영국의 존 윌렛John Willett이라는 평론가가 먼저 사용했다고 합니다. 즉 근래에 만들어진 것이죠. 기념 조각이나 기념비가 전통 사회와 권위적인 사회의 공공 미술이라 한다면, (오늘날 현대 사회의 특징을 민주주의라 본다면) 민주주의 사회의 공공 미술은 다를 수밖에 없습니다. 현대 사회에서는 군주나 영웅을 기념하는 것은 이제 공공 미술의 중심이 아닙니다.

현대 공공 미술 또한 많이 변화해왔습니다. 전문가 사이에서 보통 공공 미술의 개념 발전을 네 단계로 설명합니다. 공공 미술 개념은 건축물 내부나 주변을 장식하는 '건축 속의 미술Art in Architecture'로 시작했습니다. 그러다 발전한 개념이 '공공 장소 속의 미술Art in Public Places'입니다. 이전에는 공공 미술이 건축에 붙은 부속물이었다면 개념이 발전하면서 건축에서 떨어져 나와 공원이

나 광장 등과 같은 공공 장소, 즉 Public Places로 나아갑니다. 공공 장소 속의 미술에서 조금 발전된 개념이 '도시계획 속의 미술Art in Urban Design'입니다. 도시 디자인의 한 요소로 공공 미술을 보는 것으로, 이 단계에 들어서면 공간 확장 정도가 아니라 도시 전체를 대상으로 하는 미술의 단계로 나아갑니다. 여기까지는 공공 미술의 발전이 공간을 중심으로 이루어졌음을 알 수 있습니다. 양적이고 공간적인 차원이죠. 그런데 비교적 근래에 새롭게 대두하는 공공 미술이 있는데, 보통 '새로운 장르의 공공 미술New Genre Public Art' 또는 '커뮤니티 아트'라 부르는 것입니다. 이 네 번째 단계에 들어서면 공공 미술은 가시적인 것이나 공간의 범위를 넘어서, 눈에 보이지 않는 것 혹은 주민들의 활동을 다루기도 합니다. 새로운 장르의 공공 미술 또는 커뮤니티 아트 단계에 들어서면 공공 미술이 뭘 직접 만들기보다는, 작가가 일 년 내내 주민들과 인터뷰할 수도 있고 사진 찍을 수도 있습니다. 공공 미술이 가시적이거나 물질화된 형태로부터, 활동이나 공동체 경험 등 비가시적이고 비물질적인 형태로 질적 변화를 겪고 있습니다. 이전의 공공 미술이 외부에서 안으로 들어가는 것이었다면, 최근에는 내부에서 외부로 나아가는 경향을 보여주고 있습니다. 최근 우리나라에서도 공공 미술의 네 번째 단계에 대한 관심이 높아지고 있습니다. 또한 이 단계에는 고정된 공간에 설치하는 작업뿐만 아니라 잠시 작

업을 했다 없애는 일시적인 작업도 포함됩니다. 기존 공공 미술은 공간이 좁든 넓든 훼손되지 않는 반영구적인 작업을 전제했습니다. 그러나 최근의 공공 미술은 잠시 있다가 사라질 수도 있다고 봅니다. 동피랑 벽화처럼 2년간 있다가 사라질 수도 있죠.

공공 미술의 현실

지금까지 서구 중심으로 공공 미술을 간단히 말씀드렸고, 이제 한국의 현실을 말씀드리겠습니다. 한국 공공 미술의 현실에는 문제가 여러 가지 있는데요. 가장 먼저 지적해야 하는 것은 한국 사회의 다른 부문들과 마찬가지로 제도와 현실 사이의 간극이 크다는 것입니다. 공공 미술의 제도는 모두 서양의 것인데, 그 내용은 지극히 한국적입니다. 많이 들으셨겠지만 우리나라 공공 미술의 대표적 제도는 '건축물미술작품'이라는 것이 있습니다. 오랫동안 '건축물미술장식품'으로 불리다 최근 이름이 바뀌었습니다. 속칭 '퍼센트법注'이라 부르기도 합니다. 퍼센트법은 일정 규모 이상의 건축물을 지을 때 건축 비용의 1퍼센트를 미술 작품에 사용하라는 법률적 규정으로 강제 조항입니다. 원래 퍼센트법이라는 미술 제도는 프랑스에서 나타난 것입니다. 프랑스에서 큰 집을 지을 때

그 비용의 1퍼센트는 예술품에 사용해 당신과 이웃 주민에게 멋있는 경험을 주라는 취지에서 만들어진 법입니다.

이를 한국 사회가 1980년대에 도입한 것입니다. 말하자면 서양의 제도를 도입한 것인데, 한국 사회 구조는 특수성이 있으므로 한국에서 수용한 퍼센트법은 프랑스의 경우와 굉장히 다른 현실을 보여줍니다. 이와 관련해 할 말이 많지만 압축해서 정리하면 이렇습니다. 어떤 사람이 일정 규모 이상의 건축물을 지을 때 비용의 일부를 미술 작품에 쓰라고 정한 것입니다. 나라에서 돈을 주어 설치하는 것이 아니므로 건축주 입장에서 그 비용은 사실 건축 예산 바깥의 것이 되죠. 예를 들어, 100억 원짜리 건물을 지을 때 1억 원을 미술작품에 써야 합니다. 이 법에 대한 반발로 지금은 법이 바뀌어 그 비율이 0.7퍼센트로 축소되었습니다만, 이것은 준^準조세적 성격을 띱니다. 부가가치세처럼 일종의 세금인 것입니다. 그런데 프랑스의 경우 이 법이 구체적으로 어떻게 실현되는지는 모르나, 우리 사회에서는 대부분의 건축주가 자기 돈의 일부를 떼어 문화예술에 쓰는 것을 받아들이지 못합니다. 문화예술을 사랑하는 사람으로서 건물 앞에 멋있는 작품을 보여주려는 건축주가 없다는 것입니다. 이게 우리의 현실입니다. 그러다 보니 건축주들은 이 조항을 회피하려 합니다. 이런 수요가 있다 보니 많은 미술계 인사와 화랑이 이를 이용합니다. 예를 들어, 이들이 건축주에게

5,000만 원짜리 작품을 1억 원짜리 영수증을 끊어 판매하고, 차액은 브로커가 이익으로 챙기는 꼴입니다. 결국 제도와 현실 간의 모순이 심각하고, 이에 따라 싸구려 작품이 양산되고 있습니다. 액면가와 작품이 일치하지 않아요. 작가도 이런 작품을 만들 때 작가 정신이 없습니다. 내 작품은 열심히 만들어 전시를 통해 작가로서 자신을 어필하지만, 공공 미술은 작가 정신 없이 오직 돈을 벌기 위해 하게 되는 것입니다. 물론 지자체마다 건축물미술작품 심의위원회가 있어 이런 상황이 심하면 작품을 철회시키기도 하나, 작품의 질적 관리가 잘 되고 있지는 않습니다. 우리 현실을 보면, 결국 건축물미술작품 제도가 의무 회피와 비리의 온상이 되어 그 취지에 어긋난 결과를 초래하고 있습니다. 속된 말로 '후려치기'를 하며 작품을 만드는 작가들은 이 제도가 그들의 수입원이 되기 때문에 이 제도의 폐지를 반대합니다. 그러나 미술 하는 대부분의 사람은 이런 작품들이 도시를 덮고 있다는 것을 부끄러워하고 있습니다. 건축물미술작품 제도에 대한 비판과 조롱은 굉장히 많이 있으나, 상황은 바뀌지 않고 계속되고 있습니다. 어떤 평론가는 이런 작품들을 문패 조각이라 부르기도 하고, 건물에 흉물스럽게 붙어 있다 해서 껌딱지 조각이라고 부르기도 합니다. 미술계에서 이 제도는 악명을 떨치고 있지만 이로부터 이익을 얻는 소수의 브로커와 작가 때문에 유지되고 있는 상황입니다.

그래도 미술계 내에서 제도 개선을 위한 움직임이 있습니다. 토론회도 여러 번 했습니다. 국회에서도 했고, 문화관광부 주최로도 해서 많은 개선 시도가 있었지만, 말씀드린 대로 근본은 바뀌지 않고 지속되고 있습니다. 그러나 이런 과정에서 개별적인 노력도 많이 있습니다. 이런 것도 주목해야겠죠. 한 사례는 2006년 서울 신세계 백화점이 리모델링할 때 썼던 공사 가림막입니다. 이는 백화점 측의 비용을 들여서 한 작업인데, 초현실주의 화가 르네 마그리트René Magritte의 작품을 모티브로 했습니다. 알아보니 그 작품의 저작권도 샀다 하더라고요. 이런 기업가가 많다면 얼마나 좋겠습니까. 제가 보기엔 상당히 훌륭한 작업입니다. 마그리트의 그림에 나오는 중절모를 쓰고 우산을 들고 있는 신사가 하늘에서 비처럼 떨어지는 모습입니다. 이상의 소설『날개』의 마지막 부분에 보면, 정오 사이렌이 울리자 주인공이 겨드랑이가 가렵다며 "날자"라고 하는 장면이 나오는데 바로 그곳이 미쓰코시 백화점, 지금의 신세계 백화점입니다. 가림막을 기획할 때『날개』의 이 부분을 염두에 두고 한 것인지 아닌지는 모르겠지만, 아무튼 이상의 작품까지 연상되는 뛰어난 콘셉트의 작업이라 하겠습니다. 이처럼 자발적으로 하는 좋은 공공 미술의 사례들도 있기는 합니다.

　어찌 됐든 공공 미술이 질적 그리고 양적으로 확산되었습니다. 한국에서 공공 미술이 확산되는 데는 아래로부터의 자발

적 노력도 있지만, 아무래도 정부, 지자체 등의 공공 주체가 한 사업이 큰 영향을 준 것이 사실입니다. 그래서 2006년도 중반 이후 정부나 지자체에서 했던 대표적인 사업 사례 세 개를 소개하도록 하겠습니다.

첫 번째로 2006년에서 2007년, 문화관광부 주최로 '아트인시티 Art in City' 프로젝트가 시행되었습니다. 당시 건축물미술작품은 하나의 제도로서 건물주가 자신의 비용으로 시행하거나, 신세계 백화점 사례처럼 개별 기업가나 개별 작가가 하는 공공 미술이 있을 뿐이었습니다. 그런데 '아트인시티'는 최초로 정부가 주도했던 공공 미술 프로젝트였습니다. 문화관광부가 공공미술추진위원회를 만들어서 추진했고, 제가 그곳의 상임위원 겸 사무국장으로 일해서 그 상황을 좀 알고 있습니다. 당시 예산은 정부가 복권 사업을 하면서 많이 거둔 복권 기금 일부를 문화관광부가 받아서 진행했습니다. 사실 예산 규모는 십몇억 원 정도로 크지 않았지만, 이 프로젝트는 전국 열한 개 지역에서 진행하는 대규모 프로젝트가 되었고 '공공 미술이란 이런 것'이라는 것을 사람들에게 인식시키는 데 중요한 사례가 되었습니다. 또한 처음으로 주민 참여형의 공공 미술을 시도했습니다.

이에 이어서, 서울시가 2007년부터 2011년까지 '도시 갤러리' 프로젝트를 왕성하게 진행했습니다. 오세훈 전 서울시장이 서

울시 산하로 도시갤러리추진단을 만들어 진행한 것이었죠. 서울시, 즉 지자체가 한 사업이었으나 문화관광부보다 훨씬 더 큰 규모의 예산을 들였습니다. 물론 오세훈 전 서울시장이 서울을 소위 문화도시로 만들기 위한, 다분히 정치적인 배경에서 시작한 것이지만 '도시 갤러리'도 여러 새로운 방법을 도입했습니다. 퍼블릭 샤렛Public Charrette이라는 방식도 처음 도입해서 전문가와 시민이 함께 프로젝트를 가다듬는 과정도 거친, 나름 선진적인 접근을 했더랍니다. 이는 분명 주목할 만한 사례입니다.

다음은, 첫 번째 사례인 '아트인시티'가 2006년부터 2007년까지 2년간 진행된 뒤 잠시 쉬었다가 2009년부터 지금까지 '마을미술' 프로젝트라는 새로운 이름으로 공공 미술 프로젝트를 진행하고 있습니다. 이것도 별도의 추진위원회를 꾸려서 진행하고 있습니다. 사업 주체와 성격 때문에 '아트인시티'의 연속으로 볼 여지가 있는데요. '마을미술' 프로젝트에 이르면 공공 미술이 전국적으로 양적 팽창을 이루게 됩니다. 5년 정도 진행한 결과, 이제는 전국 어디를 가도 '마을미술' 프로젝트를 발견할 수 있을 정도로 공공 미술이 확산되었습니다. 그러다 보니 이제 공공 미술이 정부에서 으레 해주는 시혜성 사업으로 인식될 정도에 이르렀습니다. 좋게 말하면 확산된 것이고, 나쁘게 말하면 관행화되었다 하겠습니다. 어쨌든 2000년대 들자 한국 사회에서는 국가나 지자체가 직접

나서서 공공 미술 사업을 하는 것이 일반화되었습니다. 마치 1990년대 중반 광주 비엔날레를 통해 설치미술이 널리 알려진 것처럼, 이제는 공공 미술이 보편화되지 않았나 생각합니다.

공공 미술의 과제

쪽 한국 사례를 말씀드렸는데요. 한국 공공 미술의 짧은 역사와 한국 현실과 구조를 살펴보았을 때, 아무래도 한국 공공 미술은 많은 문제를 갖고 있다 봅니다. 문제점을 정리해보자면, 첫째로 건축물미술작품 같은 비현실적인 제도가 지속되고 있습니다. 둘째로, 관 주도의 사업이 관행화되었습니다. '공무원 아트' 수준이 된 것이죠. 셋째로, 주민 참여가 부족합니다. 공공 미술의 핵심이 주민 참여라 말하지만 아직 주민의 자발적인 참여는 그리 많지 않고 수혜자 의식이 그 자리를 대신하고 있는 현실입니다. 넷째로, 작가의 전문성이 부족합니다. 공공 미술 프로젝트가 무엇인지 제대로 이해하고 훈련한 작가가 없습니다. 저도 공공 미술 관련 심의를 많이 하는데 항상 작가 선정에서 어려움을 겪고 있습니다. 이는 근본적으로 우리나라 미술 교육의 문제라고 할 수 있겠지요. 미술 교육이 사적 미술에만 치우쳐 있으므로 작가들이 공

공 미술에 관한 이해와 경험을 쌓을 기회가 매우 부족합니다. 주민도 문제이지만 작가도 문제인 것이죠. 마지막으로, 문화의 공공성 자체가 결여되어 있다는 점입니다. 이는 한국 사회의 일반적인 문제겠지요.

마지막으로 한국 공공 미술의 과제를 말씀드리고 마치겠습니다. 조금 전 문제점을 뒤집어 말하면 과제가 되죠. 하지만 공공 미술이 무엇이냐 말하기 이전에, 근본적으로 한국 사회는 전체적으로 공공성 부재의 어려움을 겪고 있습니다. 공교롭게도 최근의 세월호 참사는 '지난 몇십 년간 우리가 만든 사회는 과연 무엇인가, 아니 과연 사회라는 것이 있는가' 하는 근본적인 질문을 던지게 하지 않습니까. 그래서 사회와 공공성에 관한 근본적인 성찰이 필요하다고 봅니다. 아마 오늘 장시간 토론에서 많은 이야기가 나오겠지만, 저는 한국 공공 미술에 이중의 과제가 있다고 봅니다. 왜냐면 그것은 미술의 공공성을 확보함과 동시에 한국 사회의 특수성을 따로 요구하기 때문입니다. 즉 한국의 공공 미술은 미술의 공공성을 넘어서 사회 자체의 공동체성을 형성하는 과제까지 맡아야 합니다.

백낙청 교수는 한국 사회는 근대화를 추구함과 동시에 탈근대화해야 하는 이중 과제를 안고 있다고 말했습니다. 다시 말해 근대화되고 합리화되어야 하지만 동시에 근대화의 모순을 넘어

서는 노력도 해야 한다는 것인데, 공공 미술도 이와 같은 과제를 안고 있다고 봅니다. 공공 미술은 미술의 공공성을 추구함과 동시에 미술을 넘어선 수준의 사회 공공성까지 추구해야 합니다. 그러다 보면 공공 미술은 미술인가 아닌가, 공공 미술은 미술임을 포기하고 공동체에 뛰어들어 아름다운 죽음의 미학을 추구해야 하는 것인가, 아니면 '공공 미술은 미술을 포기하는 순간 공공성은 말할 것도 없고 미술조차 아니라는 미학적 원칙도 있어야 한다'는 주장 등 다양한 논의가 나올 수 있습니다.

저는 그래서 공공 미술에 두 가지 과제가 있다고 봅니다. 첫째로, 공공 미술은 미美를 매개로 해서 공동체를 형성해야 합니다. 이는 공공 미술의 도구성입니다. 저는 공공 미술이 공동체 형성을 위해 선한 도구가 되어야 한다는 공공 미술의 도구주의 입장을 인정합니다. 둘째로, 공공 미술의 목표는 사적 미술에서 볼 수 없는, 사회로 환원되지 않는 미학적 차원을 만드는 것이라는 주장이 있는데 저는 조금 다른 생각을 하고 있습니다. 공공 미술이 추구해야 하는 것은 미적 공동체의 창출이라고 봅니다. 제가 생각하는 공공 미술은 주민들의 선호나 전문가가 보아도 인정할 만한 작품의 질 따위를 넘어서서 모든 한국의 사회 공동체가 아름답다 느끼는 미적 대상이나 목표를 창출하는 미술입니다. 과거를 돌아보면 어느 시대든지 공동체가 공유한 미적 기준이 있었습니다. 그러

나 과연 오늘날 이것이 존재하는지 의문이 듭니다. 그래서 사회적으로 확대되고 역사적 깊이를 갖는 공공 미술이 진정 필요하지 않은가 생각이 듭니다. 그래서 한국 공공 미술은 서구 공공 미술을 그대로 가져온다 해도 만족할 수 없는 현실입니다. 서구 공공 미술이 가진 지평을 넘어서는 지평을 추구하는 것이 우리에게 요구되는 과제가 아닌가 생각합니다. 물론 현실은 거기에 훨씬 못 미치지만 한 걸음씩 나아가야 합니다.

이 글은 2014년 5월 3일 통영 〈동피랑 벽화 비엔날레〉의 심포지엄에서
발표한 내용을 정리한 것이다.

세월호 사건 이후, 공공 미술에 대한 물음

공공 미술에 대한 물음

아우슈비츠 학살 사건 이후에 아도르노Theodor Wiesengrund Adorno가 그랬듯이, 세월호 사건 이후에 우리는 이렇게 물어야 한다. 지금 여기에서 예술은 어떻게 가능하냐고. 한국 사회에서 예술을 가능하게 하는 조건은 무엇인가. 그동안 우리는 예술의 가능 조건이 예술 제도나 예술가, 심지어 예술 자체라고 생각했는지도 모른다. 그러나 세월호 사건은 예술가나 예술 이전에 그것들의 토대인 사회 자체에 대해 물음을 던지게 한다. 예술이 그 사회를 수용하든 거부하든지 간에 말이다.

공공 미술은 더욱 이러한 물음을 피할 수 없다. 공공 미술이 예술과 사회의 연결 지점 한가운데 놓여 있기 때문이다. 사회 자체가 예술의 토대로서 의문시되는 상황에서 우리는 공공 미술의 선험적 조건으로서의 사회에 대해 새삼 묻지 않을 수 없다. 이는

단지 공공 미술의 현상학적 상황에 관한 것이 아니다. 말 그대로 공공 미술을 가능하게 하는 것, 즉 공공 미술의 선험적 조건[1]에 관한 것이다. 따라서 우리가 공공 미술을 말하기 위해서는 먼저 그것의 가능 조건으로서의 사회를 물어야 하며, 이러한 물음은 다시 공공 미술로 귀환해야 한다.

일단 공공 미술을 미술과 공공성의 만남이라고 정의할 때, 사회에 대한 물음은 각각 세 가지 차원에서 이루어진다. 첫째는 미술, 둘째는 공공성, 셋째는 미술과 공공성의 관계다. 그러니까 공공 미술의 선험적 조건은 미술의 가능성, 공공성의 가능성, 미술과 공공성의 결합 가능성에 두루 걸쳐 있다. 사실 우리는 미술이 무엇인지에 관해서도 잘 알지 못하지만 공공성에 관해서도 역시 잘 알지 못한다. 그런데 공공성의 문제는 곧 사회의 문제기도 하다. 공공성이 없는 사회는 사실상 사회가 아니기 때문이다. 공공 미술은 사회를 전제로 하며 사회는 공공성을 전제로 한다. 공공 미술은 그렇게 공공성을 중심에 두고 미술과 사회가 양쪽에서 손으로 잡고 있다.

사회, 공공성, 공공 미술

세월호는 무엇인가. 많은 사람이 세월호 참사를 두고 과연 우리에게 국가는 있는지 묻는다. 하지만 좀 더 정확하게 말하면, 국가가 아니라 사회가 있는지 물어야 한다. 왜냐하면 국가는 사회의 한 형태 또는 사회들의 집합으로서 유명론[2]적인 것이 될 때 가장 바람직하기 때문이다. 이때 국가는 사회가 지배한다. 하지만 현대 한국의 비극은 바로 그 국가가 실체가 되어 사회를 지배한다는 데 있다. 이는 사회가 국가를 만들지 않고 반대로 국가가 사회를 만들어 낸, 한국 현대사의 뒤집힌 인과응보 때문이다. 사회가 국가를 만든다는 것은 인민들의 결사로서의 사회가 국가에 선행한다는 것이며, 국가가 사회를 만든다는 것은 국가가 인민들의 결사로서의 사회에 선행하여 사회를 단지 자신의 하위 부문으로서 설치함을 의미한다. 전자를 시민 사회, 후자를 국가 사회라고 부를 수 있다. 국가 사회에서는 대한민국미술전람회에서부터 바르게살기운동협의회에 이르는 모든 것이 국가에 의해 위로부터 만들어진 것일 뿐, 인민의 의지에 따라 아래로부터 생겨난 것이 아니다. 거기에는 인민의 자발적 참여와 수평적 연대가 나타나지 않는다.

공공성은 국가가 만드는 것이 아니고 사회가 만드는 것이다. 그러므로 국가가 만든 사회에는 국익[3]이 있을지 몰라도, 기본적

으로 공공성이 있을 수 없다. 앞서 말했듯이 공공성이 없는 사회는 사회가 아니다. 그것은 사회라는 이름의 가짜 사회이다. 그래서 국가 사회는 진정한 사회가 아니다. 국가가 아니라 사회를, 국익이 아니라 공공성을 물어야 하는 이유는 바로 이 때문이다.

이렇게 물음을 바꾸어 던질 때, 우리는 오늘날 한국 사회에 공공성이란 존재하지 않으며 오로지 각종 마피아[4] 또는 민영화[5]란 이름으로 사유화된 세계만이 처연하게 펼쳐져 있음을 발견하게 된다. 세월호가 가라앉은 수면으로부터 '과연 지금 한국 사회에 공공성이 있는가' 하는 거대한 물음이 솟아오른다. 공공성 없는 사회, 이 사회가 아닌 사회는 과연 무엇인가. 지난 100년간 또는 50년간 근대화 과정에서 우리가 만들어온 것은 사회가 아니었던가. 그렇다면 그것은 무엇이었던가. 최근 사회학자 김덕영은 한국의 근대화를 '환원근대'라고 명명하고, 그 성격을 이렇게 논한다.

"한국 근대화의 출발 시기를 정확히 말하기는 어렵다. 19세기 말 개항과 더불어 근대화가 시작되었다고 보는 것이 일반적이다. 그리고 1960년대 국가의 주도 아래 본격적인 근대화가 추진되었다고 보는 것이 일반적이다. 그러나 이 본격적인 근대화는 환원적 근대화였다. 왜냐하면 정치적, 사회적, 문화적 근대화는 도외시한 채 오직 경제적 근대화, 즉 경제를 위한 근대화만을 추구했기 때문이다.

다른 분야의 근대화는 경제적 근대화에 방해가 되는 것으로 간주되었다. 예컨대 민주화, 즉 정치적 근대화를 요구하는 목소리는 국가권력에 의해 억압되었다. 아니면 다른 분야의 근대화는 경제적 근대화에 기여할 수 있는 한에서만 의미를 부여받았다."[6]

김덕영의 말대로 한국의 근대화가 정치적, 사회적, 문화적 근대화는 외면하고 오로지 경제적 근대화만을 추구해왔다면, 세월호 참사의 근본적인 원인 역시 그로부터 추론할 수 있다. 경제 이외의 분야에서 어떠한 근대성도 발견할 수 없다면, 결국 미술에도 근대성이 없다. 왜냐하면 미술은 근대의 산물이기 때문이다. 근대성이 없다면 공공성도 있을 수 없다. 공공성이 존재하지 않는다면 미술의 공공성, 즉 공공 미술도 성립될 수 없다.

이처럼 한국 근대화의 성격은 한국의 공공 미술에 대해서도 많은 것을 설명해준다. 그동안 한국의 공공 미술은 국가에 의해 만들어진 제도로만 존재했을 뿐 공공 미술을 진정 공공 미술로 만들어주는 내용, 즉 공공성은 담보 못 하지 않았던가. 한국의 대표적인 공공 미술 제도인 '건축물미술작품'의 경우, 그 어떠한 공공성과 공공적 미의식도 담보하지 못한 채 사적 이익의 희생물이 되어온 것이 사실 아닌가. 그리고 건축물미술작품 제도의 문제의식을 극복하고자 한 여러 시도 역시 제대로 된 공공성을 담보하지 못하고 또 하나의 제도로 굳어져 가고 있는 것은 아닌가. 2000년

대 들어와 활발해진 몇몇 국가 주도의 공공 미술 프로젝트[7] 역시 그 연장선에 있다고 할 수 있다. 사회가 아닌 국가에 의한 공공 미술은 미술에서 공공성을 제거해버리고 또 하나의 국가주의, 전체주의 미술로 나아가게 된다.

공공 미술의 미적 조건

'미술과 공공성의 만남'이라는 공공 미술의 정의는 우선 공공성에 대해서, 그러나 이내 그 공공성과 만나야 할 미술에 대해서도 새삼스러운 물음을 환기한다. 그것은 공공 미술 이전에 미술 자체의 공공성에 관한 것이다. 미술은 원래 공공적이지 않은 것인가. 미술이란 고독한 개인 예술가의 오롯한 사적 행위의 결과일 뿐인가. 과연 미술 자체의 공공성에 관해서 묻는 것은 근대미술에 관해 전혀 알지 못하는 시대착오적이고 범주착오적인 오류일 뿐인가.

사적 미술로서의 서구 근대미술은 어쩌면 개인적인 감성의 영역을 사회로 확장해나가는 행위일지도 모른다. 거기에는 사적인 것과 공적인 것의 분화와 대립에 이어서 조화와 협력의 구조가 내재해 있다. 사회학자 김덕영은 말한다. 근대의 핵심은 체계의 분화와 개인화라고. 그래서 체계가 분화되지 않고 개인이 없는

사회는 사실 근대 사회가 아니라고. 결국 우리의 공공 미술이 많은 경우에 사적 미술과의 차이와 긴장 관계를 맺은 사회적 예술이 되기보다는, 사실상 위장된 사적 미술이거나 또 하나의 집단주의, 전체주의 예술이 되고 마는 이유도 여기에 있는 것이 아닐까. 지금 한국 사회의 공공 미술에 던지는 물음이 단지 미술이나 제도에 관한 것이 아니라 그것을 뛰어넘는 근본적인 물음, 즉 한국의 근대성에 관한 것이 되는 이유도 여기에 있다.

사적 미술과 공공 미술은 모두 근대의 산물로서 함께 태어난 쌍생아이다. 그리하여 공공 미술에 대한 물음은 미술에 대한 물음으로 확장, 심화한다. 미술이 없다면 공공 미술도 없기 때문이다. 그리고 미술이 있다면 그것은 필연적으로 공공 미술의 존재 가능태를 지시하기 마련이다. 이제 우리에게 문제가 되는 것은 사적 미술이냐 공공 미술이냐가 아니라, 결국 미술의 근대성 자체이다.

"사회는 자율적이고 주체적인 개인들과 그들의 상호관계 및 상호 작용에 의해 구성된다. 그러므로 사회는 실체론적 존재가 아니다. 짐멜에 따르면 개인들 사이에 상호작용이 존재하는 곳이면 어디에나 사회가 존재한다. 사회는 상호주체성이 실현된 그리고 실현되는 곳이다. 또는 베버와 더불어 이야기하자면, 사회란 개인들의 사회적 행위를 위한 기회 또는 가망성이다. 그러므로 이러한 기회가 존재하지 않는다면 사회는 존재하지 않는다."[8]

미술에 대해서도 똑같이 말할 수 있다. 다만 미술은 감성의 사회학이며 개인 사이의 미적 상호작용이 필요하다. 그렇지 않을 경우, 미술이란 그저 하나의 형식적인 제도거나 경제적 근대화의 도구에 지나지 않는다. 통상의 사적 미술이 그러하거니와 구태여 그와 구별되는 공공 미술의 경우에는 더욱 이렇게 말해야 할 것이다. 공공 미술은 예술가와 시민들 사이의 상호주체성이 실현한 일종의 미적 공동체라고. 그리고 그 속에서 특히 예술가가 자신의 미적 이념에 대해 공동체에 동의를 요청하는 행위라고. 칸트가 도덕이 성립하기 위한 최종적인 근거로서 신神을 요청하였듯이(요청된 신!), 공공 미술이 성립하기 위한 최종적인 근거로 공동체의 동의를 요청해야 한다. 왜냐하면 사회가 없으면 예술도 없기 때문이다.

이제 공공 미술은 제도화된 공공 공간Public Space의 미술을 넘어서 사회화된 공공 영역Public Sphere의 미술이 되어야 한다. 그것은 공공 미술이 단지 물리적이고 실체적인 영역 속의 미술적 실천이 아니라, 사회적 상호작용을 하는 감성적 행위가 되어야 함을 의미한다. 이것이 이 시대가 공공 미술을 향해 던지는 물음에 대한 답이다.

이 글은 월간《미술세계》2014년 7월호에 실렸다.

1 칸트는 인간이 무엇을 인식하기 위해서는 경험 이전에 미리 주어진 보편적 능력이 있어야 한다고 보고, 이를 가리켜 선험적 A Priori이라고 하였다. 따라서 칸트의 철학을 선험철학이라고 한다. 여기에서는 공공 미술이 가능하기 위해 미리 갖추어져야 하는 사회적 조건을 가리키기 위해 사용한다.

2 유명론 Nominalism은 서양 중세의 신 논쟁에서 나온 이론으로, 신이 단지 개념으로만 존재할 뿐이라는 관점이다. 반대로 신이 실제로 존재한다는 관점은 실체론 Realism이라고 부른다. 여기에서는 이러한 관점을 국가에 적용한 것이다.

3 국익國益은 흔히 국가의 존재 이유 Raison d'Etat와 동일시된다.

4 관피아, 정피아, 검피아……. 우리 시대 마피아의 명단은 끝이 없다. 마피아는 사회의 패밀리 Family화이다. 거기에는 어떠한 '공공성=사회'란 공식도 없고 오로지 폐쇄된 패밀리만이 존재한다. 마피아가 만들어내는 세계는 도가니이고 한국 사회는 거대한 도가니이다. 예술 세계도 예외가 아니다.

5 민영화는 결코 시민화가 아니다. 그것은 사유화의 위장 담론이다.

6 김덕영, 『환원근대』, 길, 2014, 87쪽.

7 문화관광부가 주최해온 2006–2007년의 '아트인시티' 프로젝트와 2009년 이후의 '마을미술' 프로젝트가 대표적이다.

8 김덕영, 위의 책, 348쪽.

기점起點의 미학

정치와 문화, 그리고 예술

> 나의 삶은 유대인 수용소 사진을 보기 이전과 이후로 나뉜다.
>
> – 수전 손택 Susan Sontag, 1933-2004

기점과 물음

우리 삶을 이전과 이후로 나누는 것이 있다. 우리는 그것을 기점起點이라고 부른다. 기점은 개인에게도 사회에게도 있다. 개인의 그것과 사회의 그것이 만나면 숙명적인 시대정신이 된다. 기점이 삶을, 세상을 바꾸기 때문이다. 미국의 평론가 수전 손택은 10대 시절, 도서관에서 우연히 유대인 수용소 사진을 본 것이 자신의 인생을 전과 후로 나누었다고 고백했다. 내게도 그런 경험이 있다. 그것은 5.18광주민주화운동이다. 1980년 5.18광주민주화운동(이하 5.18)은 내 인생을 가른 기점이었다.[1] 5.18은 나뿐 아니라 당시 많은 사람의 인생을 결정지은 사건이었다. 그리고 그것은 시

대정신이 되었다. 5.18이 불러일으킨 시대정신은 한마디로 말하면 '민주화'였다. 5.18을 기점으로 우리 사회는 민주화를 향해 맹렬하게 돌진했다.

그리고 2014년의 세월호 참사는 우리 사회에 그어진 또 하나의 기점이다.[2] 그것은 먼저 하나의 거대한 물음으로 우리에게 다가왔다. 수전 손택이 유대인 수용소 사진을 보고 인간이란 과연 무엇인가 물음을 던진 것처럼, 우리는 5.18을 겪으면서 세월호 참사를 마주하면서 물음을 던진다. 세상은 무엇이고, 산다는 것은 무엇인가, 현실은 무엇이고, 역사란 무엇이냐고. 기점은 물음이다. 기점의 물음은 마침내 물음의 기점이 된다. 기점이 기점인 이유는 그 이전과 이후의 세상 그리고 삶에 대한 우리의 물음이 달라지기 때문이다. 이전의 물음은 더는 유효하지 않다. 기점에 선 우리는 다른 물음을 물어야 한다.

물음은 응답을 요구한다. 응답이 없는 물음은 보람된 물음일 수 없다. 그것은 한갓 허공에 던져진 소리에 지나지 않는다. 의미 있는 응답을 요구할 때 그것은 의미 있는 물음이 된다. 우리는 물음에 응답함으로써 비로소 주체가 된다. 그럴 때만이 우리는 사건의 객체가 아니라 주체가 될 수 있기 때문이다. 기점이란 바로 우리가 이전과는 다른 물음을 던지게 하는 의미심장한 사건이며, 우리는 바로 그 의미심장한 물음에 진실하게 응답함으로써 사건을

전유하는 주체가 된다. 그러므로 명백하게 기점이 우리를 주체로 만든다. 기점은 주체의 기점이다.

세월호가 하나의 기점이라면, 그것은 의미심장한 물음이며 그것은 분명히 우리에게 의미심장한 응답을 요구한다. 세월호는 우리에게 묻는다. 과연 한국 사회는 무엇이고, 한국 사회에서 우리의 삶은 무엇이냐고. 이러한 물음에 응답해야만 우리는 사건의 주체가 될 수 있다. 그 응답에는 예술도 포함된다. 그 물음에 응답할 때 우리는 우리 시대의 또 하나의 주체적인 예술을 창조하게 된다.

5.18과 정치, 그리고 예술

1980년의 5.18은 한국전쟁 이후 가장 중요한 사건이었다. 그것은 나를 포함한 이 땅의 많은 사람의 삶을 가른 기점이었다. 5.18로 많은 사람이 한국 사회의 현실과 모순에 눈을 뜨게 되었다. 그 모순은 기본적으로 한국전쟁 이후 자리 잡은 폭력적인 지배 구조였다.[3] 우리는 한국전쟁이 한국 현대사의 원형적 상처가 되어 반복되는 것을 경험하였다. 그런 점에서 5.18은 기본적으로 정치적 사건이었다. 많은 사람이 5.18이라는 이름의 정치에 뛰어들었고 자신을 희생했

다. 시대정신은 '민주화운동'으로 솟아올랐고 1987년에 6월항쟁으로 일단락되었다. 마침내 5.18은 한국 사회를 변화시켰다.

이 운동에는 예술도 함께했다. 5.18이 예술에 준 충격 역시 매우 컸다. 이른바 리얼리즘 예술이 대두했고, 그것은 이내 '민중예술'이라는 이름으로 불리게 되었다. 1980년대의 리얼리즘 예술은 정치적 예술이었다. 1980년대의 민중예술과 관련해서 많은 논의가 있었다. 리얼리즘 미학에서부터 선전선동론, 예술도구론에 이르기까지 그 시대에 예술의 방향과 역할은 무엇이어야 하는가에 대해 활발한 논쟁이 전개되었다. 물론 개중에는 예술을 정치적인 도구로 활용하는 것에 대한 비판도 있었고, 현실의 변화를 심층적으로 끌어내기 위해서는 예술이 좀 더 본질적인 부분으로 작용해야 한다는 문제 제기도 있었다. 그래도 당시 예술의 가장 커다란 기능은 정치적 기능이었다고 해도 틀리지 않는다. 그것은 좁은 의미에서의 선전선동만이 아니라, 예술이 근본적으로 현실을 변화시키고자 한다면 정치적이지 않을 수 없었기 때문이다.

아무튼, 5.18이 불러일으킨 1980년대의 시대정신은 '정치적 민주화'였고, 그 시대정신은 1987년의 민주화로 일정하게 실현되었다. 그렇게 만들어진 것이 이른바 '87년 체제'이다. 물론 그로부터 20여 년이 지난 지금은 '87년 체제'의 한계에 대한 지적과 비판이 있고, 또 그를 넘어서려는 방안이 제안되기도 한다. 이른바

'포스트 87' 기획이다.[4] 1980년대가 정치의 시대였던 만큼 당시의 예술은 어떤 태도를 취했든 간에 근본적으로 정치적일 수밖에 없었다. 그런 점에서 민중예술은 당대의 시대정신을 호흡한 예술이었고, 5.18이라는 한국 사회의 기점이 제기한 물음에 나름대로 충실히 응답한 의미 있는 예술운동이었다고 할 수 있다.

세월호와 문화, 그리고 예술

세월호 참사를 사고라고 부르는 이들이 있다. 하지만 세월호 참사는 사고가 아니라 사건이다. 세월호 참사를 한갓 교통사고로 몰아가려는 지배 권력에 대항하여 그것을 사건으로 인지하고 기억하는 것이 중요하다.[5] 세월호가 사고가 아니라 사건이라면 그것은 어떤 종류의 사건인가. 그것은 정치적 사건인가, 아니면 경제적 사건인가, 그도 아니라면 종교적 사건인가. 세월호 사건을 보는 다양한 관점이 제시되고 있다.[6] 세월호 사건을 어떻게 볼 것인가 하는 것은 당연히 매우 중요하다. 왜냐하면 세월호 사건의 성격을 어떻게 규정하는가에 따라서 세월호 사건이 던지는 물음에 대한 응답이 달라질 수밖에 없기 때문이다. 이것이 세월호 사건을 어떤 하나의 범주에 가두고자 함이 아님은 말할 것도 없다.

우리는 세월호 사건이라는 물음의 응답을 찾고 있다. 그런 점에서 우리는 아직 세월호 사건의 의미를 충분히 알지 못한다고 말할 수 있다. 하지만 그런 가운데에서 한 가지 눈에 띄는 접근이 있는데, 그것은 문화적 관점이다.[7] 장은주 교수는 세월호 사건의 원인을 한국의 근대성 자체에서 찾는다. 그에 따르면 한국의 근대성이 서구적 근대성과 다른 것은 말할 것도 없지만 그것이 단지 서구적 근대성의 반대편 그늘인 식민지적 근대성인 것만도 아니다. 한국의 근대성은 한국의 전통문화가 서구의 근대성과 만나 이루어진 나름대로(?) 주체적인 근대성인 '혼종 근대성'인데, 세월호 사건의 원인은 바로 그 한국적 혼종 근대성이 배태한 정당성의 위기에 있다고 지적한다.

"우리 근대성의 이 정당성 위기는 무엇보다도 우리 사회가 의식적, 무의식적으로 발전시켰던 근대화 프로젝트가 지녔던 도덕적 지평의 협애함의 산물이라고 할 수 있다. 어떻게든 살아남아야 한다는 욕망, 그리고 가능하면 속물주의적 인정투쟁에서 어떻게든 승리해보겠다는 욕망, 그리하여 몰염과 무치를 훈장처럼 달고 다니는 벌거벗은 욕망에 의해 지배되어온 우리의 근대화 기획은 이제 더 이상 자신의 도덕적 지평만으로는 결코 감당할 수 없는 사회적 병리들을 눈앞에 두고 있다. 그러나 우리 근대화 기획의 그 '속물적 근

대주의'는 그 성공의 영광 때문에라도 그런 병리들을 제대로 인식할 수도 치유할 수도 없다. 다름 아닌 우리 근대화 기획의 그 성공의 비밀이야말로 바로 그 병리들의 비밀이기도 하기 때문이다. 이런 근대성은 다름 아닌 자신 내부에서 그 함몰의 위험을 키워갈 수 있을 뿐이다."[8]

장은주 교수는 마침내 세월호 참사 역시, 한국적인 속물주의로서 그가 '메리토크라시Meritocracy'라고 부르는 '능력중심주의'가 낳은 산물이라고 적시한다.[9] 그러니까 장은주 교수가 보기에 세월호 사건은 단지 정치적이거나 경제적인 사건이 아니라 더욱 심층적인 의미에서 문화적 사건이 된다. 물론 그의 기존 분석들 역시 한국 사회의 모순과 타락을 문제 삼지 않았던 것은 아니지만, 장은주 교수는 그것을 한국 근대성의 성격 분석이라는 차원으로 연결해내고 있다는 점에서 기존의 분석들과는 다소 다르고 새로운 시각을 투척하고 있다. 그리하여 세월호 사건을 보는 관점을 정치나 경제 같은 단기적인 국면을 넘어서, 훨씬 더 장기지속적인 성격을 띠는 문화라는 심층적 차원으로 파고 들어간다.

이러한 관점은 세월호 사건을 다루는 예술의 태도에도 어떤 방향성을 제공해주지 않을까 생각한다. 그동안 많은 예술가가 팽목항으로, 안산으로, 광화문으로 달려갔다. 그들은 세월호 사건을 고발하고 애도하고 기록하고 기억하는 작업을 하고 있다. 그러한

작업은 대체로 사회 비판적이거나 현장 실천적인 예술의 형식을 보인다. 물론 이러한 작업도 필요하겠지만, 어쩌면 세월호 사건이 우리에게 던지는 물음은 좀 다른 종류의 응답을 요구하는 것이 아닐까. 어쩌면 그것은 이제까지 우리가 제대로 탐사해보지 않았던 좀 더 깊은 영역, 한국 사회의 심층, 무의식으로 하강할 것을 요구하지 않을까. 그렇다면 이제 세월호 사건을 고발이나 애도의 대상 또는 기억의 대상으로 삼는 것을 넘어서, 모종의 사유의 대상으로 삼아야 하지 않을까. 그것이 구체적으로 무엇인지 말하기는 어렵다. 하지만 그것은 세월호 사건을 한국 사회와 문화를 사유하기 위한 하나의 증상으로 삼아야 한다는 말이기도 하다. 세월호를 그렇게 주제화할 때 그것에 접근하는 예술의 태도가 달라져야 함은 물론일 것이다.

기점의 미학

1980년대의 민중예술은 기본적으로 정치적 성격의 예술이었다. 그렇다면 세월호 사건 이후의 예술은 어떤 성격을 띠어야 하는가. 한국 현대사에서 세월호 사건이라는 또 하나의 기점과 마주친 예술은 무엇을 해야 하는가. 어쩌면 이 문제는 예술이 무엇을 할 것

이냐는 문제라기보다도 예술은 언제 어떻게 생겨나는가의 문제
가 아닐까. 기점이 예술을 생성한다. 예술은 기점을 통과하면서
생겨난다. 기점은 예술이 태어나는 구멍이다. 기점 이전에 예술이
있는 것이 아니라 기점과 만나면서 기점을 통과하면서 예술이 생
겨나지 않을까. 그것만이 유일하게 진실한 상황의 예술이 아닐까.

솔직히 세월호 사건은 사고도 아니고 사건도 아니며 운동이
되어야 한다는 것이 나의 생각이다. 5.18이 그랬듯이, 세월호 사
건은 한국 사회를 집어삼키는 거대한 파도가 되어야 한다. 파도
는 어떻게 만들어지는가. 5.18이 한국 사회에 대한 정치적 진단
을 가져왔다면 세월호는 한국 사회에 대한 문화적 진단을 가져왔
다. 문화란 무엇인가. 그것은 우리의 마음속에 흐르는 저류低流가
아닌가. 문화는 '마음의 습관Habits of Mind'이자 심성Mentalité이다. 그
러므로 문화를 만든다는 것은 우리 '마음의 습관'을 만드는 것이
고 심성을 뽑아내는 것이다. 그러기 위해서 예술은 문화라는 '장
기 지속'의 삶과 관계를 맺어야 한다. 예술은 하나의 삶의 태도가
되어야 한다. 그런 점에서 예술은 심층적인 차원에서의 정치적인
것이 되어야 한다. 기점의 미학은 더 깊이 내려가는 하강의 미학
이 되어야 한다.

사족

최근 개봉된 영화〈국제시장〉(2015)을 세월호 사건에 관한 하나의 설명으로 읽기가 가능하다. 그것은 짐승처럼 살아온 한국 현대사에 대한 오마주를 통해서 세월호 사건에 대한 하나의 알리바이를 제공한다. 모두가 짐승이 되어버린 사회에서 과연 누가 누구를 탓할 수 있겠는가 하고 말이다. 짐승의 연대기가 한국 현대사에 면죄부를 제공하는 지점이다. 하지만 이 시대의 예술은 이런 짐승의 연대기에 대한 '어떤 반응'이 되어야 하지 않을까. 이건 우파와 좌파, 보수와 진보의 싸움이 아니라 짐승과 인간의 싸움이다. 예술은 이 짐승과 인간 간 싸움의 최전선이 되어야 한다.

이 글은 격월간《비아트》2015년 3월호에 실렸다.

1 다음에서 나의 경험을 간단히 기술한 적이 있다.
 최 범, 「불가능한 것을 사유하라」, 『한국 디자인 신화를 넘어서』,
 안그라픽스, 2013, 283–295쪽.

2 "한국 현대사는 '세월호 이전'과 '세월호 이후'로 나뉠 것이다."
 장은주, 『유교적 근대성의 미래』, 한국학술정보, 2014, 머리말.

3 김동춘은 5.18을 가리켜 '작은 6.25'라고 말한다.
 참조: 김동춘, 『전쟁과 사회』, 돌베개, 2006.

4 백낙청의 『2013년 체제 만들기』(창작과 비평, 2012)가 그런 것이다.

5 "'사고'가 아니라 '사건'으로 세월호 참사를 기억하는 것은,
 이 사건을 그 배에 탄 개개인의 불운이 아니라 한국 사회가 처한 현실의
 보편성을 드러낸 커다란 사건으로 받아들인다는 것을 의미한다."
 엄기호, 「고통, 말할 수 없는 것을 기억하기」, 김진호 외, 『사회적 영성:
 세월호 이후에도 '삶'은 가능한가』, 현암사, 2014, 37쪽.

6 우석훈의 『내릴 수 없는 배』(웅진지식하우스, 2014)는 한국 경제 구조의
 흐름이라는 관점에서 세월호 사건의 불가피성을 추적한다. 김진호 외의
 『사회적 영성』은 세월호 사건이 일어난 사회에 신학이 어떻게 응답해야
 하느냐는 문제의식에서 출발한다.

7 장은주 교수의 접근이 그렇다.
 참조: 장은주, 위의 책.

8 장은주, 위의 책, 177쪽.

9 참조:「세월호, 능력중심주의 교육이 낳은 대참사」,《경남도민일보》,
 2014. 11. 26.

도판 출처

148쪽 http://sa4.aerokuzbass.ru/nsu-autonova-gt.php
 http://www.boldride.com/ride/1957/citroen-ds-19-berline
236-237쪽 Photo © Marcin Michalak, Studio MM